The Future of Time:

Memos for 40 Years of Taiwan New Cinema

未來

台灣

光

陰

備忘錄

林松輝、孫松榮——主編

2022 在台灣新電影四十年之際,復返「光陰的故事」,挖掘邁向未來的影像史。

1987

1982

①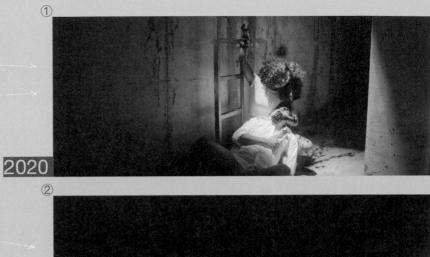

2020

②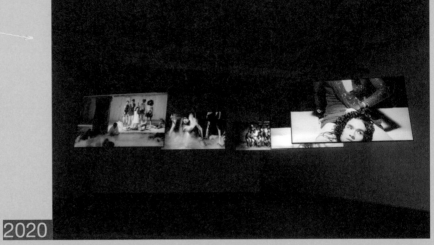

2020

① 台灣藝術家蘇匯宇「補拍」歐陽俊（蔡揚名）導演完成於一九八一年的《女性的復仇》，推出重訪一九八〇年代台灣電影的作品：五頻道錄像藝術裝置《女性的復仇》（2020），影像則是參照曾壯祥《殺夫》（1985）婦人手刃殺豬丈夫的畫面。圖片授權提供：蘇匯宇

② 台灣藝術家蘇匯宇的《女性的復仇》影射社會寫實電影的《瘋狂女煞星》（楊家雲，1981）。試圖補拍曾遭電檢剪去的鏡頭。圖片授權提供：蘇匯宇

1987

1985

1982

1981

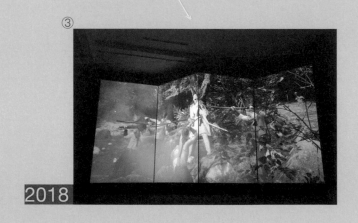

③

2018

③ 台灣藝術家蘇匯宇的四頻道錄像藝術裝置《唐朝綺麗男（邱剛健，1985）》(2018)「補拍」已故知名編劇邱剛健當年乏人問津的同名電影，完成邱氏在劇本中寫了卻沒被拍出來的結局。圖片授權提供：蘇匯宇

④

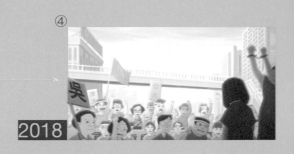

2018

⑤

2008

④《幸福路上》（宋欣穎，2018）的小琪闖入「獨台會案」（1991）在忠孝西路大遊行的段落，可連結萬仁《超級大國民》（1994）的許毅生（林揚飾）獨自在台北車站街頭遊走，碰上公投反核四大遊行的一幕，呈現跨世代台灣人共同的政治連結。右圖｜授權提供：幸福路映畫社有限公司。左圖｜出處：擷取自電影《超級大國民》，授權：萬仁

1994

1987

1982

1962

⑤ 鍾孟宏的《停車》（2008）有意識地在片中徵引台灣攝影家的作品：公車候車亭燈箱出現張照堂的「在與不在」系列（1962-1965）作品，燈箱上的「無頭人」照片（《板橋 1962》〔1962〕）與劇中男主角張震衰事不斷的際遇，互文鮮明。圖片授權提供：劉振祥

⑥

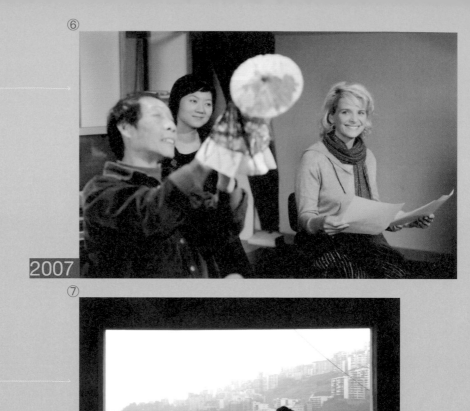

2007

⑦

2006

⑥ 二〇〇六年，侯孝賢參與巴黎奧塞美術館（Musée d'Orsay）成立二十週年的電影製作計劃，最終完成長片《紅氣球》（*Le Voyage du ballon rouge*, 2007），片中除了出現李傳燦（李天祿次子）的布袋戲示範，女主角也設定為法式掌中戲的聲音表演演員。因此我們可從一九九三年，侯孝賢記述台灣布袋戲大師李天祿前半生的《戲夢人生》*連結到《紅氣球》，同時見證民間藝術散播到法國，以及侯孝賢電影的軟實力。右圖｜授權提供：三三電影公司（劇照：蔡正泰攝）。左圖｜*無法取得清晰圖像授權

1993

1987

1983

1982

⑦ 中國第六代導演賈樟柯《三峽好人》（2006）出現一個類似侯孝賢《風櫃來的人》（1983）的水泥牆框。一九八四年，法國影評人阿薩亞斯（Olivier Assayas）曾引薦《風櫃來的人》至法國，獲得法國南特三洲影展（Festival des 3 Continents）「最佳影片」。二十年後，透過《三峽好人》的這顆鏡頭，再次呈現新電影跨越國族疆界的軟實力。右圖｜出處：擷取自電影《三峽好人》，授權：北京西河星匯影業有限公司。左圖｜出處：擷取自電影《風櫃來的人》，授權：三三電影公司

⑧

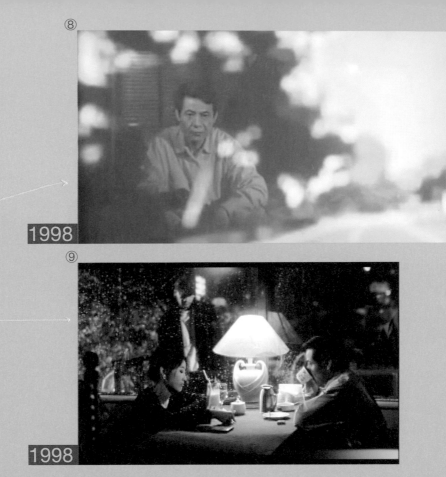

1998

⑨

1998

⑧ 萬仁《超級公民》（1998）出現一段使用一九八〇年代非主流媒體「綠色小組」的紀錄片：
主角阿德（蔡振南飾）在夜深人靜時，看著電視機上他拍過、經歷過的政治社運畫面，其電
視畫面即是使用綠色小組拍攝的影像資料。■圖片出處：擷取自電影《超級公民》，授權：萬仁

⑨《超級公民》的「鬼魂」馬勒（張震嶽飾），站在餐廳落地窗外的洗窗戶升降機一幕，與虞
戡平《兩個油漆匠》*（1990）的升降機幾乎一樣，後者主角阿偉（陳逸達飾）早逝的生命，
透過前者馬勒靈魂被有尊嚴的返家，補償了其遺憾。這兩部片皆以原住民為主角，而其上映
的近十年間，是台灣社會對原住民議題有更進一步討論的時期。■右圖｜出處：擷取自電影《超級公
民》，授權：萬仁。左圖｜＊無法取得清晰圖像授權

⑩

無法取得清晰圖像授權

1993

1990

無法取得清晰圖像授權

1987

1982

⑩ 侯孝賢巧妙地透過《戲夢人生》＊（1993）李天祿的生平與戲劇、劇場的密切互動關係，
細緻交代所謂的戲曲，打破台灣戲劇「現代」與「傳統」劇種二擇一的暴力區分法。＊無法取
得清晰圖像授權

⑪

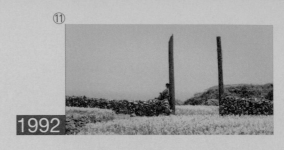

1992

⑫

1992

⑬

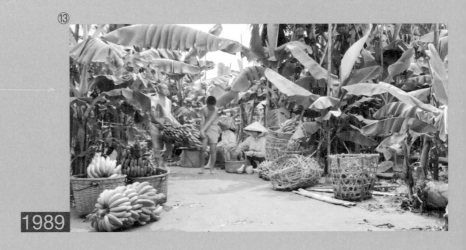

1989

⑪ 王童「台灣三部曲」之一的《無言的山丘》（1992）有一大片金黃色的油菜田，該景由導演率領劇組事前在瑞芳栽植，於片中具有對照挖礦者勞動形象的作用。圖片出處：擷取自電影《無言的山丘》（影片版權為不當黨產處理委員會所有）

⑫《無言的山丘》挖礦者的勞動者肖像，讓人直覺地連結到十九世紀法國知名社會寫實主義畫家庫爾貝（Gustave Courbet, 1819-1977）筆下的《採石者》（*The Stone Breakers*, 1849）一類作品。右圖｜出處：擷取自電影《無言的山丘》（影片版權為不當黨產處理委員會所有）。左圖｜出處授權：Gustave Courbet - *The Stone Breakers*, 1849（Public Domain）

⑭

1989

1987

1982

1928

1849

⑬ 王童「台灣三部曲」之一的《香蕉天堂》（1989），帶有宛如台灣畫家廖繼春《有香蕉樹的院子》（1928）富有生機的南國風情。圖片出處：擷取自電影《香蕉天堂》（影片版權為不當黨產處理委員會所有）

⑭ 陸小芬主演的《晚春情事》（奚淞原創劇本，陳耀圻導演，1989）呈現民國初年的女性，在嫁入大戶人家後，情慾遭到壓抑，雖是走向新時代，但身心卻被囚禁在園林建築之中。圖片出處：擷取自電影《晚春情事》（影片版權為不當黨產處理委員會所有）

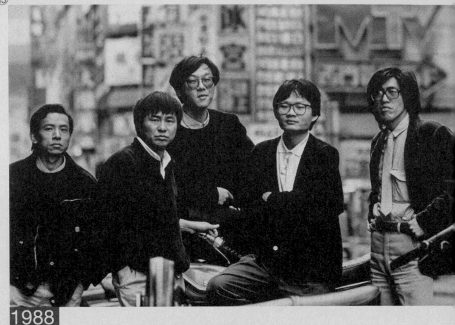

1988

1987

1982

⑮ 一九八六年末，詹宏志起草〈民國七十六年台灣電影宣言〉，一九八七年，宣言刊出，新
電影隨即被宣判死亡。一九八八年，詹宏志與陳國富、楊德昌、侯孝賢、吳念真、朱天文等
人成立「電影合作社」，展開《悲情城市》(侯孝賢，1989)、《牯嶺街少年殺人事件》(楊德昌，
1991) 等籌拍計畫。此張由攝影師劉振祥拍攝的「新電影健將五人」合照，如今已成為歷史
性畫面。圖片授權提供：劉振祥

⑯

無法取得授權

1987

⑰

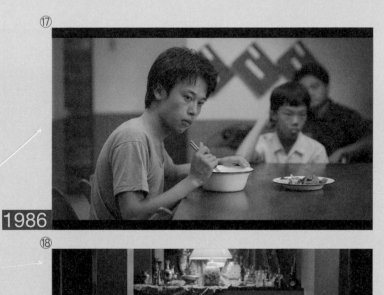

1986

⑱

1986

⑯《桂花巷》*（1987）由陳坤厚執導、吳念真改編蕭麗紅一九七七年的長篇小說，是背景
橫跨清領、日治與國民政府的巨製。本片版權共屬於三方：不當黨產處理委員會、「嘉禾電影」
和「學者電影」。*無法取得授權

⑰ 侯孝賢《戀戀風塵》(1986) 影片中後段，出現一段使用電視紀錄片《映像之旅》系列
(1981-1982) 的段落：主角阿遠（王晶文飾）於軍營中借住一晚，他一邊吃飯，一邊看著電
視節目播報煤礦工事，電視畫面即是使用《映像之旅》最為人所知的《礦之旅》。右、左圖片出
處：擷取自電影《戀戀風塵》(影片版權為不當黨產處理委員會所有)

⑲

無法取得清晰圖像授權

1986

1987

1982

1981

⑱ 演員楊惠姍在張毅的《我的愛》（1986）突破「賢妻良母」的形象，片尾開瓦斯全家同歸
於盡的毀滅性手段，堪稱《女性的復仇》（蔡揚名，1981）的文藝片版本。楊惠姍在《我》
片之前，已連續獲得兩座金馬獎最佳女主角，此片是她從影的最後一部作品。圖片出處：擷取自
電影《我的愛》（影片版權為不當黨產處理委員會所有）

⑲ 李行的《唐山過台灣》*（1986）內容涉及原住民族，但該片未跳脫漢人史觀的視野，出
現同化且貶低原住民族形象的段落。*無法取得清晰圖像授權

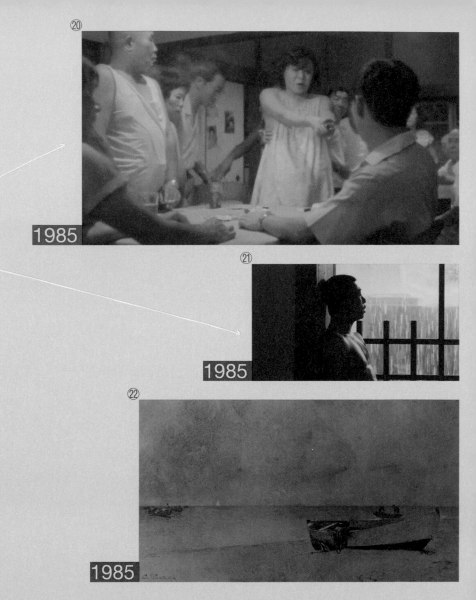

⑳ 1985

㉑ 1985

㉒ 1985

⑳ 演員楊惠姍在張毅的《我這樣過了一生》（1985）飾演面對丈夫偷拿私房錢賭博，便拿著菜刀到賭場欲同歸於盡的少婦，延續了她在蔡揚名執導的《女性的復仇》（1981）面對丈夫背叛也不退縮的情緒化表演。圖片出處：擷取自電影《我這樣過了一生》（影片版權為不當黨產處理委員會所有）

2016

1987

1982

1981

㉑ 侯孝賢《童年往事》(1985) 的阿孝（游安順飾）是從中國來的客家人後代，住在講閩南語、國語的南部城鎮，片中多語言的使用勾勒出台灣多語複調的實境。二〇一六年，中國新一代導演張大磊的《八月》被評為侯孝賢《童年往事》的翻版，可見新電影在進入二十一世紀以後，仍持續發酵的軟實力。圖片出處：擷取自電影《童年往事》(影片版權為不當黨產處理委員會所有)

㉒ 楊德昌《青梅竹馬》(1985) 有一顆引用繪畫的鏡頭：當阿隆（侯孝賢飾）對阿貞（蔡琴飾）說起他去美國的經驗時，鏡頭橫搖，觀眾視線隨著游移於牆面上，繪有台灣的海灘與一艘停泊的舢舨船畫作。圖片出處：擷取自電影《青梅竹馬》，授權：三三電影公司

㉓

無法取得授權

1984

㉔

無法取得授權

1984

㉓ 一九八二年，廖輝英與侯孝賢共同改編她同年獲得《時報文學獎》首獎的短篇小說〈油菜籽〉，並於一九八四年，由萬仁拍成電影《油麻菜籽》*（1984）。*無法取得授權

1987

1982

㉔ 演員楊惠姍在《玉卿嫂》*（張毅，1984）的精湛演技，因一顆「露腿」鏡頭而未獲得金
馬獎最佳女主角提名，影片也遭到修剪。直至二〇一二年，本片才在台北電影節首映一刀未
剪的完整版。*無法取得授權

㉕

1983

㉖

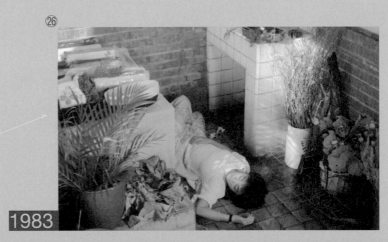

1983

㉕ 一九八三年六月六日,「中影」與「新藝城」召開《海灘的一天》(楊德昌,1983) 合拍記者會,由張艾嘉、中影公司總經理明驥、新藝城台灣發行商王應祥、虞戡平、楊德昌 (由右至左) 代表雙方簽署。該片是張艾嘉任職台灣新藝城總監期間策劃的最後一部影片。同年,她因和總公司的商業路線不合而選擇離開。圖片授權提供:中央社

1987

1982

1851

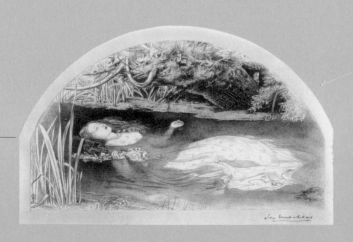

㉖ 楊德昌電影與傳統繪畫的關係，最鮮明的一顆鏡頭出現在《海灘的一天》：女主角佳莉（張艾嘉飾）昏厥於插花課教室的流理台畔，其構圖刻意模擬西方古典繪畫中常見的母題——莎士比亞《哈姆雷特》（*Hamlet*）中，年輕女貴族歐菲莉亞（Ophelia）「詩意死亡」的經典圖式。

右圖｜出處：擷取自電影《海灘的一天》（影片版權為不當黨產處理委員會所有）。左圖｜出處：John Everett Millais - *Study for Ophelia*, 1851（Public Domain）

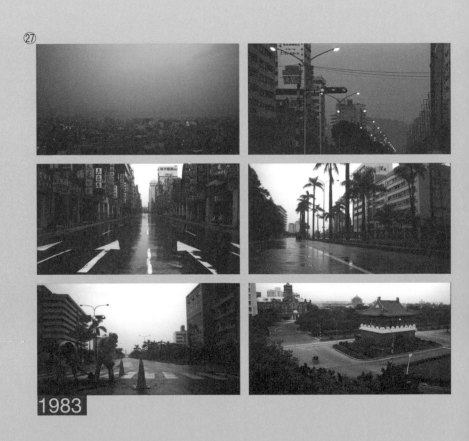

㉗

1983

㉗《兒子的大玩偶》（侯孝賢、萬仁、曾壯祥，1983）的第三段《蘋果的滋味》（萬仁導），其
片頭的空鏡頭與《超級市民》*（萬仁，1985）片尾出現的歌曲與大遠景構圖相似，可視為視
覺性擴延，揭露了台北城市空間的日常與荒謬。右圖｜出處：擷取自電影《蘋果的滋味》（影片版權為不
當黨產處理委員會所有）。左圖｜*無法取得清晰圖像授權

2015

㉘

1983

1987

1985

無法取得清晰圖像授權

1982

㉘ 藝術家雪克的音樂錄影帶式錄像藝術《回魂記》(2015) 系列，擷取了《兒子的大玩偶》侯孝賢的同名一段中「三明治人」坤樹（陳博正飾）的形象，同時結合文夏演唱的一首改編自日本演歌的〈黃昏的故鄉〉(1960)，以此彰顯台灣身分的曖昧性。圖片出處：擷取自電影《兒子的大玩偶》（影片版權為不當黨產處理委員會所有）

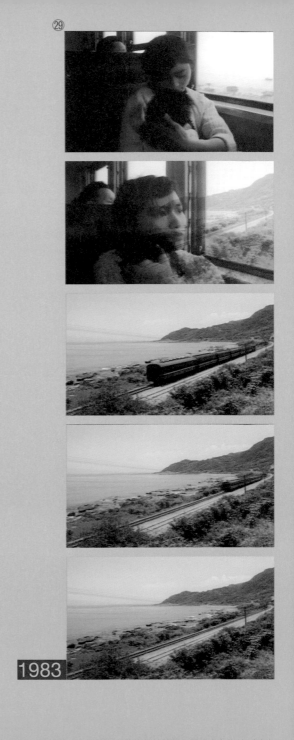

㉙ 王童《看海的日子》（1983）片末出現一顆長達四十秒的長拍鏡頭，帶出主角白玫（陸小芬飾）生育的欲望，並以沿海景色映照出她對改寫自己與孩子命運的渴望。圖片出處：擷取自電影《看海的日子》（影片版權為不當黨產處理委員會所有）

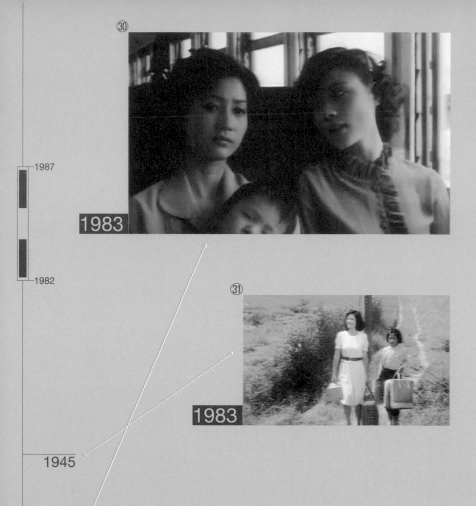

㉚ 1987

1983

㉛ 1982

1983

1945

1935

㉚《看海的日子》的主角白玫與友人茵茵（蘇明明飾）同坐在火車上，回顧往日的片段，可對照李石樵繪製身著黃綠兩色的女二人之畫作《編物》（1935）。從中可體現王童電影創作的養分，深受台灣畫壇重要畫家的影響。圖片出處：擷取自電影《看海的日子》（影片版權為不當黨產處理委員會所有）

㉛《看海的日子》的主角白玫以時髦的妝髮造型回到農村，其穿著可對照李石樵的畫作《市場口》（1945）。圖片出處：擷取自電影《看海的日子》（影片版權為不當黨產處理委員會所有）

1982 新電影運動，一般被認定始於一九八二年的四段式集錦電影《光陰的故事》（陶德辰、楊德昌、柯一正、張毅導）。隨後，中影陸續與陳坤厚、侯孝賢、萬仁、曾壯祥和王童等新生代電影導演合作，製作令人耳目一新的主題與內容，如今這段歷史已是大家耳熟能詳的電影史事。

㉜

1982

1987

1983

1982

1981

無法取得清晰圖像授權

㉜ 一九八二年三月，新藝城藝人石天、麥嘉、張艾嘉、譚詠麟和泰迪羅賓等人（由右至左）
與「中視」合作，製作綜藝節目《好搭檔》。事實上，前一年新藝城已在台成立分公司，導演
虞戡平為第一任總監。一九八三年，由策劃「台視」電視單元劇系列《十一個女人》（1981）
的張艾嘉接任，監製台港皆賣座的《搭錯車》*（虞戡平，1983）。右圖｜授權提供：中央社。左圖｜
* 無法取得清晰圖像授權

㉝

1965

㉞

1959

㉝ 李行導演的「健康寫實」代表作《養鴨人家》（1965），其劇情嵌入表演歌仔戲的情節，讓
彼時因施行〈獎勵國語影片辦法〉（1959）而被排除在外的台語，以另一種形式出現在大銀
幕。圖片出處：擷取自電影《養鴨人家》（public domain）

1987

1982

㉞《王哥柳哥遊台灣》(1959) 是「台灣電影教父」李行執導的第一部影片，此片涉及原住民的部分，出現文化挪用錯置和加諸神秘主義的謬誤認知。圖片出處：擷取自電影《王哥柳哥遊台灣》(public domain)

目録

圖錄

推薦序

一個小跟班／小記者眼中的台灣新電影

鴻鴻

一九八二年我考上剛成立的國立藝術學院戲劇系，註冊前的暑假，必須上成功嶺受軍事訓練。週日放假到台中遊玩時，無處可去，通常只能泡剛盛行的ＭＴＶ——包廂錄影帶店。因為高中時在剛創立的金馬國際電影展看到了香妲・艾克曼（Chantal Akerman）和曼努艾爾・阿拉貢（Manuel Gutiérrez Aragón），對藝術電影產生好奇和嚮往，就連報考戲劇系，也是誤以為能夠學到電影。就在成功嶺假期當中，在台中的電影院看到了剛上映的《光陰的故事》，一時之間欣喜莫名。當然也因為看到清新的演員，包括當時在蘭陵嶄露頭角、已成為我心目中偶像的李國修。

發現戲劇系完全以劇場訓練為主軸之後，失望的我在次年報名了「中影」技術訓練班，搶不到攝影組，就學剪輯，到外雙溪的中影製片廠上課。穿過剪輯室的走廊時，還可以看到楊德昌正在剪《海灘的一天》。負責教剪輯的老師傅，提起新導演就有氣，說他們根本不懂戲、不懂剪接，喜歡把鏡頭留老長，卻不知他們正是我們這些小毛頭想學電影的最大動力。

我的大學五年正是小劇場和台灣新電影風雲激盪的年代。上完技術訓練班仍然摸不著門路，只好央求與新導演交好的賴聲川老師引介，在大四升大五的暑假，去楊德昌

的班底實習。那時楊導正在籌備《恐怖份子》，由於中影的製片組會A錢又經常擺爛，楊導組織了包括四名助導的導演組，分別支援製片、服裝、道具、甚至劇照，以及機動跑腿，來補破網。我拿著一台相機，拍了不少工作照，身兼女主角繆騫人的按摩師（拜劇場暖身訓練之賜），也配合道具師，把我的幾百本藏書、連媽媽的掛毯都拿來陳設場景——那些書拍完後被道具師一拖拉庫載走，再也要不回來。

在那個拍片像打混仗的時代，邊拍邊找景、邊拍邊找演員是家常便飯。導演發脾氣是常態，從製片到場務，逞江湖氣辦事也是常態。還聽說某些別的劇組根本像江湖兄弟，稍看不順眼，製片就老拳相向。涉世未深的年輕人如我，跟完《恐怖》只覺得恐怖，又乖乖縮回去當觀眾，繼續受港台電影新浪洗禮。一九八○年代中期，那可能是兩地電影新進創作者最水乳交融、互通有無的一段時期，尤其是演員的流動，最為明顯。因為新電影導演不願無條件承接傳統影視員演，不是找素人，就是從一九八○年已先行一步改革的現代劇場中尋找。比如《恐怖份子》的三位男性要角：李立群、金士傑、顧寶明，便都出自劇場。

但是劇場演員對影像表演的適應能力不一，有時也徒增導演煩惱。另一個選擇便是找具有表演根底的香港演員。剛好受到新電影衝擊的香港新導演群，也看中台灣演員的清新質感，頗為積極延用。如關錦鵬的第一部電影《女人心》和楊德昌《青梅竹馬》同在

一九八五年推出。次年關錦鵬和楊德昌便「交換」了女主角：關的《地下情》用了《青梅》的蔡琴，楊導《恐怖份子》用了《女人心》的繆騫人。而《青梅》的侯孝賢和柯一正，則雙雙出現在同一年舒琪導演的《老娘夠騷》（台名《陌生丈夫》）當中。更不用說，楊導下一部《牯嶺街少年殺人事件》更邀請了在《女人心》、《地下情》和《老娘夠騷》中表現出色的金燕玲，並從此成為班底。如果說《悲情城市》請梁朝偉加入，還有一點票房考量（梁朝偉已經用《地下情》證明他非僅具有明星魅力，而且演技精進），楊德昌用的香港演員在台灣則並沒有票房號召力，可以說完全是選角需要。我也聽過他盛讚香港「前新浪潮」的導演梁普智（兩人共同發展過一個計畫但未完成），並曾想邀請葉童、張曼玉合作，可惜都未實現。

一九八〇年代中期的港台新電影彷彿都在跑一場頂尖賽事。一九八三年楊導拍出《海灘的一天》、侯導拍出《風櫃來的人》，香港則有方育平《半邊人》、徐克《新蜀山劍俠》；一九八四年張毅拍出《玉卿嫂》、萬仁拍出《油麻菜籽》（編劇是侯孝賢），香港則有梁普智《等待黎明》、嚴浩《似水流年》；一九八五年侯導《童年往事》、楊導《青梅竹馬》，香港則有關錦鵬《女人心》；一九八六年楊導《恐怖份子》、侯導《戀戀風塵》，香港則有關錦鵬《地下情》、方育平《美國心》、徐克《刀馬旦》，同一年吳宇森的《英雄本色》也聲譽鵲起；直到一九八七年，譚家明交出了他的《最後勝利》，這也是編劇王家衛的出道之

作，我在蘆洲的二輪戲院連看兩遍還覺得不夠，渾不知正在見證香港新浪潮的燦爛黃昏。

此後天下又還給了商業片，而且這些商業片也繼一九七〇年代港式武俠片及一九八〇年代初「新藝城」喜劇之後，重新佔領台灣市場（直到二〇〇二年台灣加入WTO，美片大舉進犯，版圖才全盤改變）。節奏愈益緩慢的新電影再無容身之地，必須找更多資金另謀出路。一九八九年《悲情城市》就是一例。本片奪得威尼斯金獅獎，刺激楊導拍出另一部台灣史詩《牯嶺街》，距前一部《恐怖份子》已延宕五年矣。而香港的史詩，則要再等十年，一九九九年才出現許鞍華的《千言萬語》。

一九八〇年代是從一起起練功到各自登山的精采年代。這些電影多半賣座平平（如果不是慘澹的話），卻令我無比亢奮，走出戲院總有一種不真實的飄飄然，不敢相信這些比起影展或錄影帶那些炫目的外國經典遠為質樸的電影，竟也可以這麼激動人心。然而當時評論界對新電影卻充滿責難和爭議，比如《戀戀風塵》完全被金馬獎忽視，一項提名也沒。《恐怖份子》驚險獲得最佳影片，其他獎項卻顆粒無收，連最佳劇本都給了柯一正導演的《我們都是這樣長大的》（小野上台領獎時還衝口而出，說原本以為是要和楊德昌領這個獎的）。這顯現了新舊派影評人的拉鋸。而擁護新電影的影評人也在一九八八年侯孝賢、陳國富為國民黨拍出軍校招生MV《一切為明天》、及繼而《悲情城市》的史觀爭議造成陣營分裂，「戰爭機器」甚至在一九九一年編出一本《新電影之死》敲響喪鐘。

直到畢業、當完兵、找到第一份工作，去《中時晚報》當電影記者，我才真正一腳踏入電影圈。報到時當中晚正在焦雄屏主導下開始辦電影獎，就是因為金馬太落漆的緣故，想別別苗頭。但我的主要工作是每天在西門町閒晃，到各個像堂口一樣的電影公司拜碼頭，希望在死寂的電影圈撈到幾則新聞，以及美女照——每天一早上班若是交不出美女照，主編的臉就拉下來了。記得陳國富拍完第一部片《國中女生》後心有餘悸地說，那結尾是老闆拿槍逼他拍的。那時我才知道為什麼台灣電影裡那麼多黑道——因為老闆都是大佬。還有回邱剛健自港返台，基於對《地下情》的熱愛，我積極聯絡想去做個採訪，一家正跟他談合作的電影公司負責招待，結果約的是某間酒家，邱先生坐在如雲美女當中，採訪當然沒做成。

比起那些黑道，《恐怖份子》真的是很人道。難怪年輕導演對台灣電影生態水土不服。幸好他們一開始有小野、吳念真當保護傘，但中影的許多公務員積習還是很要命。小野內心熱血、外表卻謙沖平和，擅長與上上下下的牛鬼蛇神周旋；吳念真則可以從《海灘的一天》、《戲夢人生》，從《客途秋恨》到《無言的山丘》、從《搭錯車》到《魯冰花》，都手到擒來，寫出一個個人物生動、結構嚴謹的劇本。如果說一九八○到一九九○年代，台灣電影有哪位最不可或缺的關鍵人物，我以為非吳念真莫屬。

西門町生不出新聞，如果不想照抄好萊塢宣傳稿，就只能去跑中影和新聞局。但是

他們都不會給我好臉色。因為小記者年輕氣盛，下筆總是批評居多。有一回台視播《戀戀風塵》配成全國語，被我不小心看到，第二天就寫成一則炮火熊熊的新聞，當然中影和台視都視為無妄之災。這種記者生涯根本樂趣無多，直到有一回尊龍在西門町出現，我獨家漏了這條新聞（其實真心覺得不重要），終於認清自己不是這塊料，一滿六個月就辭職走人，投入《牯嶺街》的編劇行列。

這本書的二十個從前罕被論及的新電影面向及其延伸效應，我讀得津津有味，隨之翻騰起諸多塞在儲藏室角落的記憶細節。便提供少許談資，作為見證、補遺與回應。新電影已死？當然。但只要拍出來的，就可以橫看成嶺側成峰，有機會比我們活更多次。

鴻鴻

詩人、劇場及電影編導。《牯嶺街少年殺人事件》合作編劇，電影作品有《3橘之戀》《穿牆人》等，獲南特影展最佳導演獎、芝加哥影展國際影評人獎。曾任新北市電影節、台灣國際人權影展策展人。現主持黑眼睛文化及黑眼睛跨劇團。

歷史的復返──回首台灣新電影與探詢新的解讀

迷走

對於曾在電影院中受台灣新電影作品所感動，曾緊密追著相關導演演出新作，那些年經歷過興奮、激動、失望與憤怒的人，或許很難想像新電影的誕生已經是四十年前的事了。

一般認為，作為一個「運動」，新電影在一九八○年代末就已經結束，如今更即將成為半世紀前的「歷史」。本書以新電影四十年為標題，標示了一個回眸歷史的動作。身為曾經參與相關論述的人，在閱讀本書文章時也不禁頻頻回首，雖然回憶所見是模糊的輪廓，並不精確，甚至可能有所謬誤。

新電影運動一路以來一直伴著鮮明而有力的評論支持，這點讓人想到更早的法國新浪潮，甚至可說，法國新浪潮為運動提供了重要的先行參照。此外，法國《電影筆記》（Cahiers du Cinéma）這份重要刊物當年提出的作者論，以及《電影筆記》先驅安德烈・巴贊（André Bazin）的寫實主義電影理論，和新電影的創作方式與美學極為契合，提供了支持者評論上重要的論述資源。然而，當年除了熱烈讚賞的評論之外，也出現過對新電影強烈的批評。如今新電影的多部作品已經成為台灣電影史乃至文化史的正典（canon），回首新電影的興起，往往只會提到國外重要影展的大獎肯定，而忽略當年激烈的論戰。新電影運動既是個創作運動，也是場論述運動。

新電影誕生於台灣電影產業的困境，是轉型的一次嘗試，因此難免和過去的電影商業模式出現矛盾。環繞新電影爭論涉及電影作為一種藝術創作和一種商業產品之間的張力，以及導演的「作者」身分和出資者與觀眾之間的三角關係。對立的觀點在影評人梁良〈誰是上帝？誰是教宗？〉一文引發的激烈爭論中表露無遺。除了不同的美學觀點之外，爭論也涉及上述的緊張與矛盾。由電影人、影評人與文化人在一九八七年連署的〈民國七十六年台灣電影宣言〉（又稱「另一種電影」宣言），仔細閱讀內容會注意到電影產業體制的困境是宣言申訴的重點。新電影和產業既有商業模式的摩擦，可對照《電影筆記》的作者論以及稍後的新浪潮電影運動，但也有其差異。法國新浪潮有更強的外部造反色彩，以國民黨營事業中央電影公司為發動基地的新電影運動則體制內改革的性質更強。雖然日後以侯孝賢為代表的創作者在經濟模式上走出了新的一條路。

新電影運動正值台灣威權體制開始鬆動的時刻。當時電影依舊受到高度審查，文藝作品的政治意涵仍極為敏感。早期最重要的衝突是一九八三年國民黨「文工會」接到檢舉，而審查「中影」出品的《兒子的大玩偶》，引發著名的「削蘋果事件」（這部三段式電影中遭指控的是萬仁導演的《蘋果的滋味》。在《聯合報》記者楊士琪大力的報導聲援下，此一爭議成為爭取電影創作自由的重要里程碑，也是「楊士琪卓越貢獻獎」的紀念由來。回首此一事件，除可視為台灣邁向民主開放的前奏，新電影和鄉土文學運動的關係也同

樣重要。除了取材後者的小說作為劇本改編的材料之外，這兩個創作運動都常透過個人生命經驗以寫實主義風格描繪鄉土人文與社會變遷，並共享著相近的美學政治。兩者遭致的舉發和引發當局的疑慮也有其相似之處。

隨著台灣民主運動的演變和政治意識的高漲，身分認同、歷史解釋與統獨分歧成為政治分裂的主軸。反對運動內部如此，鄉土文學運動也有幾位健將在此分道揚鑣。新電影幾位主要導演日後的創作則更直接的碰觸歷史主題。侯孝賢的《悲情城市》、《戲夢人生》、《好男好女》是最受注目的三部曲；王童也創作了「台灣近代三部曲」《稻草人》、《香蕉天堂》與《無言的山丘》；萬仁三部曲中的《超級大國民》直接以政治受難者為主題；吳念真的《多桑》深刻描繪台灣不同世代的認同分歧與歷史記憶差異，楊德昌的《牯嶺街少年殺人事件》則以更細緻幽微的方式來處理白色恐怖。歷史解釋與認同政治也毫不意外成為評論的焦點與不同解讀的分歧點。

在激切的運動氛圍、尖銳的論戰乃至隱隱然的認同政治對立之外，對新電影的學術探討也正展開，隨著硝煙散去，學術出版現在更是相關論述的大宗。此一發展的醞釀其實是和新電影運動同時發生的。在此之前台灣對國外電影研究思潮與理論已有引介，但一九八〇年代後學術專業知識的引進更為大量、更有系統。一九八三年志文出版社出版道利‧安祖 (Dudley Andrew) 的《電影理論》 (*The Major Film Theories: An Introduction,*

1976），該書由陳國富翻譯，是系統介紹歐美主要電影理論很好的入門書。同一年電影圖書館（後改名「電影資料館」）也出版了周晏子翻譯的電影分析入門教科書《如何欣賞電影》（James Monaco, *How to Read a Film*, 1977）。電影圖書館的《電影欣賞》雙月刊開始更深入地引介符號學等艱深的最新電影研究潮流。新電影運動期間，結構主義與後結構主義、女性主義、新馬克思主義等各種思潮與理論，隨著解嚴的開放也正在台灣開始傳播。新電影運動期間幾位海外學成歸國的電影學者、影評人除在相關系所任教，還積極指導大學相關學生社團，帶領讀書會與開班授課。之後則有更多人出國攻讀電影研究。我認為電影研究在台灣的發展值得和新電影運動放在一起做歷史的考察。

在我看來，《未來的光陰：給台灣新電影四十年的備忘錄》這本專書的重要貢獻之一，就是將學術研究的分析洞見以評論的篇幅和更為可讀的文字加以呈現。本書文章處理個別的主題和作品，但共同的特色是具有相當的歷史意識。這些年來以新電影為主題的歷史研究成果不少，陳儒修、盧非易、葉月瑜等學者都出版了很有價值的重要著作。但本書的「歷史」不是編年敘述分析的歷史，而主要是以電影的構成元素為主軸進行具有歷史意識的書寫，也更強調電影與攝影、繪畫、錄像等相關藝術形式互文交織的歷史。

這是我所謂的「歷史的復返」。

四十年時間不短，當年的新電影健將，尤其是作者論觀點下被視為主要創作者的導

演們，大多已淡出劇情長片創作。台灣影壇進入「後新電影」時代已久，現今活躍的電影重要創作者在風格、題材、類型、形式、表演也頗不同於當年的新電影。此外，台灣的政治、經濟與社會條件，近幾年可說已經翻過新頁，儘管造就新電影的部分理念、歷史記憶與文化力量並未完全消失，但台灣社會的文化氛圍與精神狀態確實大不同從前。

現在是該以不同的眼光，用更為歷史的角度來重新理解新電影了。這樣的歷史寫作並不僅止於編年紀事，更非蓋棺論定的評價工作，而是拓展與深化對新電影的理解視野，積極探詢新的解讀可能。在我看來本書正是此種努力的重要一步。

11

迷走

曾業餘從事影評，著有《離開電影院之後》（元尊文化，1998）；與梁新華共同編輯《新電影之死：從一切為明天到悲情城市》（唐山出版社，1991）；翻譯《拉美電影與社會變遷》（國家電影資料館，1996），《在歷史與幻象之間：荷索的電影》（萬象圖書，1993）。

推薦序

你／妳與其他所有人的記憶都算數

張亦絢

X 01

「情節瑣碎，人物卑微，既無娛樂亦無藝術創見，原不是可看性很高的影片，似也不值得禁。」猜猜這說的是哪一部電影？

這是寫在《悲情城市》電影審查意見書「刪剪理由」下的第一段文字。在最右欄，審查意見書勾選了「本片應該不修剪列普級准演」。在理由三的地方，審查員還寫了：「禁之反助其聲勢，放之，似未有什麼影響。」關於《悲情城市》的審查史，這份文件不足以窺其全貌，也不是我真正的重點。但可以推斷這個「可以任其自生自滅」的意見，應是寫在《悲情城市》獲第四十六屆威尼斯影展最佳影片之前。這份檔案讓我覺得有趣，原因在於，我總忍不住想，若是影片在審查方的觀點看來「情節並不瑣碎，人物也不卑微，既有娛樂亦有藝術創見」——那麼，按其邏輯，豈不就「大大值得禁止了」？

不，我不是在搞笑。認真對待這歷史的一瞬，我們至少會意識到，美學真的有其歷

史與政治條件。一九八九年，從最限縮的定義來看，比較像是台灣新電影運動成員集結

而後「單飛的時期」，而非運動正酣——然而，以一九八九年或一九八七年為新電影尾聲

也很怪，因為《牯嶺街少年殺人事件》當時還沒拍出來呢。如果說一九八九年的大環境仍

然如此「奇葩」（或說威權），在它之前的前幾年，也就是最常標誌為新電影的兩個歷史

時點，一九八二年的《光陰的故事》或一九八三年的《兒子的大玩偶》，氣氛不可能更春

暖花開。

　再記兩個對《悲情城市》發出的迴響。「如果提早十年環境允許，我一定拍《悲情城

市》，哪會輪到他們拍！」說這話的人，是既為白色恐怖受害者也是電影人的戴傳李。此

外，還有台語片的大導演何基明「對侯孝賢的『寫實』皺眉頭」。1——儘管《悲情城市》

累積的象徵性資本，對新電影不可能沒有拉抬與鞏固的作用，上述這類「刺耳的雜音」，

可能只會被貶為泡沫酸語——然而，我也不做如是觀。我也曾在台灣小說家的散文中讀

到紀錄，在爭論《悲情城市》時，有人說，但那畢竟是統派拍的吧？——即便暫不處理這

類略顯武斷的政治煩憂，以較中性的語言來說，新電影，就像《悲情城市》壓倒性的存

在，一方面是電影文化運動對抗老舊體制的難得成就，另方面，對於不同世代而言，這

場電影運動，也並非完全沒有帶來，帶有困惑意味的剝奪感。

《未來的光陰：給台灣新電影四十年的備忘錄》很大的一個好處，就是對上述新電影接受性的複雜度，內蘊理解與關心。因此，它並不是傳統意義的致敬或研究。在這個向度上，最具有代表性的，可能是 Yawi Yukex 的 #超譯原住民。

這篇文章很細膩地列舉了台灣電影「缺乏族群意識」而犯下的錯誤（內文顯示作者本身很清楚他並不鎖定新電影，而是想從更大的歷史背景切入，反而是小標可能有誤導的嫌疑），除了無視原住民族語言的多樣性，也經常暴露對族群文化的無知，其中不乏大家耳熟能詳的名作名導，可以說是一篇非常重要與必要的「備忘」。但我初讀的時候，非常訝異，原因在於我覺得文章似乎「很犯規」。作者雖然知道列舉的影片不一定在新電影的定義之下，還是列了。對於本來就多少了解新電影的人來說，困擾不會很大，可以清楚地辨明無論李行、黃明川或《報告班長》系列，都非新電影的代表人物與作品。然而，《未來的光陰》如果是年輕讀者關於新電影的第一本書，誤會《報告班長》也是新電影，或與新電影具高度的親緣性，這就有點傷腦筋了。

新電影並不等於台灣一九八〇年代電影，應該也不能完全等同台灣藝術電影。根據

15

盧非易的研究，即使以廣義的新電影統計，新電影在整個一九八〇年代的產量中，只佔約百分之八。也不能說只要是在新電影導演人際脈絡中，或有藝術性的電影都可稱為新電影——這並不是基於排他的想法，而是清楚了解資訊的必要。電影文化運動的研究經常有難度，對法國新浪潮的研究也如是，因為運動往往有前導與餘波——這兩者的重要性或貢獻未必在「核心作品」之下，只是從運動發展的角度，會因為加入時間或參與者（或被定義者）本身的行動而有不同。一般來說，它的位置與作用，並不一定要拘泥在單一的方法，只要交代清楚「事出有因」並「言之成理」，不同的考慮與方式，都會帶來新的發現。

新電影畢竟四十年了，新電影ＡＢＣ（最基本）或新電影Ａ到Ｚ（最完整），或許都會顯得有點「教科書」或拘束，「台灣新電影四十年」八個字中，與其說重點在「台灣新電影」，不如說更在「四十年」——換句話說，這本書有很強烈的自覺，並不是把新電影當作憑悼的古蹟，對它的論述，與其說是「回到過去」，毋寧說更是「回到現在」，甚至「回到未來」——如果《未來的光陰：給台灣新電影四十年的備忘錄》不是ＡＢＣ也不是Ａ到Ｚ，那麼，它是什麼呢？

我會說它更像「台灣新電影ＸＸＸ」——Ｘ這個字母，除了用來拼音成義，也代表著「未知」或「尚未被明說出口之物」。從這個角度來說，這本書的「自由聯想與發揮」，

即便是＃超譯原住民一篇，也並非那麼出格——相反地，將「我（們）所了解的新電影」倒轉為「新電影不了解的我（們）」，何嘗不能看作某種基進的對話性。——不過，這個倒轉，仍然必須奠基在某種對新電影與「我們」的認識，否則「新電影不了解的我（們）」不會產生意義。

以主題來說，＃電視單元劇與＃數位藝術這兩篇是在目錄上，就引起我高度興趣的，拜讀之後，發現＃電視單元劇與＃香港新浪潮併看，還能有更深入的理解。兩者參照浮出的歷史與人物，聚焦了另一名影人張艾嘉。在我成長過程裡，張艾嘉是聲譽如日中天的女演員，如果說她與新電影有什麼關係，我可能不覺奇怪，但也不會特別好奇。不過，最近才看到一段瑪麗蓮・夢露（Marilyn Monroe）研究的節錄，重點放在她與好萊塢的對抗，以及她自組公司的努力——這提醒我們，女演員的明星光環，有時會遮蔽了當事人其他面向的才能，甚至貢獻，而這也會造成認識歷史時的偏誤。＃女明星一篇，也點出女性電影從業人員，要面對的不只是一般的檢禁，社會對女性身體的控制，往往也更加嚴苛或不合理。此外，我認為在「剝削（女體）片」、「（偽）社會寫實」與「強暴（幻想）與復仇（幻想）片三者，有其重疊、分離與相互對抗處，＃數位藝術一篇點出的蘇暴力就等於剝削，也並不是存在剝削就表示電影黑到有藝術，＃數位藝術一篇點出的蘇匯宇為代表的黑電影，與在新電影中較被忽視的《殺夫》互相參照，這個關注點有其重

要性。但對其論述，我認為尚留下容易引發誤會的層次混淆，作為起點頗值深入，但仍有非常大細緻化的空間。

我個人在讀＃語言、＃繪畫與＃劇場三篇時，份外感到有收穫。＃語言一篇，引用了語言學家溫里克（Max Weinreich）的名言，翻成較通俗的話語，就是「槍桿子出語言」，意即原本所有被使用的語言都是平等或自然競爭的，但武力會使某些成為「語言」，某些被貶抑為「方言」。作者在文中記錄了東南亞語電影在台灣被不當邊緣化的諸例，這是我們除了熟悉蔡明亮之外，身為新電影遺產的某種自由繼承人，確有必要深思與更新敏感度的向度。而任何電影運動，出現「繪畫」與「劇場」，原本是正規到不能的項目，然而因為作者的特殊敏感度，將其論述勾連到「動畫」與「演員指導」，讀之令人深深感到不畏冷門地眼睛一亮。

X 03

新電影是我童年也是育成的一部分。《新電影之死》甚至是我自己掏零用錢出來買的第一本電影專書。在閱讀本書時，我很自然地會邊回想電影內容與所有腦海中「大人們吵過的架」，去比對哪些是我知道的，哪些是與我記憶有出入的東西。然而，對於年輕一

代，不再可能是這種回憶中的「同時經歷」——必然將更憑藉「電影作品、論述以及個人更多樣化的經驗」，來捕撈自己有興趣或想深入的部分：備忘錄永遠不嫌多，任何人的記憶都算數。就請各位帶著自己身上不一樣的記憶，加入這場電影的對話吧！

1　兩個迴響皆引自蘇致亨，《毋甘願的電影史：曾經，台灣有個好萊塢》，台北市：春山出版，2020。

張亦絢

巴黎第三大學電影暨視聽研究所碩士。著有長篇小說《愛的不久時：南特／巴黎回憶錄》、《永別書》、短篇小說集《性意思史》、《看電影的慾望》、《感情百物》等多種。曾獲金鼎獎最佳專欄寫作獎。國家影視聽中心《ＴＡ電影欣賞》專欄「想不到的台灣電影」作者。

探舊如新的電影考古，及其恍惚

張世倫

如今，我們還需要談台灣新電影嗎？用這樣的問句替一篇序文開頭，乍看之下似乎有些奇怪，且不無有煞風景之嫌，然而這樣的鋪陳，或許並非毫無意義。

面對如今眾人熟知、蔚為本地影史正典（canon）的一九八〇年代台灣新浪潮現象，時間感總是讓人覺得不夠真切踏實。無論是廿週年時由金馬影展編撰、帶有封印列冊性質的特刊專書《台灣新電影二十年》（2002），乃至卅週年時以新電影如何「走出」島嶼、「征服」世界為敘事主軸的紀錄片《光陰的故事—台灣新電影》（2014），都彷彿僅是不久前才發生的紀念事蹟。而現下，竟又不知不覺迎來了卅週年的此刻。

被制約的電影想像

時間像是個隱身背景的賊，無聲無息流逝，但總是相對喧嘩、佔據前台的，是明明早該屬於「老舊」一輩的新電影，卻彷彿定格影像般永遠「年輕」，四十年來如不滅明燈，持續指引並吸納了各種文化議論與影像評述的參與、介入，乃至擾動。因此一部新電影的論述史，除了是作者論式的導演專論或其電影文本的解剖分析，同時也可以

後設地讀成是一部關於影像評述如何生成、怎樣開展，並在現實層面塑造「何謂新電影」

的議論史。

新電影在發展初始的前期階段，面對不甚友善的產業環境與評鑑機制，對新電影抱

持高度期許者，曾藉由各種帶有鼓吹性質、乃至積極捍衛的「策略式」撰文，與意見相左

者產生了數次激烈的影評論爭。新電影如今著毋庸議、彷彿成為「台灣電影」最佳「代表」

（representation）的正當性，便是在此種「正典如何形成」（canon formation）的論述場域辯

證下，加上不斷積極參與國際影展路線，以及全球藝術電影分眾市場的合縱連橫……多

重脈絡作用下，方能漸次打造形成。

人們如今可能很難想像，公認為藝術「正典」的新電影，初期是如何受到各種輿論

打擊，並因此激盪出本地電影史相對少見、饒富特殊意義、卻仍缺乏深刻考察的一系列

影評論戰。不無有些諷刺的是，如今看來彷彿永遠「年輕」、雋永定格的新電影，當時

除了必須迎戰相對保守的舊勢力，卻也因為與既有體制間若即若離的妥協合作與策略扣

連，曾早在一九八〇年代後期，便被一些抱持批判立場的知識分子宣判其精神不在、已

經「死亡」。

然而，無論是未老先衰的「新電影之死」，或在新電影被認為「終結」後，有些人嘗

試進行風格分期的「後新電影」或「新新電影」等標籤，乃至於現下一些更具市場企圖的

台灣電影嘗試，都不時可看到宛如幽靈的新電影，仍持續成為討論本地電影時的「原初點」、「參照值」，乃至「篩選器」，多所纏繞（haunted）並制約了電影想像的可能。

例如常不甚妥當地稱新電影為某種追求電影「革新」意志的「原初點」，但其實早從戰後開始，本地影史裡不管是台語片風潮、一九六〇年代現代文藝圈對電影的想像與嘗試，乃至一九七〇年代一些產業內外的零星火花裡，其實一直不乏各種關於電影新潮的高度嚮往與局部實踐。即便這些一九八〇年代前的嘗試未能激起風潮，但長期獨尊新電影為台灣電影「新」之精神的「原初」，等同連帶漠視了早前於此的各種初試啼聲與影像意念，甚而耽誤乃至遮掩了更多潛在影史路徑的考掘探索與生成可能。

延展未完成電影史的必要

新電影時常也成為某種關於便宜行事的「參照值」，其設定出的框架論說與視覺命題無形中成為某種未經檢驗的類普世（quasi-universal）基準，這使得即便是一些較其「類型」企圖的商業電影嘗試，仍時常僅能活在新電影律令的論述陰影下，連帶禁錮了另闢途徑、跳脫想像的可能，更使得不少評論常下意識且過於簡便地，將一切台片都視為新電影的對照組、折射鏡像或學生變體。

而在「原初點」與「參照值」之外，新電影對評論機制最大的影響，或許在於它常成為某種「篩選器」，無意間構成了一套潛在的排除機制。早在一九八〇年代相關議論仍高度交鋒時，便有不少論者指出無論就作品產量或票房收入來看，新電影在當時台灣電影的總佔有率都相當低，很難稱得上是產業「主流」，卻在評論機制與文化圈裡享有不成比例的高關注度與話語權，彷彿是唯一值得正視珍惜的本地電影產出。這種高度選擇性的評論構造，不斷沿襲下來，而無法綜觀整體全貌、細察個別分殊的偏頗。也有評論焦點被高度聚合在少數一、兩位寡頭導演，而無反覆構築強化（並相對限縮制約）了，我們如今所耳熟能詳的新電影構造。

平心而論，新電影具有相對清晰的創作自覺，自現實取材的創作路徑也較為明確新穎，在當時獲得較多的評論關注乃至支持呵護，在特殊的時空背景下實屬正常，只是在捍衛新電影的「正典化」過程中，無論是當年媒體平台的評論撰寫，乃至往後學院建制化的電影研究，確實都太過於聚焦於彷彿孤高遺世的新電影及其零星「作者」，而未能關照與其平行並列、相互競逐，乃至於南轅北轍的其它影像產出，更忽略了這些視覺生產路徑間，時常並非壁壘分明、不相往來，反而充滿著滲透連動的軌跡。

回到這篇開頭的命題，那麼，新電影還有討論的必要嗎？是以，所有的電影史，除了是少數「作者」導演封聖入冊、名留千史的事蹟名錄兼「成功史」，但其實也可反向讀

23

成另一種充滿空缺、尚未訴明的「遺憾史」——那些未竟全功、僅存意志、欠缺討論、窒礙難伸，乃至於有待延展的「未完成」細節，並非僅是影視結構的邊緣軼事，它們或許也該重新撿拾網羅、轉化改裝為一組能夠激發論辯思索、持續朝向未來的歷史資料。

朝向未來開放的遺憾史考古

出版於新電影四十年時間點的這本小書，或許很容易被誤會為又一本懷舊應景之作，但其企圖實遠大於此。以一系列過往常被相關討論忽略、或僅以隻字片語帶過的「非典型」關鍵字切入，來自不同思考背景、擁有各自專業養成與問題意識的作者們，很大幅度上擴展並鬆綁了我們對於彼時電影史結構的僵化想像，讓焦點從少數的寡頭作者及其正典作品，適度挪移至新電影與諸多鄰近場域的接合嘗試。饒富意義的是，這些歷史性的接合並非總是清楚明晰，許多時候充滿矛盾磨合，但體現了彼時電影群體與相關領域對於「新」的想望意志，以及過程中所體現的結構侷限與未竟之功。舉凡海外電影體系的相互連動，流行音樂產業的嘗試聚合，明星體制若即若離的局部挪用，或是與其它視覺表現類型的潛在親和，對身分政治的認知理解與影像呈現……，凡此總總，並非總是平順偉業，更多時候充滿隔閡侷限與未完待續的「遺憾」，但或許正是藉由評論書寫的重

推薦序

新介入，讓這樣的「遺憾史」重新浮上歷史前景，新電影才永遠能具備重新被思索組裝的知識潛能，而其生命週期式的「年輕」、「衰老」或「死亡」，或是行禮如儀般的「回顧」、「懷舊」或「紀念」，都將不再是重要的事。

因此這本書讀來，也像是某種對於歷史結構的反思，讓人想起喬治・庫伯勒（George Kubler）在《時間的形貌（暫譯）》（The Shape of Time, 1962）裡曾提出的犀利觀點。庫伯勒主張我們在思索藝術史時，應該嘗試擺脫生物學式的譬喻（biological metaphor），不要太過簡便地直接將誕生、成長、完熟、衰亡等線性框架，不經思索地直接套用在時間結構的詮釋上。這是因為此種高度「目的論」式的書寫，將使得歷史敘事很容易僅圍繞在單一、硬性且封閉的框架裡，連帶喪失掉時間本身蘊含的複雜多義與不可化約性。他主張我們應該重拾並正視各種潛在連結（linked）的重要性，將藝術創造視為在時間軸線裡，人們嘗試探索並處理問題的扣連性介入，而不是偏限在僵化的歷史敘事裡，不斷重塑生物學式的譬喻。

如果適度挪用，並轉化新電影這種針對時間結構的反思，我們或許不妨將本書的歷史書寫嘗試，理解為不再將新電影的生成衰退與豐功偉業當成重點，而是將其視為一套充滿張力的論述場域，研究者得以在考古式的重新挖掘中，不斷建立起各種潛在且饒富意義，卻在過往被邊緣化的扣連節點。這或將使得新電影的歷史結構，不再沉溺於封閉的

懷舊素材上，彷彿每逢時機便照本宣科、錦上添花，更能免於新電影已老生常談許久、而了無新意的各種「神話」，而是讓它被重新思考、重新組裝，並重新更迭為歷史形構（formation）的開放力場，成為一種朝向未來開放的影像史考古。

探舊如新的影像考掘

瀏覽這本書時奇特的感受，讓我偶然想起年輕時，有一回聽日本評論家蓮實重彥來台演講，用詞犀利的他，形容自己觀看侯孝賢電影的經驗，就像是遭遇了一場「考古式的恍惚」，彷彿電影的「年輕」或「衰老」忽然不再重要，影像的歲數暫且被懸置，觀看者在影廳裡得以重返了某種原初瞬間的恍惚震動。雖然蓮實重彥指涉的是觀影層次的經驗感受，但讓我們暫且獵取這句話裡關於「時間」的異樣感，將本書也看成一種探舊如新的影像考掘，藉由重新將新電影的歷史結構鬆動，活在新電影「之後」的我們，能夠在歷史資料重新想像的「事後」，以一種不確定但完全敞開的錯時恍惚感，重新想像「新」的各種意義、可能與侷限，探究「新」仍能激起各種論辯爭議的挑釁（provocative）能量，而無需耽溺於緬懷往事的昔日「舊」夢。

讓新電影的定義開放，使其重新成為思辨的材料，將它看成產生不同連結的接合

處，或許這是四十年後重訪這段歷史，能夠重新於已經固化的歷史結構裡，找回一些紛擾、雜音與挑釁。而這才是新電影作為來自舊日的時間容器，最重要的實踐留存——作為一種潛在且開放的思辨可能。

張世倫

藝評人，影像史研究者，「未完成，黃華成」（2020，北美館）策展人，著有《現實的探求：台灣攝影史形構考》（2021）一書。

探舊如新的電影考古，及其恍惚

推薦序

導論

台灣（新）電影：未來的未來

孫松榮、林松輝

四十年前，四位新人（陶德辰、楊德昌、柯一正、張毅）初執導筒的《光陰的故事》（1982）作為一部結合四部短片的集錦式影片於一九八二年六月開鏡，八月二十八日上映，小兵立大功，叫好又叫座。隔年九月初則由另三位導演（侯孝賢、萬仁、曾壯祥）領軍、改編自黃春明三篇短篇小說的《兒子的大玩偶》乘勝追擊，無論在評價還是票房均遠超同期的豪華製作《大輪迴》（1983）。《大輪迴》亦屬三段式影片，由胡金銓、李行及白景瑞這三位幾乎自戰後即風雲叱吒台灣影壇的名導，分別執導一段有關前世今生的短片。這場直球對決的結果竟是生力軍（雖然侯孝賢當時已執導過三部長片）大勝名導演，值得進一步深思的課題恐怕絕非僅為票房的量化數字，而是一個表徵新氣象的電影時代已經趁勢而起，銳不可擋！

新電影無法分割的美學政治與集體精神

台灣新電影崛起過程中所歷經的各種大小事件，諸如從民間各式類型電影的大起大落（「三廳電影」式微、「社會寫實」電影沒落、當紅明星如林青霞出走等），到種種關於黨

營的中央電影公司遭逢金馬獎全軍覆沒窘境、為了改善國片環境所做的部分改革（一邊繼續籌拍御用大導演們的燒錢巨片，一邊則是企畫部的兩位年輕人暗度陳倉的提案、斡旋並拍攝新導演的低成本影片等），相關史料與論述早已就意識形態、產業及科技等面向進行詳述1，一定程度地為彼時台灣電影圖景提供了相當合乎史實的輪廓。相較國內其他電影史事，新電影能在過去的數個十週年2，每每備受矚目乃至成為電影實踐與研究絕對無法輕易繞過的一環，確實體現出其蘊含著不斷被探問的無限價值。其中最關鍵之一，無不在於這一批戰後出生的電影工作者（導演以外還包括新生代編劇，及絕大部分曾受訓於「中影」訓練班的技術人員等），尤其勇於在表現形式與題材上，展開革新的電影運動。

比起前幾個世代的導演，初試啼聲的新世代導演可謂「幸運地不幸」（"luckily unlucky"）3：他們一方面還是得在透不過氣的黨國機器中鑽洞覓縫，另一方面卻可絕處逢生。這一切之所以可能，除了與一九八○年代逐步走向鬆綁與解禁的時勢所趨脫離不了關係，另一核心則是新導演們總是連成一體，為彼此作品出謀獻策，甚至不顧一切犧牲性奉獻。新電影運動是由一群各司其職且才華洋溢的創作者與技術人員組成，各自的出身背景與專業知能養成的不同，讓他們發展出非常不一樣且具個性化的作品表徵與形態。他們各自獨特的風格，讓人不會分辨不清侯孝賢與楊德昌、或萬仁與柯一正的影片在主題、美學與精神上之差別；同理，人們也不會將李屏賓與張展的攝影風格混淆，

30

更不會不明就裡地將小野與吳念真的劇作混為一談。

在新電影明晰可辨的作品且脈絡可循的主旨中，這批電影工作者彌足珍貴的集體精神與日後為人津津樂道的美學試驗與政治思辨，一樣至關重要。這即是為何總是能在多年之後，當人們再度談論起楊德昌在《青梅竹馬》（1985）裡對於城市現代性的智性批判時，仍不忘侯孝賢為他抵押房子出資的事情；這也是為何當人們醉心地就《悲情城市》（1989）的政治詩學展開論辯之餘，並未遺漏侯孝賢將其獎金分紅給錄音師杜篤之、剪輯師廖慶松等人作為升級設備的軼事。當然，這更是為何當人們回想〈民國七十六年台灣電影宣言〉（1987）點名政策單位、大眾媒體與評論體系之際，一點都不會對於當日並不在楊德昌家中歡慶他虛歲四十歲生日（而是遠在台中照顧入院父親）的真正執筆人詹宏志，作為能夠將文學評論家謝材俊（唐諾）轉述與會眾人的意見化為宣言文體的真相感到驚訝……。

改寫、補述與重寫新電影

儘管如此，任憑再偉大的電影運動都難逃分道揚鑣的一刻，法國新浪潮（La Nouvelle Vague）如是，新電影亦然。隨著〈台灣電影宣言〉接連地於香港的《電影雙周刊》（一九八七

年一月十五日）、台灣的《中國時報》（一九八七年一月二十四日）及《文星》雜誌（第一〇四期，一九八七年二月）刊出，正如詹宏志回想起這段往事時的一針見血：「在這文章之前，大家都是朋友，文章出來之後，新電影的陣營就有點四分五裂了，楊德昌稱此為"the beginning of the end"。這是宣言的後果」[4]。更精確而言，宣言發表的一九八七年初可說是新電影運動的分水嶺時刻，就此宣告它作為歷史編纂學（historiography）的多義性。

首先，這可簡單地意味著新電影結束了，而在此電影浪潮中扮演舉足輕重的角色的小野在前一年出版的評論結集《一個運動的開始》（1986），可被看作關於新電影現象的總結之作，書名遂不免有一種為即將落幕的運動哀悼之意，而撫今追昔中仍不忘記述種種最美好的開始。再者，新電影的完結亦可以指向詹宏志調動前述楊德昌的說法，將之改稱為"the end of the beginning"[5]：新電影比較純真的第一階段正式告終。這個具有衛尾特性的措辭「開始的結束」委實耐人尋味，縱然乍看之下有始有終，但宣言起草者所謂的第一階段明顯是個伏筆。

換言之，新電影完而未了，宣言不過標誌著另個不同階段發展的分界。的確，這麼一來，楊德昌的妙語「結束的開始」言之鑿鑿、有憑有據，堪稱「新電影後的新電影」邁向了全然不同的作品題旨與型態：一方面如之後侯孝賢的《悲情城市》與楊德昌的《牯

嶺街少年殺人事件》(1991)，有膽有識，一頭引領嚴後的台灣電影走進歷史創痛與政治省思的新境，敘事、紀實與後設共治一爐；另一方面，則各自分裂且歧出迥然有別的作品議題、技藝及團隊，甚至彼此漸行漸遠、不相往來、自這個時候起，就某種程度而言，那個胼手胝足的新電影果真結束了。

這項關於重思新電影及其史實，觸及本書在四十年後的我們的此地此刻（hic et nunc）：回望新電影，重新思索它，以之作為既可逆溯史事，又能往後連結新浪，更具隨意停格、聚焦及調度影音團塊的歷史節點。長久以來，新電影在台灣電影乃至華語電影研究中佔有不可估量的位置，相關研究汗牛充棟、百家爭鳴，無論就評論文章還是學術專著無疑碩果累累。誇張地講，這是一個普遍會被人們認為早已窮盡甚至陳腔濫調的命題。是故，以四十年紀念之名編寫新電影一書，動機與目的絕非為了複述著名典故或排演舊戲，而是試圖在新電影所創置的各種語法、概念及事件等基礎上，展開改寫、補述與重寫，乃至以它作為中樞新寫現當代台灣電影或華語電影。對我們而言，即使四十年過去了，新電影卻從未真正終了。關於它的誕生乃至其創新契機，實則與前幾個世代電影工作者及影片息息相關，繼往開來的同時無法不革舊鼎新；此外，新電影以運動之勢受到海內外影壇的青睞，爾後更對新一代的中外影人和專家學者產生莫大衝擊與影響，締造新篇章的創世紀。這一切，都值得大書特書。

新電影研究的新方向

相較於一般以國族電影為框架的論述，本書作為一種新的歷史編纂學之嘗試，企圖將新電影置於世界電影新浪潮的脈絡，呈現不同的跨越面向，不僅是潮來潮往的跨國交流，更有本土獨具的跨界共謀。

以前者的跨國脈絡而言，正如法國新浪潮先鋒深受美國好萊塢類型電影啟發、進而隔空影響了世界多地的電影發展，新電影的啟迪則遠有法國而近有香港。本書「跨時空的電影浪潮」，即首先追溯香港新浪潮如何遠渡重洋在東南亞大放異彩，甚至一路向西，乃至法國新浪潮推手之一的標誌性評論雜誌《電影筆記》(Cahiers du Cinéma)，對新電影在歐洲名聲鵲起產生了推波助瀾的作用。

以後者的跨界合作而言，台灣自一九七〇年代以降併發的各種文化革新運動，從民歌、美術到文學，從京劇、現代舞到小劇場，到了八〇年代初期已蠢蠢欲動乃至轟轟烈烈，電影因為受制於產業規格與黨國機器管控，實則在此一波改革運動中成為遲到的參與者。但是單看《台灣電影宣言》簽署名單的五十三個名字——同時不要遺忘了率先刊載在《電影雙周刊》上的署名還包括香港創作者、評論家，還有時常為新電影擔任字幕翻譯

的英國影評人湯尼・雷恩（Tony Rayns）——上述各個藝術界別的重要人物幾乎沒有缺席，足見各界文化工作者之間的關係並不是壁壘分明而是沆瀣一氣。「跨媒介的美學系譜」從劇場、攝影與繪畫三個領域，勾勒它們與新電影千絲萬縷的糾結與相互生成，顯現彼時作為商業成品的電影早已與其他幾門藝術範式之間過從甚密。這正好繪製出新電影內蘊的潛在藝術形貌，補充大多被先行研究所忽視的諸多面向。

今日二〇二二年的台灣已然經歷過數回政黨輪替執政，並且戮力推動各項轉型正義的工作。如此一來，當我們回望一九八〇年代的新電影現場，無法不正視彼時影像再現的侷限與不足。「跨族群的影像歷史」描繪原住民、外省老兵及底層階級被扭曲的面貌，在對於不同、尤其是少數與弱勢族群的想像與認可，不論在現實中或電影中，我們還有很長的路要走（如「行政院原住民委員會」之成立遲至一九九六年，對各個原住民族的認可歷年來持續擴充中）。「跨世代的性別抗爭」同樣還原並解讀新電影作品的女性形象，除了突出長期受忽略甚或被排擠的基進女性角色，也令我們進一步反思電影工業於幕前幕後的性別分工。畢竟，新電影推手最經典也最廣為人知的照片，呈現的是一字列開的五位男性，而當時乃至今天持續默默耕耘付出的女性（如影評人兼製片人焦雄屏、編劇朱天文、製片兼導演張艾嘉、導演兼編劇王小棣等），相對而言則缺席於歷史書寫的軌跡。以上二者皆是本書希冀匡正的偏差，讓弱勢族群得以發聲，以正視聽。

台灣社會逐漸認可的多元性，也表現在語言與聲音的層面。「跨音域的眾聲喧嘩」分別從電影人物發聲的語言、電影歌曲的選用，以及電影音樂的配置，使得關於電影的書寫不致停留於畫面而是經由聲音體現出立體且多維度的聲響震動，作為視聽媒介的電影亦更顯得名正言順。至於卷末的「跨越新電影的歷史書寫」，重思新電影的前世今生如何改寫一般熟悉的歷史軌跡：一方面往前溯源，從傳播媒介（電視單元劇、紀錄片）爬梳新電影的另類起點和ＤＮＡ；另一方面則向後延展，以二十一世紀為座標，勾畫新電影跨界到當代錄像藝術，以及跨國至法國和中國的軟實力旅程。這在在彰顯本書不單止於回顧、補遺、重寫新電影歷史，更具前瞻性地指向新電影發展與研究的新方向。

台灣電影新未來

架置於上述六大分類、二十篇文章的結構，本書取名為《未來的光陰：給台灣新電影四十年的備忘錄》（*The Future of Time: Memos for 40 Years of Taiwan New Cinema*），顯然在回首一九八〇年代台灣電影前塵往事之際，十四位作者更埋首於如何從中將之有意識地轉化為電影浪潮、媒介系譜、族群肖像、女性勢力、複音多調及跨域遷移的當代潛勢。

職是之故，這一個實則由新電影開山之作《光陰的故事》與李壽全為萬仁的《超級市民》

（1985）譜寫的片尾曲〈未來的未來〉組構而來的書名，不啻直指致敬與禮讚罷了，而是另有所指：新電影作為超越之物，乃是在穿越它的當下，一邊將過往尚未發掘之種種加以再開發與超展開，作為備忘；另一邊，擬以來自將來的視域提早地創造它，使互緣共生且輾轉相承的各個台灣電影事件能彼此關聯，又可歧出異質史觀。或許惟有如此，才可令無可比擬的新電影總處於蓄勢待發與虎躍豹變之間，以幻化為影像的蒙太奇、事件的軍火庫及思想的活彈藥之姿，賦予台灣電影歷久彌新的未來！

1　相關細節，請參見葉月瑜、戴樂為（Darrell William Davis）著，曾芷筠、陳雅馨、李虹慧譯，《台灣電影百年漂流：楊德昌、侯孝賢、李安、蔡明亮》，台北市：書林，2016。

2　相關細節，請參見 Thierry Jousse / Patrice Roller / Serge Toubiana 編，童一寧、陳煒智，《台灣新電影推手‧明驥》，台北市：國家電影中心，2017。相關細節，請參見蔡秀女、王玲琇譯，《電影幻影一百年》；蕭菊貞導演的紀錄片《白鴿計劃》（台灣新電影二十年》(2002)；李亞梅總編輯，《台灣新電影二十年》，台北市金馬影展執行委員會，2003；謝慶鈴導演的紀錄片《光陰的故事‧台灣新電影》(2014)；王耿瑜總編輯，《光陰之旅：台灣新電影在路上》，台北市：台北市政府文化局，2015。

3　此處引自楊德昌導演的特殊表達語式（「如果現在問我，做過那麼多電影，現在第一個想到的是什麼？我第一個想到的是，『我們相當幸運地不幸』(We are luckily unlucky)（笑）。」）。相關細節，請參見白睿文（Michael Berry）著，羅祖珍、劉俊希、趙曼如翻譯整理，《光影言語：當代華語片導演訪談錄》，台北市：麥田，2007，頁252。

4　相關細節，請參見王昀燕訪，〈詹宏志：我只是一個朋友〉，《再見楊德昌：典藏增修版》，台北市：王小燕工作室，2016，頁140。

5　相關細節，請參見同上註釋。

潮

●注定靜止
的
波浪

香港新藝城和
新電影　的
　　串連
　　與
衝突

談及台灣新電影與香港電影的關係，不少人都會從香港新浪潮對台灣電影帶來的衝擊談起。一般的香港電影歷史書寫都會認為，香港新浪潮自一九七九年發軔，同年的幾部影片讓人看見有別於大片廠（像「邵氏」和「嘉禾」）的風采，像許鞍華的《瘋劫》、徐克的《蝶變》和章國明的《點指兵兵》等。及後幾年，香港電影成為台灣金馬獎入圍和得獎的常客。

一九八〇年，許鞍華的《瘋劫》打響了香港新浪潮電影的名堂，入圍金馬最佳劇情片導演（許鞍華）和最佳劇情片原著劇本（陳韻文）等獎項，並獲得最佳劇情片攝影（鍾志文）和最佳劇情片剪輯（余燦峰），這已叫人不能忽視這股電影的浪潮。

香港商業電影和片廠的影響力

這些成績使台灣電影圈，包括電影製作者和評論人，訝異於香港電影的突破，並藉此反思台灣電影有沒有同樣突破的可能。影評人曾西霸曾撰文點出劉成漢、許鞍華、譚家明和徐克等人的成就，指出他們外國學習電影的背景，探討他們如何把外國的電影養分吸收並應用到香港本土的電影之中，以致製造出一股新浪潮。影評人梁良亦對香港電

影暴露社會陰暗面的膽色讚譽有加，同時以此來攻擊台灣的電檢制度，因為如此制度只會扼殺諸如《邊緣人》（章國明，1981）和《忌廉溝鮮奶》（台作《汽水加牛奶》，單慧珠，1981）這類探討社會現實的電影。另外，曾任《瘋劫》女主角的影人張艾嘉在回顧其電影製作的起點時，不諱言香港電影新浪潮對她的啟發。張艾嘉曾在訪問中提及她策劃「台視」電視單元劇系列《十一個女人》（1981）之時，雖未曾看過香港新浪潮導演在電視台時期的作品，卻參考了香港電影新浪潮推動新人的模式。

張艾嘉找了十一位導演來拍攝電視單元劇，並自言「那真是台灣新電影的開始」，亦因為《十一個女人》在電視上的成功，「中影就說要拍《光陰的故事》了」。「中影」的總經理明驥在其時推行「新人政策」，確定「小成本，精製作」的製片方針，以應對來自香港電影的衝擊，訓練台灣電影的年輕一代。中影啟用陶德辰、楊德昌、柯一正、張毅來拍攝四段式電影《光陰的故事》（1982），同時吸納在美國受過訓的萬仁和曾壯祥，提升任職中影美術設計的王童晉級為導演，並邀請侯孝賢、陳坤厚，以製作新鮮而年輕的內容。這可說是新電影之始，亦是大家都耳熟能詳的電影史故事。

然而，若說香港電影與新電影的關係，香港新浪潮不過是一筆，有啟發作用，卻並沒有過多地參與到實質的製作之中。反之，另一股不能忽視的影響力量其實是來自商業電影和片廠制度。學者葉月瑜和戴樂為（Darrell William Davis）明確地點出中影「新人政策」

注定靜止的波浪

想要回應的是來自香港商業片（Hong Kong commercial films）的挑戰，同樣地，影評人黃建業在一九八〇年代談及香港電影對台灣電影的衝擊時，亦多有注重香港商業片圈子的成就，像《警察故事》（成龍，1985）和《法外情》（吳思遠，1985）等類型片的得利、邵氏和嘉禾這類工業系統所發展出來的專業分工、明星制度和管理宣傳等策略，還有新興電影公司（如「新藝城」、「德寶」等）的異軍突起。

台灣新藝城總監張艾嘉

事實上，香港電影公司在台灣投資拍電影的，並非只有新藝城一家。然而，若論到與新電影關係最深和影響最重要的，當數新藝城。一九八一年，台灣影評人梁良就已經觀察到新藝城來勢洶洶，他在《工商時報》撰文點出新藝城的商業野心。新藝城在台灣成立分公司，起用台灣導演和演員製作喜劇《頑皮鬼》（盧戡平，1981），賣出千萬台幣票房，而香港製作的《我愛夜來香》（泰迪羅賓，1983）竟能在金馬獎中獲得六項提名，可謂名利雙收。這段成功是在新藝城台灣分公司成立之初，亦是第一任總監盧戡平坐鎮之時；但若論到新藝城與新電影的聯繫，則要數到第二任總監張艾嘉和第三任總監吳宇森在任之時，而當中又數張艾嘉時期最為重要。

（楊德昌，1983）。

張艾嘉在策劃《十一個女人》和以演員身分參與《光陰的故事》之拍攝後，藉《最佳拍檔》（曾志偉，1982）結識了新藝城的影人，並受新藝城邀請，到台灣與當時台灣分公司的總監虞戡平發展新計劃。一九八三年，她擔任新藝城分公司的總監，因見諸如《小畢的故事》（陳坤厚，1983）之成功，提出了「台、港分家」的製片方針，以傾向文藝片為重點，建立新藝城台灣分公司的特色，先後策劃了《台上台下》（林清介，1983）、《帶劍的小孩》（柯一正，1983）、《搭錯車》（虞戡平，1983）和新電影的重要作品《海灘的一天》（楊德昌，1983）。

然而，據張艾嘉說，新藝城的台灣發行王應祥很不滿《海灘的一天》，不知道這片是什麼東西，張艾嘉於是決定離開新藝城台灣分公司，轉由吳宇森接手。張艾嘉在訪問中提及，她的工作確實需要顧及商業與藝術之間的平衡，她不諱言地提到，因為《搭錯車》大賣，才有機會找新導演進來創作，並有機會開拍《海灘的一天》。她認為楊德昌的才華能開創出新一代的文藝片，於是在《光陰的故事》後，嘗試把楊德昌帶到香港的新藝城，構想開拍鬼片《陰陽錯》（林嶺東，1983）。原先的製作名單上有香港新浪潮導演梁普智和楊德昌，但後來楊德昌的想法與新藝城有分歧，離開了創作團隊。

柯一正在他的專訪亦同時引證張艾嘉如何找機會給不同的新電影工作者。當時新導演的工作機會少，張艾嘉就把他們羅致到新藝城的企劃、剪接等工作崗位。像在《搭錯

注定靜止的波浪

車》中，張艾嘉就拉柯一正到企劃組裡去幫忙；至於後來柯一正執導的《帶劍的小孩》票房不理想，也是張艾嘉一力承擔。

張艾嘉對新電影的重要性可以另文再述，這裡想要提出的重點是，新藝城之所以能在新電影之初投資和策劃幾部與新電影有關的電影，主要是通過張艾嘉，而張艾嘉亦是利用了新藝城的野心和資本，把她認為是有能力與才華的人才帶到新藝城的創作團隊之中。然而問題是，被認為是以娛樂為其本色的新藝城，到底為何會願意把像楊德昌這類作者型的導演拉入創作團隊中呢？除了張艾嘉的個人因素外，我認為這可透過新藝城在香港的運作模式去理解。

「奮鬥房」的家長制與吸納模式

新藝城的主要創辦人是麥嘉、石天和黃百鳴，他們在一九八〇年代初幾部小本製作大獲成功後，把核心成員擴展至七人，加入的有曾志偉、泰迪羅賓、徐克和施南生。這七人組成的「奮鬥房」是整間公司的創作核心，所有創作路向都由這七人確定，擁有最終決定權和絕對權力，不容前線的主創人員修訂更改，黃百鳴形容此為「家長制度」。而所謂的吸納模式，則是吸納看似是偏鋒的香港新浪潮導演為他們創作和拍攝。

新藝城在擴張之時亟需人才，其時吳宇森把徐克推薦給新藝城。黃百鳴在回憶文章中不諱言，他聽到徐克的名字確實是有點害怕，原因是徐克在此前拍攝的三部影片《蝶變》(1979)、《地獄無門》(1980)和《第一類危險》(1980)全是叫好不叫座，且超支過巨，題材偏鋒，不合大眾口味。然而，徐克主演新藝城製作的《我愛夜來香》大收，成為新藝城首次能力壓邵氏和嘉禾的影片，如此，吸納模式便成為新藝城吸收新的創作人員的重要模式。

新藝城吸納香港新浪潮者眾，在「家長制度」之下吸納叫好或走偏鋒的導演，運用他們的風格執行創作核心批准出來的創作。曾在新藝城底下創作的香港新浪潮導演有梁普智、余允抗和黃志強等。黃百鳴更稱：新藝城當年的成功，其實是監製制度的成功。監製制度不只是七人核心再加上吸納模式，更是在運用各部門的專長作仔細分工，像《開心鬼撞鬼》(1986)，杜琪峯為導演，徐克做特技，林嶺東拍飛車場面，程小東任動作指導，每位電影製作者都是獨當一面，新藝城則把他們湊起來負責自己最擅長的部分。

我們可以想像，新藝城在台灣設立分公司拓展台灣市場，是帶着相似的想法和運作模式。在香港，曾成為他們吸納模式的其中一道橋樑是吳宇森，而在台灣，他們則靠着張艾嘉的關係，把不同的台灣人才吸納到他們的體系之中。然而，在香港成功的模式，在台灣遇到很大的困難，最後使新藝城把注意力全搬回香港，關閉了台灣分公司。

台港皆賣座的《搭錯車》

在新藝城主創眼中，《搭錯車》是成功的案例，此案例使他們繼續在台灣嘗試下去，希望能拍出第二部同樣成功的影片。《搭錯車》講述退伍軍人啞叔（孫越飾）拾到孤嬰阿美（劉瑞琪飾），靠回收酒瓶的拾荒工作將她養育成人。後來，阿美歌唱事業如日中天，經理公司想為她塑造好出身的形象，不容啞叔與阿美公開養父女關係。及後啞叔暈倒離世，阿美在台上演唱〈酒干倘賣無〉一曲紀念去世的養父。

這是一齣典型的家庭通俗劇，當中加入台灣當時的一些社會現象，像眷村火災、貧窮拾荒、違章建築、強拆等，加入的台灣味道未有過份厚重，使黃百鳴認為這是一齣能打破地域限制的好片。能打破地域限制這點對於黃百鳴甚或新藝城尤為重要，原因是如果影片未能打破地域限制，則影片就無法在香港找到市場和回報。新藝城曾考慮在香港發行台灣分公司製作、林清介執導、吳念真編劇的《台上台下》。影片在台灣賣座，但他們想要知道此片是否適合香港人的口味，所以在上映前先在「新藝城之友」中作試映和問卷調查。調查發現七成人不喜歡這影片，黃百鳴後來歸結原因在於影片鄉土氣息濃厚，跟香港人口味有所差距。

可想而知，新藝城在製作《搭錯車》時，很希望它是一齣能在台灣賣座亦能反銷到香

港的影片，為此，黃百鳴對於劇本看得很緊，在幾稿失敗後，他得親身從香港飛到台灣撰寫劇本。創作劇本的插曲本是黃百鳴想要表明自己創作能力的回憶片段，卻提供給我們新藝城和新電影體系之間的難以融和的明證。黃百鳴在回憶中提到兩點。一是《搭錯車》的劇本如何數易其稿。黃百鳴憶述，張艾嘉找來兩位年輕編劇寫這個父女倫理親情故事，卻把劇本寫成他眼中的政治片，內容涉及中美斷交、群眾示威、暴動等。雖然單看這幾個形容詞並未能得知這件棄稿的真正內容，但這些關鍵詞確實是新電影的眾多重要命題之一。第二點是黃百鳴在《搭錯車》成功過後，曾撰文指出它的成功要素。他把《搭錯車》的成功歸結為以下四項要素：（一）插曲引起共鳴；（二）悲中有喜的情感引起尤其是女觀眾的共鳴；（三）新藝城的喜劇品牌搭上悲劇元素引來新鮮感；以及（四）男女主角演技出色。我們可以看到，在黃百鳴的判斷中，完全把語境和脈絡抽起，故事的背景並不重要，故事的感官主義（sensationalism）或情感主義（sentimentalism）才是最重要。他在別處亦有提到，天下情不外乎友情、親情與愛情，而在中國人觀念裡，親情仍然最主要，此也是他認為《搭錯車》在兩地同時成功的因素。

注定靜止的波浪

新藝城的娛樂本色

黃百鳴歸結的成功要點是否真的是《搭錯車》的成功要點，不是本文的重點。本文在此大篇幅地引述黃百鳴的回憶文字，是要指出新藝城和新電影體系之間無可融和的張力與衝突。首先，新藝城的娛樂本色本質上是去政治化的，這在黃百鳴如何看《搭錯車》兩位年輕編劇的劇本時可以看到。恰恰相反，政治作為當時台灣人民生活的核心，見於不少新電影的作品，像《蘋果的滋味》（萬仁，1983）看似是關於貧窮的作品，亦見冷戰時期中美關係。第二，新藝城的家長式制度與新電影以作者為本的創作模式之衝突：在新藝城的管理中，「奮鬥房」的核心有著最高的權力，在《搭錯車》的例子中，主創會從香港飛到台灣直接干預創作。此外，在別的例子中，像《陰陽錯》和《英倫琵琶》（梁普智，1984），梁普智因擅自修改劇本，新藝城在拍攝期間把他換掉，分別換上林嶺東和泰迪羅賓。我們在此前得見張艾嘉的好意，想要把楊德昌帶到《陰陽錯》的劇組中，但分裂是可以預期的，創作意念強烈如楊德昌，很難能在新藝城的家長制度下創作。

第三，新藝城的去脈絡化之感官主義或情感主義與新電影「重新脈絡化」電影的嘗試難以融和。在黃百鳴的觀念中，電影故事能約化為人世間的某種「情」，而這種能謂之為「人性」的「情」是有共通性而不受時間和地域限制。反之，新電影不論是在語言運用、

情節處境和拍攝地理上，都希望把台灣電影重新脈絡化到自己的歷史時空之中。新藝城與新電影因着張艾嘉的串連，短暫地在歷史上相遇，卻因着以上三點，新藝城與新電影的關係並不會長久，注定破裂。

事實上，新藝城開拓台灣市場的嘗試，並未止於張艾嘉身上。張艾嘉辭去新藝城台灣分公司總監一職後，空缺由吳宇森補上。吳宇森在任期間，執導了諸如《笑匠》（1984）和《兩隻老虎》（1984），而他在任期間與新電影最有關的電影該數萬仁的《超級市民》（1985），但成績都差強人意。吳宇森心灰意冷地回香港拍攝《英雄本色》（1986），而新藝城亦關閉了台灣分公司，新藝城與新電影的關係就此告一段落。

延伸閱讀

- 吳君玉、黃夏柏編，《娛樂本色——新藝城奮鬥歲月》，香港：香港電影資料館，2016。
- 香港國際電影節協會編，《焦點影人：張艾嘉》，香港：香港國際電影節協會，2015。
- 黃百鳴，《舞台生涯幻亦真》，香港：繁榮出版社，1990。
- 黃百鳴，《新藝城神話》，香港：天地圖書，1998。

跨時空的電影浪潮

●飄洋過海的電影

南下電影

從 新加坡台灣電影節

到 旅台東南亞導演

一九八七年七月十五日，中華民國總統蔣經國宣布解除長達三十八年的戒嚴。該年年底的金馬獎頒獎典禮，一部關於日治時期庶民生活的電影——王童執導的《稻草人》(1987)奪得最佳劇情片獎，一部名叫《國父傳》(丁善璽，1986)的影片獲頒特別獎，侯孝賢的《尼羅河女兒》(1987)僅得一項提名並獲獎(張弘毅，最佳原著音樂)。如同政治解嚴的跨時代意義，這些獎項也象徵了新舊勢力的交替，分別代表本土題材電影的崛起、愛國宣傳片雖沒落仍得顧及門面，以及一九八五年金馬獎評審團「擁侯」、「反侯」之爭的持續效應。但政治宣傳片顯然已經沒有市場了，翌年十月，《稻草人》和《尼羅河女兒》皆在台灣以南一個更小的島嶼登場，成為新加坡第一屆台灣電影節的參展影片。

從新加坡北望台灣新電影

一九八八年三月，在新加坡電視台戲劇製作組任職的幾個年輕人，因為熱愛電影藝術，成立了一間名為「天地娛樂與文化促進企業」的公司(以下簡稱「天地」)。他們的第一炮即是舉辦台灣電影節，引進過去五年的新浪潮電影；此外，他們還和剛完成《落山

文／林松輝

風》(1988)的台灣導演黃玉珊的製作公司達成協議，打算合作拍片。在這些年輕人的視野裡，台灣顯然是他們的電影夢的所在，是感召他們在忙碌的工作之外，成立公司、籌辦影展、計劃拍片的活水源頭。

有趣的是，當時已經呈現垂危之姿的台灣新電影，從新加坡北望或許依舊生氣蓬勃。新電影運動誕生於一九八二年，在短短的五年間已呈露疲態。一九八七年年初，五十三位電影工作者與文化人聯名簽署的《民國七十六年台灣電影宣言》，開宗明義表示「深深感覺到台灣電影實際上也已經站在轉捩點上」，並且不點名回應影評人杜雲之於一九八四年發表的文章〈請不要「玩完」國片〉，宣言結尾表明決意「要爭取商業電影以外『另一種電影』存在的空間」。新電影運動在台灣島嶼上的窘境，在資訊流通不似今日般迅速的年代，或許尚未抵達南方的彼岸。

事實上，自一九六〇年代以來，台灣的流行文化早已南下東南亞，於華族人口密集之處（主要是新加坡和馬來西亞）都有不小的市場。從「雙林雙秦」（林青霞、林鳳嬌、秦漢、秦祥林）領銜的電影，到八點檔電視連續劇（《保鑣》〔1974〕、《滿庭芳》〔1976〕、《一縷相思情》〔1977〕、《包青天》〔1974〕，從鄧麗君、鳳飛飛、劉文正、高凌風的流行歌曲，到或嚴肅（白先勇、鄭愁予）或通俗（瓊瑤、三毛）的文學作品，都是膾炙人口、耳熟能詳的文化輸出。隨著新電影的導演在國際影展上開始得獎，侯孝賢和楊德昌也成

飄洋過海的南下電影

為影迷與文藝青年追捧的名字。於是，早在一九八七年二月，《童年往事》(1985) 就參

與了該年剛創辦的新加坡國際電影節，該電影節也在一九九二年，邀請前一年殺青的《牯

嶺街少年殺人事件》(1991) 為閉幕電影，並頒發最佳導演獎予楊德昌。

台灣電影大舉南下與昂首西進

然而，一九八八年十月由「天地」舉辦的台灣電影節卻更值得大書特書，因為它雖然

和新加坡國際電影節同樣屬於民辦活動，但是，以單一地區為對象的電影節，在當時多

由各國外交單位或其所屬文化機構籌辦（如德國的歌德學院）。彼時新加坡尚未與中華人

民共和國建交（那是一九九〇年的事），而根據台灣媒體的報導，出席「天地」舉辦的首

屆台灣電影節的代表團，曾拜訪當時駐新加坡的商務代表蔣孝武（即當時甫過世不久的

蔣經國的次子）。代表台灣到新加坡參展的一行十四人，除了具有官方身分的「電影圖書

館」館長徐立功與「新聞局」電影處檢審官陳德旺之外，還有萬寶影業公司製片人張華坤、

電影海外拓展部經理黃裕厚，中央電影公司公關余崇吉，導演楊德昌，編劇吳念真、小

野和朱天文，以及演員孫越、楊慶煌、庹宗華、林秀玲與辛樹芬。

巧合的是，一九八八年台灣電影節舉行期間，正好碰上當地的日本電影節、法國電

影，以及由中僑集團主辦的西安電影週；而比台灣代表團稍後抵步的侯孝賢，還和蒞

臨西安電影週的張藝謀，一起接受新加坡唯一的中文日報《聯合早報》的訪問。那年二

月，張藝謀的《紅高粱》（1987）甫獲柏林影展金熊獎，成為在世界三大影展（威尼斯、

柏林、坎城）先拔頭籌的華語電影，而侯孝賢的《悲情城市》（1989）在威尼斯得金獅獎

則是下一年（且不是可以預料）的事。然而，當記者問及「華人拍的電影……要真正做到

廣泛普遍的在國際上佔一席之位，還需要多少時間」，張藝謀的回答是：「我覺得目前已

經慢慢做到」，侯孝賢則自信滿滿地說：「其實我們已經做到了，我是指在藝術性方面，

你到歐洲跑一趟，就會知道」，可見當時的台灣電影不僅大舉南下，也昂首西進。

言歸正傳，一九八八年在新加坡舉辦的第一屆台灣電影節，十二部參展電影涵蓋了

過去五、六年的作品，包含被視為新電影濫觴作之一的短片集錦、一九八三年的《兒子

的大玩偶》（侯孝賢、萬仁、曾壯祥導），以及舉辦該年剛推出的新片《海峽兩岸》（虞

戡平，1988）、《落山風》與《怨女》（但漢章，1988）。此外，主辦機構「天地」的董事蘇

華源表示，影展的目的「主要是想介紹台灣電影的『新』面貌給星洲的觀眾，台灣電影不

只侷限於三廳或打鬥影片」；但所謂的「新」，並不侷限在（後來）被歸類於「新電影運

動」之下的作品——況且，從電影史及其書寫的角度來看，這個「歸類」當時也尚未出現

或達成「共識」；並且對於身處新加坡的主辦者來說，也應該不具太大意義。雖然以作

飄洋過海的南下電影

56

者為中心的取向在選片名單裡已依稀可辨（侯孝賢有三部，即一九八四年的《冬冬的假期》、一九八六年的《戀戀風塵》以及一九八七年的《尼羅河女兒》；而楊德昌有兩部，即一九八五年的《青梅竹馬》與一九八六年的《恐怖份子》），其他參展電影的導演則難以歸類，包括於一九八二至一九八六年間、每年都有一部作品面世的張毅（該次參展電影為《我這樣過了一生》[1985]），以剪輯著稱、首次執導演筒的廖慶松（《期待你長大》，1987），以及新電影運動發軔時已導過兩部長片、卻未出現在〈台灣電影宣言〉簽署名單上的王童（《稻草人》）。

新加坡視野中的「新」電影

我們可以這麼說，這些從台灣南下的電影，是範圍與定義較為寬廣的「新」的台灣電影，而不（只）是狹義的、純粹與「新電影運動」血脈相連的台灣電影。新加坡主辦方觀念中的「新」，顯然也涵蓋「新鮮出爐」之意；上述三部於電影節舉辦該年發行的電影，其導演要不是於後來關於新電影運動的書寫中不被注意或被排除在外的（虞戡平、黃玉珊），要不就是兼具其他或許更為顯赫的身分的（但漢章在拍攝電影前為著名電影雜誌編輯及影評人），而這三位導演亦未簽署一九八七年的〈台灣電影宣言〉。

跨時空的電影浪潮

這個不側重重新電影運動並以新片為主導的方針，在下一年的參展影片名單中更為清晰。一九八九年十月舉行的第二屆台灣電影節，共放映十二部電影。除了繼續補遺早幾年的電影，從一九八四年李祐寧執導的《老莫的第二個春天》，到一九八六年侯孝賢的《童年往事》、虞戡平的《台北神話》與陳坤厚的《結婚》，到一九八六年的《我們的天空》（柯一正導），彼時兩、三年的電影佔了參展名單的一半，即一九八七年的《芳草碧連天》（蔡揚名導）、《金水嬸》（林清介導）、《白色酢漿草》（邱銘誠導）、《惜別海岸》（萬仁導），以及一九八九年的《風雨操場》（金鰲勳導）、《舊情綿綿》（葉鴻偉導）和《童黨萬歲》（余為彥導）。後面這六部電影的導演，除了萬仁，新電影運動健將的身影已不復見，倒是《聯合早報》的記者這寫了一篇回顧新電影運動的文章。該年的代表團由「中國影評人協會」秘書長劉藝率領，團員包括導演陳坤厚、林清介、葉鴻偉，演員鄧安寧、尉庭歡、鄒林林，官方代表章森。

就我所能查證的資料，這個由「天地」主辦的台灣電影節只辦了兩屆便壽終正寢；但有兩個鮮為人知的軼事，可以證明新加坡與台灣在電影交流方面的後續連結。首先，上文提到「天地」公司的負責人，原本也有拍攝電影的宏願；當時的公司總經理林廷，終於在二〇〇〇年執導並演出《瘋狂自由人》，該片不僅在台灣拍攝，也由台灣的金藝舍國際影視公司負責發行（該片資料收錄於《二〇〇一年中華民國電影年鑑》）。其次，第一屆台

飄洋過海的南下電影

灣電影節舉辦期間，一個年方二十一、剛上大學並在《聯合早報》寫影評專欄的年輕人陳英豪，主動找上來參展的吳念真，相談甚歡的兩人，連續幾晚在吳念真的酒店房間徹夜聊到天明，陳英豪還吃了早餐才告別；一九九〇年代初陳英豪先到了孕育中國第五代導演的北京電影學院唸書，之後再到台灣成為吳念真初執導演筒的《多桑》(1994) 的副導並演出一個小角色。

北漂的東南亞導演與南向政策的新可能性

在林廷與陳英豪的身上，我們看到了逾三十年前已經啟動的，新加坡電影愛好者對台灣電影文化的認同與傾慕；而這股電影的北向漂流，也見證於東南亞的其他國度。馬來西亞的例子除了一九七〇年代末到台灣唸書的蔡明亮(一九九二年推出處男作《青少年哪吒》)、途徑北美與新加坡再遷徙到台灣的何蔚庭(首部劇情長片為二〇一〇年的《台北星期天》)以外，還有二〇一一年畢業於國立台灣藝術大學電影系、主要拍攝紀錄片(《不即不離》, 2016)但也兼及劇情片(《菠蘿蜜》，與陳雪甄合導，2019)的廖克發；緬甸的例子有拍攝「歸鄉三部曲」(二〇一一年《歸來的人》、二〇一二年《窮人‧榴槤‧麻藥‧偷渡客》與二〇一四年《冰毒》)的趙德胤，和同樣聚焦家鄉題旨的李永超(《血琥珀》，

2017）；印尼的例子有拍攝台灣首部職業綜合格鬥紀錄片《逆者》（2020）的陳文良。此外，新加坡的曾威量於台北藝術大學修讀電影創作學系碩士班時，以短片《禁止下錨》（2015）獲頒二〇一六年柏林影展奧迪最佳短片獎，如今已成為台灣女婿且持續在台灣製作與拍攝紀錄片（《庭中有奇樹》，2021）；更有身處東南亞但作品在金馬獎大放異彩的導演，如新加坡的陳哲藝（二〇一三年《爸媽不在家》獲最佳劇情片與最佳新導演）和馬來西亞的張吉安（二〇二〇年最佳新導演），在在說明這股電影北漂的川流不息。

如今回顧三十年來的南北電影交流，能有些什麼啟示呢？上述例子說明了，在台灣政府重視東南亞以前，新加坡已有民間組織熱心推動兩地之間的電影文化交流，東南亞各國的華裔導演也把台灣視為電影朝聖地。而台灣官方的南向回應，則要等到二〇一六年開始推行的新南向政策才正式啟航。根據行政院的網頁資料，新南向政策包含經貿合作、人才交流、資源共享及區域鏈結四個部分，其中資源共享一項涵蓋文化層面，「藉由影視、廣播、線上遊戲，行銷台灣文化品牌」。前車可鑑，民間的團體、個人的連結、情感的牽動，都可以讓這股電影南北向的雙向交流更為順暢，更為持久，更為動人。

延伸閱讀

• 井迎瑞編，〈星國「台灣電影節」放映 12 部國片〉，《1989 中華民國電影年鑑》，台北市：中華民國電影年鑑編
 輯委員會，1990，頁 226。

• 行政院新聞傳播處，〈新南向政策推動計畫〉，行政院網頁，2016 年 9 月 26 日。

• 洪健倫，〈金獅獎並非橫空出世：焦雄屏談 1980 年代侯孝賢的國際影展路〉，《中央社文化＋雙週報》，2020 年
 1 月 4 日。

跨時空的電影浪潮

●法國浪潮 到 台灣

新電影 與 法國 《電影筆記》 共振

文／陳潔曜

法國導演、影評人阿薩亞斯（Olivier Assayas）於二〇二〇年的著作《電影現在式》（*Le Temps présent du cinéma*），論述今日電影的危機，並非當下疫情造成產業停擺，而是長久被好萊塢霸權、未來「網飛」（Netflix）宰制的結果，因而提出「堅持獨立製片精神」、「反電影作為解藥」的論點。為此阿薩亞斯試圖重建法國電影理論家巴贊（André Bazin）創建法國《電影筆記》（*Cahiers du Cinéma*）的初心理念——以連結天地不仁的「不純電影」（cinéma impur），反抗完美菁英美學，讓電影從權威片廠解放，追尋一種街頭拍片的「電影民主化」。現今可以肯定的是，巴贊理念不僅在法國掀起新浪潮，更數十年波動世界，引發世界電影浪潮，其中台灣完全可作為絕佳案例。

一九五一年創刊、在電影史佔有重要地位的《電影筆記》與台灣電影的深刻關係，尤其展現在台灣新電影身上，特別是扮演關鍵角色的三位《電影筆記》作者：一九八〇年代時為新銳影評人的阿薩亞斯，如何率先將新電影引薦至法國？二十一世紀初擔任總編輯的傅東（Jean-Michel Frodon），為何出版兩本新電影著作？而逝世於新電影發生二十多年之前的創辦人巴贊，又如何以與自然共生的「反人類中心主義」（法文 "anti-anthropocentrisme"）觀點，作為一種法國與台灣電影相隔千里、超越時間的共振？

跨時空的電影浪潮

首位介紹新電影的法國人

即使阿薩亞斯在《電影現在式》並沒有專門提到台灣，但他與新電影的緊密關係，不僅於影評文字上，還拍攝一部重要紀錄片，更長期影響其劇情片創作。

阿薩亞斯是第一個將新電影介紹至法國的影評人，然而卻是一場偶然的機運與巧合。

一九八四年，不到三十歲的阿薩亞斯受《電影筆記》所託，飛至香港研究當地發生的新浪潮，於在地影人強力建議下，阿薩亞斯的亞洲考察，臨時增加一站：台灣。這位新銳影評人一落腳台北，即被安排於「中影」放映室進行新電影的「馬拉松放映」（最後讓阿薩亞斯累到頭痛，癱睡在沙發上），影評人陳國富更穿針引線，將阿薩亞斯介紹給參與新電影運動的幾乎所有健將，成為後來法國影評人與台灣影人建立長久友誼的契機。除此之外，驚艷於台灣電影原創活力的阿薩亞斯一回國，隨即在《電影筆記》第三六六期撰寫長達七頁的〈來自中華民國的報導〉（法文篇名 "Notre reporter en République de Chine"），更將侯孝賢的《風櫃來的人》（1983）介紹給南特三洲影展（Festival des 3 continents）主席，最後電影獲得最大獎。雖然上述的故事有諸多機緣巧合，但無疑的是，阿薩亞斯對新電影的推崇，是新電影能進入法國的重要開端。二十五年後，他亦將這篇專題影評及其後論侯孝賢、楊德昌的兩篇影響力長文，收錄在他的精選文集《在場》（*Présence: Écrits sur le cinéma*, 2009）。

阿薩亞斯在論述新電影時，首先驚訝其政治性。他認為法國新浪潮的精神，在於從片廠權威，解放到街頭拍片，若說新浪潮從法國延伸到世界，是一種「電影民主化」，阿薩亞斯更訝異台灣影人如何將政治與電影的民主化，在戒嚴艱難條件下，同步機動展開。這位《電影筆記》影評人發現，新電影從片廠解放，讓觀者擁有「第一次看見福爾摩沙自然」的體驗，不但顯現一種「寫實詩意」，其政治性更像是一種「結合點」（法文 "jonction"）──結合自然與藝術、傳統與現代、威權與民主、鄉村與都會等兩兩異質矛盾的組合，且不斷產生變化。新電影展現出「見證社會驚人蛻變」的「華語電影獨立製片精神」，與「法國開創新浪潮」的「現代電影歷史」相互對照，更是不謀而合。也就是說，新電影與法國新浪潮共享電影民主化之夢，讓台北與巴黎的心一起跳動。

阿薩亞斯與台灣的跨文化友誼

阿薩亞斯所拍攝新電影的紀錄片《侯孝賢畫像》（HHH, Portrait de Hou Hsiao-Hsien, 1997），即是他和台灣影人友誼的見證。本片屬於巴贊遺孀珍妮（Janine Bazin）開創的知名計畫《我們時代的電影》（Cinéma, de notre temps, 1964-1972, 1989-2020），不只承繼此系列以世代影人相互致敬的拍法，如希維特（Jacques Rivette）拍攝「新浪潮老闆」尚・雷諾

（Jean Renoir）、克萊兒‧丹妮絲（Claire Denis）拍攝恩師希維特，更將新電影首次以紀錄片形式，介紹給世界影展觀眾。

這部片首先展示出阿薩亞斯和侯孝賢亦師亦友的跨文化情誼，阿薩亞斯尤其嚮往新電影初期影人如何團結，以致表示「我選擇的家庭，象徵的家庭，是在台北」的理念。然而這部紀錄片更暗藏了新電影，甚至阿薩亞斯自己的「矛盾情結」：楊德昌拒絕在此片現身，新電影早期的有志一同，一去不復返。阿薩亞斯對雙方友誼之深，以致侯楊二人的對立與分裂，竟也呈現在法國導演風格探索的兩極交錯：阿薩亞斯一方面擅長跨國都會電影如《錯的多美麗》（Clean, 2004），共振楊德昌的國際主義、現代冰冷；另一方面，阿薩亞斯也拍攝鄉村生活況味電影，如《夏日時光》（L'Heure d'été, 2008），共感侯孝賢的在地情懷。

《夏日時光》不論在製作、主題和風格上，都與侯孝賢電影有意識的共鳴。由奧賽美術館（Musée d'Orsay）策畫，阿薩亞斯特邀侯孝賢一齊拍攝短片，兩人又不約而同都發展成長片。侯孝賢最後完成《紅氣球》（Le Voyage du ballon rouge, 2007），以新電影探索的自然光線，宛如以印象派無英雄敘事之生活繪畫，向電影之都致敬。而阿薩亞斯的《夏日時光》，更可說以日常場景如吃飯，帶出平凡家庭生老病死，回應侯孝賢與自然推移的生命視野。兩部電影作為台、法文化交流對話，可說是實踐阿薩亞斯論述新電影時發現的

「雙重性」（法文 "ambivalence"）：結合異質的自然現實與人造藝術、溫情鄉村與冰冷城市、在地台北與國際巴黎。

傅東推廣新電影到世界影壇

承接阿薩亞斯的關注，二〇〇三至二〇〇九年擔任《電影筆記》主編的傅東，對推廣台灣電影可說不遺餘力，不但集結十多位國際學者，主編由《電影筆記》出版的《侯孝賢》（Hou Hsiao-Hsien, 1999）更撰寫《楊德昌的電影世界》（Le cinéma d'Edward Yang, 2010），將台灣電影連結至歐洲學術研究與法國影迷文化。

從歷史角度爬梳，傅東認為〈民國七十六年台灣電影宣言〉可說為一種「悖論」（法文 "paradoxe"），在其起草的一九八六年年末，新電影造成的在地影響已經實質勝利。然而文中對政商環境的指控，卻是「對即將失敗的戰爭宣戰」。雖保守勢力席捲而來，「新電影之死」卻帶來美學風格的成熟，讓台灣電影於世紀交界，產生無法忽視的世界影響力。

傅東認為，新電影對世界影壇的貢獻，在於交會東方思考與電影敘事，呈現一種面對異質性（法文 "hétérogénéité"）的東方構成；相對西方長期以蒙太奇製造幻覺，切割本質相異的自然與藝術，新電影卻提供一種另類的思考模式，能夠有效超脫西方的因果理

性（法文 "causalité"），呈現出一種矛盾結合的「雙重性」，尤其以侯孝賢與楊德昌的藝術最為顯著。

傅東論述侯孝賢電影的奧秘之處，是一種與自然的關係。若說柏拉圖「理型」或亞里斯多德「敘事因果」主導了西方電影從葛里菲斯（D. W. Griffith）到愛森斯坦（Serguei Mikhailovich Eisenstein）的蒙太奇實踐與理論，傅東大膽提出在侯孝賢的宇宙裡，「蒙太奇不存在」。侯孝賢電影的魅力，在於超脫西方敘事模式的宰制，他的貢獻在於以「東方的宇宙觀，發明於影音上」，於聲音影像融會天地不仁與人類生存。

不同於侯孝賢的「自然」，傅東爬梳楊德昌電影的追尋，是一種與現實的關係。傅東發現，楊德昌從未以「為藝術而藝術」（法文 "l'art pour l'art"）拍攝電影或思考影像。楊德昌作為「理論家的反面」，以「清晰的視野，不妥協的道德」直面當下社會現實與長久歷史文化，自此，他的電影弔詭地同時為個人私密與人民集體的追尋，以某種個人憤怒或集體傷痕，看見我們身在其中的複雜世界。楊德昌尋找的是社會文化背後的推動力量，並批判其產生的後果，他亦試圖超脫傳統敘事的語言，或可說楊德昌的藝術創作源自人類受苦的「形象」（法文 "figuratif"），因而能夠於台灣社會劇烈的變遷中，呈現在地生成又世界共感的人類生存景象。

巴贊、法國與台灣電影的超時空交會

二〇〇八年，傅東有感新電影以構成藝術與自然的連結，為影壇帶來另一種電影敘事，特別於主持「巴贊逝世五十周年國際研討會」之際，邀請侯孝賢出席，視他為實踐巴贊「現實主義」電影的當代重要開拓者。

弔詭的是，侯孝賢似乎對巴贊只知其名，談不上被直接影響。在研討會之前，侯導還特別請助理將巴贊的片子都找來看看，才愕然驚覺他原來是個影評人，而非導演。若說巴贊思想引發法國新浪潮，二十餘年從歐洲波動至亞洲，掀起新電影、中國第五代、第六代，奇異的是，《電影是什麼？》（*What is Cinema?*, 1967）做為巴贊風雨名山之作，卻於「新電影之死」後多年，遲至一九九五年中文版本才問世。然而其精神卻經由二手斷簡翻譯、三手概念轉述，尤其非文字的影響力傳播，經由跨文化想像，移民至異質文化，一路從法國傳到東亞，於華語世界造成波動，於在地開出奇花異果。

儘管巴贊思想於七〇年代受到法國學院的強力抨擊，認定其缺乏學術嚴謹性與理論一致性，但是二〇一八年巴贊誕生百年、逝世六十年之際，法國仍舊出版三千頁、重達三公斤的《巴贊全集》（*André Bazin, Écrits complets*）開啟嶄新研究。二〇二〇年，美國安潔拉·達勒·華格（Angela Dalle Vacche）教授更出版其數十年研究精華《巴贊電影理論：藝

術，科學，宗教》（*André Bazin's Film Theory: Art, Science, Religion*），試圖為巴贊平反。

巴贊雖終身以週刊、雜誌影評維生，但其思想面對歷史浪潮，體現出一種深厚強度、生命韌性與跨界影響力，尤其是他畢生對抗巴黎菁英以「為藝術而藝術」為名的美學主義論述。巴氏先於頂尖哲學期刊〈精神〉（*Revue Esprit*）追隨思想家艾曼紐・穆尼埃（Emmanuel Mounier）的人格主義（法文 "personnalisme"），爾後大膽提出「不純電影」，發展一種原創的「反人類中心主義」。人造藝術與自然現實的關係，這個從柏拉圖以來的千古難題，對巴贊來說，並非是純粹的美學問題，而是道德問題。巴贊認為人類作為「非完全理性的物種」，與其追求超越自然的柏拉圖「理型」烏托邦，或征服自然的馬克思無神烏托邦，應另開蹊徑，追尋與自然平等共存、萬物有情共感。

事實上，巴贊與自然現實連結的影像思考，不但跨領域共享西方百年現實主義文學的追尋，甚至跨文化共振千年發展的東方哲思——於「天地不仁」經驗感悟中，追尋「細草微風岸」的詩文感知，以「大塊假我以文章」呈現自然與藝術的密切關聯。而巴贊東西哲思共振的思想，推動了法國新浪潮，也影響傅東與阿薩亞斯二人極力推行新電影的行動：傅東以超文本精神共鳴交會巴贊與侯孝賢；阿薩亞斯則長期以跨時代、跨文化連結法國新浪潮與新電影。

71

如今我們或可說，從新電影之前到新電影之後，是以一種「異質性」結合，以西方敘事碰撞東方思考，人造藝術連結自然現實。而共振巴贊和法國新浪潮精神的新電影，四十年來不斷地啟發世界各地影人，例如日本導演是枝裕和、泰國阿比查邦・韋拉斯塔古（Apichatpong Weerasethakul）、法國米雅・韓桑・露芙（Mia Hansen-Løve）、義大利盧卡・格達戈尼諾（Luca Guadagnino），或是美國巴瑞・賈金斯（Barry Jenkins）等人，展現跨國家與跨文化的影響力。

延伸閱讀

- Angela Dalle Vacche, *André Bazin's Film Theory: Art, Science, Religion*, Oxford: Oxford University Press, 2020.
- Olivier Assayas, *Présences: Écrits sur le cinéma Présent*, Paris: Gallimard, 2009.
- 巴贊（André Bazin），崔君衍譯，《電影是什麼?》。台北：遠流出版社，1995（原著出版年 1967）。
- 傅東（Jean-Michel Frodon）主編，阿薩亞斯（Olivier Assayas）等著，林志明等譯，《侯孝賢》，台北：國家電影資料館，2000。
- 傅東（Jean-Michel Frodon），楊海帝、馮壽農譯，《楊德昌的電影世界：從〈光陰的故事〉到〈一一〉》。台北：時周文化，2012（原著出版年 2010）。

跨時空的電影浪潮

美學系譜

● 挑戰表演美學的暴力

《戲夢人生》的劇種與演員系譜

#劇場

文／汪俊彥

從研究的角度來看，無論在製作、歷史、美學等面向，自一九八〇年代前期登場的一系列台灣電影，或者說，後來一般認知為台灣新電影的作品，與所謂「寫實」的影像風格有著密切的關係。

從楊德昌、柯一正、張毅和陶德辰四位新生代導演共同拍攝的《光陰的故事》（1982）開始，到陳坤厚、萬仁和王童等導演的作品，如《小畢的故事》（1983）、《油麻菜籽》（1984）、《看海的日子》（1983），在內容上對於社會現象、大眾生活和集體記憶的塑造，或是在藝術上非明星演員的大量使用，以及特殊的鏡頭與敘事風格等，都顯示了相當共通的特質。這一個特質，基本上成就了新電影重要的電影史位置，也主導了眾人對於新電影的認識。我們也可以說，某種寫實主義風格的突出，區別了新電影與之前的其他電影類型。

嵌入片中的布袋戲、歌仔戲與京劇

這種寫實主義式的風格，無論指的是議題關懷上或是藝術形式上，侯孝賢可以說是

最具代表性的導演之一。從《風櫃來的人》（1983）、《冬冬的假期》（1984），到《童年往事》（1985）、《戀戀風塵》（1986）與《尼羅河女兒》（1987），或是隨後的「台灣三部曲」：《悲情城市》（1989）、《戲夢人生》（1993）與《好男好女》（1995），無論就導演作者來看，或是上述某種寫實性的風格分析，都具有相當的一致性與識別性。

在侯孝賢的作品中，這種寫實風格又常被與人文主義的價值連結，並上溯中國文化的倫理體系或是天人合一的哲學觀，同時也豐富了侯孝賢電影與思想的系譜。以布袋戲大師李天祿的前半生，從出生、兒時至日本殖民統治結束為軸線拍攝的《戲夢人生》，對於殖民歷史的追溯、大量素人演員扮演李天祿的回憶角色、自然實景的拍攝，甚至以紀錄片的手法直接透過李天祿本人的現身，自傳體般地重述他的生平經歷，都可以視為前述新電影寫實美學路線上的推進。

儘管如此，在一篇名為《《戲夢人生》：侯孝賢的景色詩學》的文章中，布朗（Nick Browne）仔細地分析了《戲夢人生》的形式結構，「在風格層面上，整部影片還是屬於虛構性的戲劇形式」，也就是透過再現李天祿的生平、家族、生活環境等作為劇情片的基本核心。除了再現手法（representational）之外，布朗還注意到侯孝賢另外還以陳述手法（presentational），及安插「布袋戲與歌仔戲的片段嵌入影片的戲劇敘境之中」等其他兩種設計來佈局影片。

實際上，若再進一步觀察，除了布朗所提及的布袋戲與歌仔戲在影片一開始其實還使用了京劇元素；而布袋戲也還可細緻地被區分為不同時期的不同手法，例如以北管、南管為文武場的古典布袋戲，以及最明顯的後來在皇民化時期的改良布袋戲。

打破現代與傳統的劇種分野

一般來說，台灣戲劇常被籠統地區分為「現代戲劇」與「傳統戲曲」兩種，將諸如京劇、歌仔戲、布袋戲等各種表演類型都劃分為後者。但侯孝賢在《戲夢人生》中，顯然並未完全接受這種趨近於暴力方式的，同時也是殖民式的表演區分法，即所謂將伴隨著殖民特殊性而來的美學體系視為「現代」，而將既有的、也同時暗示了過時的藝術視為「傳統」。然則，侯孝賢打破現代與傳統分野的方式，恰是巧妙地透過片中李天祿的生平與戲劇、劇場的密切互動關係，細緻交代了所謂的戲曲，實則是在不同的歷史條件與政治空間環境下誕生與變化的。

從京劇、歌仔戲到布袋戲，都曾激起本地台灣人產生各種各樣的劇場認同關係，也同時在面對殖民以降的全面性的美學價值轉換中，或褪去光彩，或仍奮力一搏。換句話說，在《戲夢人生》當中，佔了相當大的篇幅與鏡頭鋪排的戲曲，非但不只是一句「傳統」

可以帶過，而相反地，理應作為重新認識台灣、殖民、歷史、記憶等倫理、世界觀或美學價值的重要線索。

同樣透過這樣的考察，除了李天祿自傳式與紀錄片式的現身、劇場表演的嵌入之外，我將分析的注意力轉向架構《戲夢人生》作為「劇情片結構」，其核心的再現手法。

侯孝賢為人津津樂道的導演手法之一，是以遠距鏡頭避開了素人演員演出時必要的戲劇性直接衝突，無論是從側面或背面拍攝，利用光影保持場面的穩定或是拉開距離，間接將角色包覆或融入於環境之中。從某個角度而言，這讓所謂的素人表演，呈現出相對的「自然」狀態；同時，或者換句話說，讓觀眾無以細緻察覺素人表演的限制。

自然中的「不自然」演出

當我反覆觀看《戲夢人生》之時，擔負扮演李天祿生平各個人物角色的演員，不斷引起我的注意。作為《戲夢人生》劇情片中，每位演員的戲劇性，即使在前述導演刻意地淡化處理後，表演風格上仍顯得突出。從影片開始，扮演李天祿祖父李火角色的演員洪流與祖母王惜的演員白明華，到飾演李天祿父親許夢冬的蔡振南或是繼母來發的楊麗音，或是大叔公呂福祿、金環姆陳淑芳、阿春蔡秋鳳、許旺來的小戽斗，乃至飾演配角的陳

78

挑戰表演美學的暴力

錫煌、李傳燦、吳榮昌、余清顯等人，種種表演的狀態、角色的對戲狀態，或說是呈現出角色的與人的質地，事實上，並非全然是「自然」的。

這個「不自然」，並不是來自於某種對於寫實表演的苛求；也就是說，並不是這些演員表現不好，而更像是每一個演員都表演得很好，但呈現與詮釋、對角色的刻劃，卻很難放在同一個場景、時刻或是狀態中等同閱讀。換言之，就寫實表演的定義或理論來說，每一位演員基本上都符合並稱職地達成了《戲夢人生》劇情片角色的工作：嘗試以模仿劇中人物為方法，如實地表演，將演員自己視為角色。

事實上，即使在同為寫實表演的基本原則上，整部影片中角色呈現的口條表達、語言節奏、身體與對話的互動、人物與環境的關係等，還是表現出不全然一致的質地。扮演父親角色的蔡振南與繼母角色的楊麗音之間，或是祖父與祖母、主角與配角間的寫實演出，似乎不僅僅表現了劇情角色的身分設定差異，也呈現出演員如何詮釋角色的差異。這個「自然中的不自然」線索，開啟了我進一步對《戲夢人生》龐雜的人物角色與演員群的好奇：前者包含了李天祿前半生曾經出現的人生角色，地域從出生的大稻埕到石碇，台中到大橋頭；時間跨度從戰前到太平洋戰爭及其後，家族關係也相應著時空，在血緣、過繼、收養與招贅等過程中不斷重新組建。而後者，則能從演職員的背景中窺見端倪。

台灣戰後戲劇演出的縮影

從演職員表來看，選角指導是小戽斗。小戽斗本名歐藏喜，十八歲進入台南市勝利之聲廣播電台，擔任閩南語廣播劇演員，而後被台南國光影業公司錄取為電影演員，並被台語片導演何基明相中親自栽培，開啟演藝生涯。侯孝賢與小戽斗的選角合作下，我赫然發現《戲夢人生》的上場演員，幾乎就是台灣戰後戲劇演出的縮影。

小戽斗本身除了擔任選角指導外，在影片中也擔任許旺來一角。他的戲劇養成背景從廣播劇出身，並在後來的台語電影與國台語電視劇中歷練。而擔任祖父的洪流，則參加了「都馬劇團」，與擔任大叔公角色的呂福祿，都曾經有歌仔戲班的訓練。此外，洪流也曾跨海前往香港發展，在「邵氏」武俠電影《大決鬥》（張徹，1971）與《女俠賣人頭》（鄭昌華，1970）等片演出。更有趣的是，呂福祿除了有歌仔戲演員的身分之外，他的父親呂建亭同時是河北梆子和京劇演員，在一九二六年到台灣發展，間接培養兩個兒子呂金虎與呂福祿成為京劇演員，並在戰後留在台灣加入歌仔戲班「復興社」的演出。

回到電影中的布袋戲藝師角色，包含飾演父親許夢冬的演員蔡振南，他與擔任爐主、丈人、鹿角、火木等角色的陳錫煌、李傳燦、吳榮昌、余清顯等，我發現各個都是真材實料，陳錫煌與李傳燦兩人即是李天祿的親生兒子，吳榮昌則是李天祿親自教授的

布袋戲弟子，一脈相承。而蔡振南除了曾經操演布袋戲之外，他與扮演阿春的蔡秋鳳都是戰後台語流行歌壇的歌手。又有如飾演祖母王惜的白明華，既是戰後以炫麗服裝、華麗布景、精緻道具，加上爵士音樂舞蹈編排，而風靡台灣各地的「黑貓歌舞團」的一員，也曾參與台灣地方戲劇比賽的話劇組演出。

在片中演出金環姆的陳淑芳，雖然有就讀國立藝專的經歷及後來參與各項演出機會的演藝生涯，但沒人可以預期她將於近三十年後的二〇二〇年，贏得金馬獎雙料影后。

另一名不可以忽略的女演員是飾演繼母的楊麗音，她在國光藝校戲劇科畢業後，參與一九八〇年後關鍵性地影響台灣劇場的「蘭陵劇坊」，為創團成員之一。綜上，我們幾乎看到《戲夢人生》的演出，不僅僅只是一群演員的寫實表演，而更像是各種戰後戲劇表演及劇場活動，那些曾經深刻參與台灣庶民生活的生命經驗，都透過李天祿的回憶與紀錄，在侯孝賢的鏡頭裡，成為《戲夢人生》的一部分。

「寫實」戲劇與人生的真相

這些擁有戰後台灣各種豐富演出類型經驗的演員們，所代表的意義，也不僅僅是一齣《戲夢人生》提供了他們演出的機會。實際上，戰後台灣的戲劇與電影發展，以演員以

及演出（跨）類型的角度來看，我們今天看似楚河漢界與戲劇、電影表演形式差異甚大的戲曲演員，曾經擔負多種演出類型的角色與責任。歌仔戲演員、京劇演員、歌舞團舞者，在話劇、電影等演出裡，都曾貢獻他們學習、養成與認知的「寫實」表演。

換句話說，所謂的電影寫實、劇場寫實，甚至是新電影所標榜的新寫實或在地寫實，放在戰後台灣劇場與戲劇表演的歷史脈絡來看，各種表演方法正好回應了大寫「寫實」主義的定義。「寫實」在戰後台灣從未成為單一的普世標準，這也揭露了台灣戰後各式各樣戲劇、表演、劇場、電影的豐富呈現，實則在各種實驗與嘗試中，挑戰、適應、提問、試探觀眾對於演出角色再現的接受。

我所感覺到《戲夢人生》的「不那麼自然」，可能正好才是台灣戰後戲劇與人生的真相。而侯孝賢完成於一九九三年的《戲夢人生》作為「新電影之死」後的再一波高峰，回應了作為電影作者的生活寫實，以及新電影的歷史寫實、在地書寫、素人演出；就電影藝術的制高點與戰後台灣的歷史路徑，批判性地挑戰台灣戲劇，直至今日仍被奉為圭臬的現代與傳統劇種二擇一的暴力區分法。

延伸閱讀

- Nick Browne，唐維敏譯，〈《戲夢人生》：侯孝賢的景色詩學〉，《中外文學》第 26 卷 10 期，1998 年 3 月，頁 16-26。

- 呂訴上，《台灣電影戲劇史》，台北：銀華，1961。

- 呂福祿口述，徐亞湘編著，《長嘯：舞台福祿》，台北縣蘆洲市：博揚，2001。

- 林文淇、沈曉茵、李振亞編著，《戲戀人生：侯孝賢電影研究》，台北：麥田，2000。

- 林文淇、沈曉茵、李振亞編著，《戲夢時光：侯孝賢電影的城市、歷史、美學》，台北：國家電影及視聽文化中心，2015。

- 侯孝賢策劃，李天祿口述，曾郁雯撰錄，《戲夢人生：李天祿回憶錄》，台北：遠流，1993。

跨媒介的美學系譜

● 不死的
繪
畫
夢

王童
與
楊德昌電影
的
繪畫與動畫

二〇二一年，一舉拿下金馬獎最佳原著劇本、最佳導演、最佳攝影與最佳女主角獎，由鍾孟宏導演的新作《瀑布》(2021)片中乍似突兀，卻又意外順通全片氣節的段落，是長久凝視精神病院裡掛著的，由十九世紀法國畫家竇加 (Edgar Degas, 1843-1917) 所繪的《賽馬圖》(Race Horses, 1885-88) 褪色複製畫。竇加特意聚焦馬匹領首蓄能，而非撒蹄奔馳的高潮時分，並將精神異變的病理與藝術創作的「非常狀態」悄悄畫上等號，以去除前者的污名。

除了《瀑布》，近年台灣電影中費較多篇幅與力氣處理電影與繪畫關係者，包括陳永鑌以擅畫抽象作品受刑人為題的《惡之畫》(2020)；陳宏一藉畫作控訴當代社會中七宗罪的《自畫像》(2017)；以及楊雅喆引入柳依蘭畫作的濃紅重綠豔色，營造出蕭殺詭譎氛圍的《血觀音》(2017)；若將時序再往前推進，則還有鍾孟宏的《第四張畫》(2010) 與蔡明亮的《臉》(2009) 等。

電影的繪畫性

從上述眾多電影中，我們不難觀察到對殊異繪畫的援引，為電影帶來截然不同的色

文／陳亭聿

彩調性、觸覺質感與象徵意義，也多數即刻被歸類為具有風格實驗性的藝術電影，或異端鮮明的獨立創作。而當我們回顧一九八〇年代，所謂的台灣新電影方興之時，彼時受美術史與繪畫影響最深刻的兩位導演，當屬王童與楊德昌。

看似世代與關懷不同的這二位導演有不少共通之處：他們同為一九四九年隨家人來台的外省第二代，皆曾對畫家身分表示認同並曾發表繪畫作品，二人試圖透過電影記錄、重建與爬梳台灣特定階段歷史，並都有藉由電影創作建構「影視史學」（historiophory）的傾向與偏好，最終皆轉向成立動畫公司與投身相關創作。

誠然，動畫本是電影的一種類別，若以手繪動畫為例，其基本單位即是一幅幅畫，因此電影與繪畫之間必然存在繁複關係。所以，當我們指出某部電影有更強的繪畫性，毋寧說其與我們既有認知的繪畫，或繪畫史間有更密切的互動與互文關係，又或其刻意在影像產生運動之際，使觀眾覺察到相對靜態媒介的潛在。那麼我們或許可以問：由一九八〇至一九九〇年代，王童和楊德昌影片中的繪畫性指的是什麼？動機與效果如何？與上述二〇〇〇年以降的台灣電影的繪畫運用，有何異同？

不死的繪畫夢

王童電影裡的生活色彩

王童及其電影與美術淵源之深，眾所皆知。一九六〇年代他自國立藝專美術系（國立台灣藝術大學前身）畢業後進入中央電影公司，從練習生做起，繼而擔任多部影片的美術與服裝設計。他常為人道做美術對做電影的好處，日後於北藝大任教也帶學生從搭景開始練兵。

在近年不少的口述訪談中，王童也常提對他影響極深的恩師，如台灣畫壇的重要畫家朱德群（1920-2014）、趙無極（1920-2013）、李石樵（1908-1995）、廖繼春（1927-1976）、龍思良（1937-2012）、吳耀忠（1937-1987）、彭萬墀（1939-），及曾撰寫《藝術心理學》（1998）的藝專前校長劉思量（1947-2019）等。王童也曾於「春之藝廊」結識「五月畫會」和「東方畫會」的畫壇前輩，謂當時是美術師資的黃金年代，對前輩從中國來台，抑或赴歐留學、受日本影響，師法各方之長後提煉個人風格，亦甚為樂道。

一九八三年執導改編自黃春明小說的《看海的日子》後，王童先拍了一部武俠影片《策馬入林》（1984），緊接著啟動知名的「台灣三部曲」：《稻草人》（1987）、《香蕉天堂》（1989）、《無言的山丘》（1992）。連同《看海的日子》，這些作品的美學與先前反共抗俄的政宣電影，如《苦戀》（1982）當中講究的氣勢浩湯，帶有水墨或水彩質感的寫意特質

不復見，轉而聚焦大時代中小人物的生活場景與形影。

《看海的日子》妓女戶一段的畫面處理，在富時代感的棕黃色中渲染或綴以明亮紅綠調子，人物衣裝透過大片的鮮明色塊來點亮性格，依稀可聞李石樵畫作於客觀表現上提高主觀彩度的效果。白玫（陸小芬飾）與茵茵（蘇明明飾）二人火車上回顧往日片段，可對照李石樵繪製身著黃綠兩色的女二人之《編物》（1935）；白玫以時髦的妝髮造型回歸農村的段落，則有李石樵《市場口》（1945）中白衣女子與周遭畫面不協調的張力；她帶孩子出發尋生父的造型，則與《避難》（1964）婦人近似。而《稻草人》與《香蕉天堂》在畫面的繽紛感上略有調降，但仍於棕色土地樓房基調上以綠黃色系點亮，帶出如廖繼春《有香蕉樹的院子》（1928）富有生機的南國風情，標誌出所謂的「地方色彩」。

一九九〇年代的《無言的山丘》則將時空推往日治時期的金瓜石，王童雖然率領劇組在瑞芳栽植大片油菜田，再次刷掃畫面以成片的夢幻金黃，但此舉是為了對照山體內外的勞動者畫像。這些片中勞動者的肖像，讓人直覺地連結到十九世紀法國知名社會寫實主義畫家庫爾貝（Gustave Courbet, 1819-1977）筆下的《採石者》（The Stone Breakers, 1849）一類作品，相對於曇花一現的淘金夢，多數時刻生活的色彩與亮點貧乏，僅是陰鬱幽暗黑色、棕土與暗藍基調的輪放與循環。

不死的繪畫夢

88

楊德昌的漫畫思考

楊德昌對各種藝術類型，包括歌劇、音樂、攝影、設計、建築、裝置藝術與新媒體創作等，不單偏重繪畫的廣泛喜好和涉獵，讓其電影與繪畫之間的關係更為複雜且難辨。然而，深曉電影的一切始於單幅「畫面」，以及畫面與畫面之間的動態關係，讓楊德昌仍相當有意識地藉由繪畫性強化作品中的電影感，以及豐富的互文和對繪畫作品或繪畫媒材本身的指涉性。

楊德昌於一九八三年受訪時提到自己從小就愛畫畫，一九七〇年代他赴美國佛羅里達大學攻讀電子工程碩士時曾選修藝術系的課程，所以對影像特別講究和敏感。他更曾於一九八九年《中國時報》副刊上發表的〈顏色藥水和一樣藥〉中，進一步提到於正規藝術史外，他很大的養分其實是眾多自幼看過的漫畫，如本土漫畫家泉基，以及大量的日本漫畫家手塚治虫的作品。漫畫的分鏡與潛在動態性對他的創作產生更深刻的影響，「我一直就認為漫畫是動態的，後來就沒有把它當作是靜態和平面去想。」

在楊德昌的作品中，確實不乏與傳統繪畫以及漫畫之間的互動關係，相對於王童透過美術造景與色調配置營造出影像的畫意，並意圖以此構圖為特定時代設下基調的做法，楊德昌的電影與繪畫之間的關係，則可更為多重、複合並富有實驗性。

以影像為漫畫平反

若論新電影時期的楊德昌作品與傳統繪畫之間的關係，在其首部長片《海灘的一天》(1983) 中，他修習藝術系課程的經歷顯然發生作用。最鮮明的一顆鏡頭，乃是佳莉（張艾嘉飾）昏厥於插花課教室的流理台畔，被漫出的水與鮮花環繞的畫面，其構圖刻意模擬了西方古典繪畫中常見的母題──莎士比亞《哈姆雷特》(Hamlet) 中年輕女貴族歐菲莉亞 (Ophelia) 其溺斃並漂蕩於水上，「詩意死亡」的經典圖式，並藉此引用該劇作女性因男性行為陷入癲狂的情節和象徵性。

《青梅竹馬》（楊德昌，1985）引用繪畫的鏡頭，則是當阿隆（侯孝賢飾）對阿貞（蔡琴飾）論及他去美國的經驗：阿隆說話時，鏡頭漸漸橫搖，觀眾視線隨著游移於牆面上一幅不知名的畫作：畫面是台灣的海灘與一艘停泊的舢舨船。阿隆陸續提到美國槍枝管制的議題與種族歧視的實在，交代出言說者海外逐夢經過震驚與創傷之後，黯然回鄉靠岸，但未來何從仍懸置的種種言外之意。

事實上，楊德昌的《青梅竹馬》曾題名為《愛情一九八四》，原訂的演員是林青霞、侯孝賢與柯一正，內容敘述一個職業婦女以及二個男人之間的現代三角故事，由侯孝賢飾演的主角原先設定實為一位漫畫家。倘若成作，可以說是台灣影史上前所未見對漫畫

不死的繪畫夢

家角色的捕捉與呈現，然而未能遂其所願。但是，楊德昌對漫畫的喜愛讓他在一九八八年九月與編輯高重黎、漫畫家鄭問、曾正忠與麥仁杰（後改名為麥人杰）五人籌備醞釀五個月後，於一九八九年二月二十二日推出《星期漫畫》週刊，由他擔任雜誌的監製。他們企圖提供一方平台，推助台灣漫畫家開創自己語彙，扭轉一九六二年〈編印連環圖書輔導辦法〉公布後猶如「漫畫界的白色恐怖」，以及一九七〇年代以降對日漫不對等的審查制度導致日本漫畫氾濫成災，台灣原創漫畫卻趨於劣勢的產業情況。可惜，該本雜誌僅存活至一九九一年五月，即宣告停刊。

　　楊德昌在一九八〇年代未能實踐的漫畫夢，或是以影像為漫畫平反的意圖，到了一九九〇年代，我們可以從《牯嶺街少年殺人事件》（1991）看到這樣心聲的延續：譬如小四（張震飾）最終因加上一個圓圈而狀似一張臉的簽名，被警方斥為「搞什麼東西？居然還畫鬼臉！」。事實上，這個被誤作鬼臉的簽名可視為楊德昌對「寫作藝術」的再思索。他援用明朝畫家「八大山人」書法提款的典故：因國字的象形與繪畫的相近血緣，使「八大」二字連綴成似「哭」字，又似「笑」字，而後二字則類似「之」字，連在一起便是「哭之笑之」，哭笑不得之意。同時是哭臉也是笑臉的「小四」簽名，正是楊德昌援古論今、提出對時代與政局難言的控訴。到了《獨立時代》（1994），楊德昌為每個角色親自繪製漫畫形象，雖未真正發行漫畫，但也在報紙上發表了幾次由主要角

色所出演的四格漫畫作品。由此，他可說真正擁有了漫畫家的身分。

繪畫不死與動畫夢

一九八〇年代以降，王童與楊德昌後續的電影中仍可見繪畫與畫家的身影。譬如，王童的《紅柿子》(1997)乃繼《苦戀》後再一次以繪畫為主角，只是前者不再是以畫家為主角，而是以一張自中國輾轉來到台灣的字畫啟動敘事。楊德昌除了不斷地與台灣新世代的藝術創作者展開不同型態的合作，譬如邀請劉振祥拍照並應用於《恐怖份子》(1986)，又如《獨立時代》請來姚瑞中擔任美術設計，為他的作品添加了介於劇場與雕塑的裝置藝術。《一一》(2000)則又回返至對古典音樂與繪畫這些經典的藝術型態之致敬與對話。除了全片與母題巧妙地運用了比利時超現實主義畫家馬格利特(René Magritte)對焦後腦勺，以及藉此引入可見與不可見的視覺與哲學辯證，更有許多畫面頗能連結到霍普(Edward Hopper)筆下再現二十世紀都市人群疏離感的場景與人物神韻。

一九八九年政府行政院新聞局的輔導金計畫補助動畫產業，一九九三年起新聞局在國片輔導金制度中，開始著重保障動畫片的輔導名額。隨著數位內容產業更加受到政府和產業界的重視，這二位導演也相繼投入至動畫的導演與公司營運的工作中，將

不死的繪畫夢

其對繪畫與電影的熱愛、畫家身分的認同，乃至台灣動畫產業的期待透過動畫更完整地體現出來。

延伸閱讀

- 高重黎導，《漫畫人》，百工圖系列，財團法人廣播電視事業發展基金，1991。
- 楊德昌，〈顏色藥水和一樣藥〉，《中國時報》，1989 年 3 月 11 日。
- 楊德昌，〈新的書寫方式〉（首刊於《世界報》(Le Monde) 1994 年 4 月 22 日），〈楊德昌的電影世界：從〈光陰的故事〉到〈一一〉》，台北：時周文化，2012，頁 231-36。
- 藍祖蔚，《王童七日談：導演與影評人的對談手記》，台北：典藏藝術家庭，2010。

●穿過電影的照片

攝影與電影的親緣關係——新電影的攝影*

文／孫松榮

中外影史裡，電影與攝影之間的關係千絲萬縷，無論就兩者的功能、定位，還是系譜而言具有多重層次，甚至還有主客之別。一般而言，電影攝影師執掌影片的畫面取景，時時刻刻需與導演配合無間。此外，每部片子亦有電影劇照師，他在片場中尋找值得入鏡的瞬間，且得小心翼翼地不干擾電影攝影師的拍攝，裝備滅音箱的相機顯得必要。不同於電影攝影師聚焦於影片故事或敘境（diegesis）的畫面，電影劇照師可發揮的空間並不被侷限。他可記錄正對著戲的演員，亦可將鏡頭朝著下了戲的他們，擺拍未必會在片中相見的演員，或捕捉驚鴻一瞥。他甚至可揭露故事世界的拍攝剎那：在攝影機鏡頭後，人事物皆為導演調度與意志的結果，一切純屬虛構。

當然，中外影史不乏以攝影師（包括電影攝影師、靜照攝影師等）為題材的傑出作品。其中，《後窗》（Rear Window, 1954）、《春光乍現》（Blow Up, 1966）、《電影狂》（Cinema Buff, 1979）及《悲情城市》（侯孝賢，1989）無不是耳熟能詳的名作。是故，由片場至拍戲、由戲裡至畫外，在不同拍攝現場現身的攝影師互為交疊，又涇渭分明。虛實相生之際，展現電影無窮力量與魅力。

跨媒介的美學系譜

戲裡戲外的攝影師張照堂

台灣新電影與攝影之間在戲裡戲外的連結，不僅豐富，更精彩十足。曾壯祥與柯一正曾不約而同地找來張照堂擔任電影攝影師。兩部影片分別是《殺夫》（1985）與《我們的天空》（1986），皆改編自小說（前者為李昂的《殺夫》〔1983〕、後者為朱天心的〈淡水最後列車〉〔1984〕）。身為一位尤以奇詭人形與鄉野風俗的靜照風格而享譽海內外的攝影家，張照堂曾為香港女導演唐書璇的《再見中國》（1978）獻上電影攝影師的處女秀。對於兩部不同敘事基調的新電影長片，攝影家賦予迥然有別的視覺表徵：《殺夫》冷酷、乖張而陰森；《我們的天空》則紀實味與即興感強烈。等待拍片之餘，拍照之於張照堂是一個逃離窒息的出口，從澎湖、北投到淡水等地留下了他多幅關於牲畜、佈景，乃至日常瞬息的知名照片。

如果張照堂藉由電影攝影師與靜照攝影師的身分穿透於《殺夫》與《我們的天空》，這時期年輕的劉振祥則以劇照師之名進入了電影世界。當時，他的啟蒙老師謝春德正好為侯孝賢的短片《兒子的大玩偶》（1983）拍攝影片海報，劉振祥為其攝影助理。就當謝春德為「三明治人」坤樹與其懷抱的小孩拍攝合照時，劉振祥亦默默地按下了快門。這張遲至二〇〇〇年才在《台灣有影》攝影集中亮相的黑白照片，可謂是他與新電影最初的相遇。

論及劉振祥與新電影的緊密合作，劇照（film stills）無疑最為核心。那一張男女主角阿遠阿雲放學回家走在九份鐵軌上的圖像，作為中外馳名的《戀戀風塵》（侯孝賢，1986）海報，飄散著濃厚的懷舊氣息，幾乎為那一個再也回不去的年代，創造出難以忘懷的時代印記」想想看日後藝術家吳天章的裝置畫作《戀戀紅塵》（1997）、趙德胤在「金馬53年度廣告」（2016）中皆曾復刻同一場景，向《戀戀風塵》致敬。

《恐怖份子》的劉振祥與他的分身

除了《戀戀風塵》，劉振祥與楊德昌在《恐怖份子》（1986）中的合作為人津津樂道。

他原本是劇照師，但他在片場中所拍攝的照片卻被導演使用，成了影片中年輕攝影師小強（馬邵君飾）的作品。劇中最具代表性的數個畫面，例如小強在開場早晨捉拍警匪駁火的多幀黑白照片，包括混血少女淑安（王安飾）體力不支倒臥斑馬線上，及尤其成為影片主視覺的淑安回眸的圖像，都是劉振祥的傑作。片中，小強租下開場警匪槍戰的公寓，將之打造成暗房，還將他念念不忘的少女回眸放大張掛牆上的照片讓人驚艷。這張特寫，實則由六十張八乘十吋的單張照片組成，淑安的臉龐、眼睛、頭髮、嘴唇、鼻子與眉毛一一地由劉振祥給切割、編號、放大投影且拼湊了起來，形成巨幅照片。當淑安重回舊

跨媒介的美學系譜

地猝不及防與自己的臉對視時，受了傷的她立即昏厥倒地。

另一關於楊德昌與劉振祥出色協力調度淑安特寫的時刻，就在小強目睹淑安與順仔騎著機車離去後，他隨手打開了暗房的窗，陽光不只透了進來，風更將牆上一張張原本靜止的照片吹拂了起來。因為風的緣故，飄動的巨幅照片乍看之下簡直像張呼吸的臉，動靜之間，似乎是淑安向眷戀的小強告別。值得注意的，原本充當劇照的圖像，劉振祥的照片化為片中攝影師的作品之餘，更是與電影攝影師張展拍攝的畫面融為一體，尤以靜照形態直指影片畫格（still frame）之本體。無疑，這強化了《恐怖份子》作為一部交織著底片與暗房、攝影機與拍照的後設影片。

《悲情城市》與台灣攝影史的淵源

劉振祥另一張表徵新電影時代與精神的力作，非他拍攝五位新電影健將（由左而右排開，依序為吳念真、侯孝賢、楊德昌、陳國富、詹宏志）的黑白照片莫屬。約莫一九八八年，劉振祥在西門町為這一群新電影作者與幕後推手——意欲在中央電影公司之外，籌組由邱復生出資的「電影合作社」共創嶄新計畫——留住一張彌足珍貴的歷史照片。就某種程度而言，這解釋了多年之後何以由王耿瑜與謝慶鈴合力製拍探討新電影全

穿過電影的照片

球影響力的紀錄片《光陰的故事：台灣新電影》（2014）會以此張富有蓄勢待發、開創新局的歷史圖像作為影片海報。

值得一提的是，「電影合作社」的首個計畫《悲情城市》與台灣攝影史亦有一段淵源。這指的未必僅為片中聾啞攝影師的角色（原型實則參照自幼患有耳疾的畫家陳庭詩），而是導演侯孝賢拍攝團隊（副導黃健和、攝影師陳懷恩等）在影片籌畫期間曾拜訪前輩攝影師鄭桑溪，計劃以他攝於一九五〇、六〇年代的九份、基隆與金瓜石等地的系列攝影，當作影片背景與歷史景況的視覺藍本。無論是朱天文在分場本子中所形容的「冷雨的基隆碼頭」，還是吳念真在劇本寫下的「九份小城的清晨，微雨」等文字，鄭桑溪關於茫茫晨霧的基隆港邊與層層遠山霧景的九份山城的黑白照片，意義可謂非凡：一方面，他為侯孝賢長鏡頭的綿延時間與空鏡頭的動情瞬間，提供了既是可見，更是可動起來的歷史肌理。；另一方面，則進一步讓攝影與電影在台灣影像藝術史中產生對話：前者關鍵地賦予後者，尤在戰後歷史風景與時代地景等具體視覺形象的預覽，乃至轉化的重要參照。

《停車》裡的無頭人

新世紀的「後新電影」能與攝影展開耳目一新的關係，值得關注的是以鍾孟宏為代

表的導演有意識地在片中徵引台灣攝影家的作品，及他邀請劉振祥在闊別二十一年後再度以劇照師身分參與其製拍的劇情長片的長期合作——包括劉振祥擔任鍾孟宏為年輕導演監製與攝影的影片的劇照師，例如黃信堯的《大佛普拉斯》（2017）與《同學麥娜絲》（2020）、黃榮昇的《小美》（2018）及張耀升的《腿》（2020）等。

　鍾孟宏初試啼聲的《停車》（2008），堪稱為體現此雙重特色的源起之作。片頭寓意十足，互文鮮明。當靠著公車候車亭燈箱的男主角張震一臉心事重重的模樣往前走，他照不到光、隱沒暗中的身體像是披上黑影，逕自離開了鏡頭。隨即，其身後那發著光的燈箱表面上竟露出一具無頭的黑色身形，致使張震乍看之下猶如忘了將自己的影子帶走，缺了頭的圖像位置上還縱向地疊印著片名「停車」兩字。片子就此開宗明義地揭示由張震飾演的陳莫一角，如何因停車買蛋糕而被雙併排，就此莫名地陷入一段他千方百計想要開車離開卻總事與願違，且與其他角色周旋整個晚上的奇遇。當他第一時間將車子臨停於公車候車亭旁時，燈箱裡一張關於男子的頭左右兩邊各被邊框外伸入的一隻手掌給撐著的海報（左上角寫著「張照堂影像展」）旋即入了鏡。縱然陳莫因前方停車格有車子離去而改變了違停的決定，然而這兩張從片頭開始就陰魂不散的海報，尤其是頭的左右被手掌給撐著的圖像還真是為其進退維谷的遭遇下了註腳，注定讓他走霉運。

熟悉台灣攝影史的觀眾，肯定對燈箱前後兩張出自張照堂攝於一九六〇年代初期的照片——《板橋 1962》（1962）與《板橋 江仔翠 1964》（1964）——絲毫不陌生。戰後台灣，張氏尤以系列描繪無頭者影像與荒誕身形的照片，崛起於「鄭桑溪／張照堂 現代攝影雙人展」（1965）。長久以來，導演鍾孟宏與攝影圈關係甚篤，以「中島長雄」之名擔任電影攝影師的他亦是位優質攝影家，對於張照堂饒富現代主義色彩之作的領會不在話下，如數家珍。

顯然，導演直接引述這兩張攝影名作，影片後段透過聚焦於《板橋 江仔翠 1964》的鏡頭作為陳莫與香港裁縫師追打皮條客的視覺基調，立意甚明。照片彷彿為這一場鬥毆開了個頭。兩位角色一前一後費力地捉著不省人事的皮條客的手與腳，將人塞進後車廂的過程，則可視為張氏照片的延續。而在劉振祥與鍾孟宏共同署名出版的《滿嘴魚刺：劉振祥停車攝影書》（2008）中，劇照師將陳莫狠扁皮條客的那一刻定格於後者上半身歪斜在空中，前者的頭恰好疊映在海報《板橋 1962》的無頭位置上。身體與頭，歪七扭八，狠狠地互找彼此。按照劉振祥在〈靜止的電影〉（2020）的說法，劇照「是一種再創作的歷程與結果，既與電影緊密相關，也能在電影之外，靜態照片攝影師取材於電影，卻可獨立成立，經由攝影師自己本身的編排呈現，彷如一部靜止的電影般展演在人們眼前。」

《一路順風》的偽父親與師徒

繼《停車》之後，《一路順風》（2016）可說是鍾孟宏再次援引台灣攝影名作的影片。片中，納豆飾演的運毒小弟向許冠文主演的計程車司機老許展示了一張父親的相片。這張老舊照片與其他各種名片混在一起並用橡皮筋圈起來，眼尖的觀眾可立即辨識出那張在雨後暗巷中牽倚腳踏車的金士傑黑白照，實則來自謝春德的《時代的臉》（1986）。金士傑格外刷白而冰冷的臉，作為這本前後共拍了近二十年的攝影集封面照，據說是鍾孟宏心愛的照片之一，它就懸掛在辦公室裡，對導演而言，其有象徵上一代美好人物的涵義。戲裡，這一張金士傑肖像被納豆指為從他出生當天就失去聯繫的父親，照片是母親留給兒子唯一得以指認的證據。從《停車》等多部影片以降，金士傑即是鍾孟宏固定愛用的演員之一。他此番特殊且讓人意想不到的露面，雖肯定博得不少笑聲，卻由此映現出某種貫穿著台灣電影與攝影之間或隱或現的重要關聯。冷面笑匠許冠文看完照片後，在暗夜的車上嚴詞斥責運毒小弟的這句話「千萬不可以他媽的拿人家的照片，來說是你爸爸的嘛」，耐人尋味，卻發人省思。這句話暗指的，與其說是公路電影中陽剛世界真偽父親的在與不在，倒不如將之引伸為台灣電影與攝影之間的親緣（familiality）。

如前所述，謝春德為劉振祥的啟蒙恩師，《一路順風》高明地安插前者名作，後者又

穿過電影的照片

身為影片劇照師，繼《兒子的大玩偶》後，師徒作品與台灣電影產生交感共振。同理，亦可將《停車》中張照堂的攝影視為一脈相承的關係。劉振祥與謝春德一樣，屬於由張照堂等藝術家創辦的「V-10 視覺藝術群」一員。更不要提《劉振祥攝影集》(1989) 乃由張氏主編，收錄於「台灣攝影家群像」系列中。至於鍾孟宏的攝影作品，亦曾收錄在由張照堂企劃的《觀・點：台灣現代攝影家觀看的刺點》(2017) 裡。在同一本攝影文集中，鍾導演還巧妙地以「前妻的情書」來形容劉振祥的電影劇照除了賦予他拍片的靈感，更創作出另外一個不再屬於電影的世界。

若單以本篇闡釋的幾部作品整體地檢視台灣電影與攝影之間的親緣關係，這至少指向三代攝影家（鄭桑溪、張照堂、謝春德、劉振祥）與當代台灣電影的過從甚密。首先，鄭桑溪之於張照堂，如同謝春德之於劉振祥的重要關係，毫不誇張地講，幾乎代表某種台灣攝影史的父子系譜。其次，這幾代傑出攝影家及其作品分別在新電影中所誘發的參照（《悲情城市》、《一路順風》）、介入（《殺夫》、《我們的天空》、轉化（《戀戀風塵》、《恐怖份子》），及至影片畫格，在在顯現台灣攝影與台灣電影之間實屬某種縈繞不去、相互穿繞、形影不離的影像家族。

跨媒介的美學系譜

104

延伸閱讀

• David Campany, *Photography and Cinema*, London: Reaktion Books, 2008.

• 張照堂,〈場景之外〉,《觀・點:台灣現代攝影家觀看的刺點》,張照堂企劃,台北:原點,2017,頁 44-45。

• 劉振祥,〈靜止的電影〉,《台灣光華雜誌》,2020 年 3 月,頁 56-65。

• 鍾孟宏,〈前妻的情書〉,《觀・點:台灣現代攝影家觀看的刺點》,張照堂企劃,台北:原點,2017,頁 96-97。

* 本文改寫自〈穿過電影的照片〉,《ARTouch》,2020 年 5 月 20 日。

穿過電影的照片

跨媒介的美學系譜

跨族群的

影像歷史

●原住民的銀幕形象轉變 ●原住民視野的台灣電影
●老兵不死，只是凋零？ ●另一種社會寫實

●原住民的銀幕形象轉變

非原民導演

虞戡平、萬仁

與

黃明川

的嘗試

關於原住民族在台灣電影中的形象再現，李道明在〈近一百年來台灣電影及電視對台灣原住民的呈現〉一文中已有相當仔細的爬梳。我們得以歸納電影做為當權者統治與教化的工具，形塑出的原住民形象多半是為服膺官方的國族主義建構意圖。另一方面，一九八〇年代雖出現電視影集《芬芳寶島》（1975–1980s），開始以抒情的手法描繪台灣原住民族的文化與生活，然而卻仍較少真正揭露殘酷的現實面。又如胡台麗導演的人類學影片，嘗試以學術性探討方式記錄原住民面對文化與經濟弱勢時的生存處境，但在《蘭嶼觀點》（1993）製作上也曾引發主客體的爭議。以上三種影視製作其實反映出誰掌握了媒體與敘事工具，仍然是重要議題。

原住民作為漢人角色的陪襯

楊煥鴻曾指出，台灣新電影時期對原住民的描述，主要分成兩種：「高貴的野蠻人」和負面的刻板印象。宋存壽的《老師‧斯卡也答》（1982）和虞戡平的《台北神話》（1985）中的原住民形象，皆呈現桃花源般的刻畫：《老師‧斯卡也答》中的陸老師被詢問是否因

文／謝以萱

跨族群的影像歷史

為失戀才跑到山上；《台北神話》則是娃娃車司機帶著一群孩子逃離城市中惱人的大人，到郊區遇上奇裝異服、樂天知命的「原住民」家庭，彼此共度了一個愉快的夜晚。相對於都市給人的壓迫與疏離氛圍，原住民角色生活的山上和城外，則是對比於都市的原鄉。

李祐寧的《老莫的第二個春天》(1984) 和林清介的《失蹤人口》(1987)，分別呈現老兵和原住民女性的買賣婚姻，以及雛妓議題。只是，影片在勾勒原住民處境的同時，對導致此現象的社會結構問題並無探討，甚至暗指這些現象與原住民酗酒成性有關。

雖然這些電影對原住民族處境投入了較多同情，不若金鰲勳的《報告班長2》(1988) 中由施孝榮飾演的「皮蛋」刻意捏造的「原住民口音」、「原住民慣習」──不習慣穿鞋，且不穿鞋跑的比穿鞋快等帶有種族刻板印象的描繪。但是，一九八〇年代台灣電影中的原住民角色，在故事中仍舊作為漢人角色的陪襯，甚至是對照組。我們甚至可透過上述影片對原住民族形象的詮釋，意識到片中敘事是以服務漢人及其為中心的國族意識而存在，原住民族的文化主體性始終缺席。

都市裡的遊魂與潛行者

事實上，一九九〇年代有三部台灣電影試圖再現原住民角色、處理原住民族所遭受

的歷史創傷與多層面的痛苦，提出不同於當時主流電影的另一種敘事可能。這三部影片分別是：虞戡平的《兩個油漆匠》(1990)、黃明川的《西部來的人》(1990)、萬仁的《超級公民》(1998)。這三部影片中的原住民角色雖然背景互異，但彼此的遭遇又有著高度的共通性。

《兩個油漆匠》中，來自花蓮秀林鄉的泰雅族青年阿偉（陳逸達飾），先是擔任建築工人，經歷同部落好友 Buya 墜樓身亡的悲劇後，轉任比較不危險的油漆工，但一樣是在「類工地」的高處工作——站在升降機上於大樓外牆刷油漆。友人的死亡令阿偉相當自責，這份自責進而影響他往後的人生，並間接導向下一次的不幸，也凸顯出原住民族的悲劇一再被複製，難以跳脫結構性暴力（structural violence）的輪迴。

《西部來的人》則呈現從城市返鄉的原住民阿明（吳宏銘飾）、一心想去台北闖天下的部落青年阿將（陳以文飾），以及堅守部落的泰雅老人阿將父親（夏曼‧藍波安飾）。此三個角色都體現出在一九九〇年代高速經濟發展下的台灣，原住民族長期身處不平等的掙扎。面對高度不均的城鄉差距、部落的經濟被掏空，前往都市謀生似乎成了唯一選擇，然而，前往都市後卻又飽受歧視，在極大的勞動與生活條件下，原住民族往往從事高風險的工作，特別是建築工人，職災時有耳聞。而被迫與自身文化脫節的族人，多年後返回部落，又像阿明那般，困陷在「既是部落人但又不屬於部落，既在都市生活，但又不

112

屬於都市」兩邊皆不是的游離處境。

這種「遊魂」般的游離狀態，在《兩個油漆匠》也有類似的勾勒。阿偉就像許多到都市工作的原住民族那般打著黑工，身分證被前任僱主扣留，雖然生活在台北，但是卻幾乎「腳不著地」。電影中他多數時間站在搖晃的升降機上，升降機的「搖搖欲墜」也預示了電影注定以悲劇收場；他也以回憶的形式出現在他的漢人老闆面對記者訪問時的描述裡，那場景是在一個燈光昏暗的地下室，阿偉就像是生活在都市但又不真正生活在都市的潛行者，身分不明。

只有當阿偉回憶在部落的生活時，他才活得像個真正的人而非遊魂，他才雙足踏在部落的山林土地上。祖靈與部落空間（包括家屋與山林）的疊影總是出現在阿偉內心面臨痛苦與掙扎的時刻。祖靈和部落山林的顯影，像是提醒自身文化根源的原鄉指涉，也像是他的心靈依託、精神上的指標。

而《超級公民》的原住民青年馬勒被判死刑後，在整部片都以鬼魂形態出現。不過，也正因為他成為了鬼魂，所以能自由自在地在這個不屬於他的都市遊走。由張震嶽飾演的馬勒，因為殺了雇主而被判死刑，導演萬仁以此角色影射當年震驚社會的「湯英伸事件」（1986）。但湯英伸事件並非個例，此案展現的，其實是長期存在台灣社會已久的種族歧視。雖然電影沒有明講馬勒是從事什麼工作，但他以鬼魂之姿在空蕩的高樓工地裡

原住民的銀幕形象轉變

跳舞,片中更多次出現台北市大興土木、施工的場景,在在暗示了馬勒的工作背景,以及多數原住民來到都市工作的際遇。

體現在自然山林的多層痛史

上述三部電影裡的原住民角色,雖然各自有著不同的人物設定,但都呈現出原住民族所共同遭遇的集體結構性暴力。無論是阿偉、阿明、阿將或馬勒,他們都不僅是個案,而是整個族群共同經歷的創傷。這些創傷指向文化、政治和意識形態上的普遍性暴力。加上此種痛苦,不只在身體上,同時也是心靈上的。

此種關乎族群的結構性痛苦與創傷,不僅透過原住民角色再現,也表現在台灣原住民族傳統領域長期被不同殖民政權剝削、侵佔。當權者對部落、山林施加的暴力與破壞未曾停止過,諸如原住民族被迫遷村、國家公園強徵傳統領域、礦產開採破壞獵場、觀光產業被剝削等。縱使族人離開部落到都市生活,依然遭受不同層面的歧視與暴力對待。

但可以肯定的是,關於原住民、關於部落的痛史,是多層且橫跨不同族別並顯露在自然山林上。比如《兩個油漆匠》中,導演虞戡平即是透過再現部落傳統領域來呈現「部

落的身體」面臨的處境。片中阿偉提到亞洲水泥挖去秀林鄉的「半邊山」、國家公園的設立迫使部落遷村，以及電影中穿插「第二次還我土地運動」（1989）的紀錄畫面，皆具體指涉原住民的部落與山林長期被侵奪，和過度開發帶來的傷痛。電影中山林代表的「部落的身體」通常會與祖靈疊影一同出現，兩者的身體彷彿合為一體，呼應著原住民族對祖靈和山林的文化觀點：自然、人、靈的身體關係緊密，可互相指涉。

超越族群分野的痛苦共感

《兩個油漆匠》、《西部來的人》和《超級公民》中，角色的游離狀態不只屬於原住民，三部電影皆嘗試將原住民族的痛史——「他者」的痛史擴展到不同群體身上，甚至代入導演自身痛苦掙扎的經驗。儘管不同族群與個體之間的痛苦與創傷經驗無法移植複製，也難以單純類比，但我們可以在這三部片中看到，一九九〇年代「族群共融」已成為台灣社會的主流論調：漢人、原住民、客家、外省人四族共融的政治修辭與意識形態，透過電影而再現。

兩位世代、族群、文化背景互異的人物——《兩個油漆匠》的原住民青年阿偉和外省老兵老孫，片中大多時間站在升降機上於大樓外牆塗刷油漆，過程中兩人向對方講述

原住民的銀幕形象轉變

自己的經歷、思念家鄉與親人的心情、在都市生存之不易等人生中的各種時不我與、歷史處境帶來的結構性歧視（structural discrimination）。他們看似不同，卻在當時台灣社會遭逢相似困境：遠離自己的家鄉，因不同原因到異地生活，努力掌握非母語的語言。懸在高空的升降機，象徵著他們的無根與飄蕩，也表徵老兵和原住民在台灣社會中處在未有充份保障的危殆狀態。隨後，女記者也加入他們在屋頂的談話。原住民、老兵、女性這三者在主流社會上，被以不同程度歧視的群體，透過三方傾聽與述說的過程，逐漸釋放自己的痛苦給對方。這近乎集體治療，他們在過程中因與對方有所交流，共感彼此的處境。

除了跨族群的集體治癒，《西部來的人》的阿明反映出長居都市的原住民困陷在既是部落人但又不屬於部落，在都市生活但又不屬於都市之遊魂般的游離狀態。進一步地說，阿明反映的也是導演黃明川當時自美國返回台灣不久，對自身處境的反思。就某種程度而言，黃明川將自己與阿明一角疊合，連結自己的經驗，延伸關於存在意義的思考。電影雖然從泰雅族神話出發，但黃明川試圖超越族群的界線，將身為漢人的他可能和主流社會價值觀格格不入的疏離感受，透過與原住民族的處境疊合與共感。

此種超越族群分野，嘗試讓不同群體間的經驗得以共感的意圖，在萬仁的《超級公民》中更為明顯。由蔡振南飾演失意落魄想尋死的計程車司機阿德，幾乎是已成為鬼魂

跨族群的影像歷史

之原住民族青年馬勒的對照組。阿德是白色恐怖受害者的後代，在解嚴前後的狂飆年代參與社會運動，經歷社運的激情與挫敗，加上兒子墜樓的悲劇。上述經驗間接導致他在解嚴後都市急速發展的一九九〇年代後期，與主流社會無法相容的狀態。相較於馬勒的「有魂無身」，阿德則是「有身無魂」，兩人雖然各自經歷截然不同的痛苦與創傷，但殊途同歸的「游離狀態」，使得原本分屬陰陽兩界的二人展開對話，甚至產生文化上關於生死宇宙觀的變動——阿德重新思考另一種不同於漢人傳統的死亡觀。最終，兩個鬼魂一起回到馬勒的原鄉。

巧合的是，《超級公民》中有一幕是鬼魂馬勒站在餐廳落地窗外的洗窗戶升降機上，那升降機幾乎與《兩個油漆匠》中的一樣：阿偉早逝的生命與同樣早逝、已成為鬼魂的馬勒形象連結在一起。兩部電影的角色在此命運相連，馬勒就是阿偉，反之亦然。例如阿偉在工地發生好友墜樓的悲劇，馬勒（以鬼魂的姿態）快樂地在工地跳舞；阿偉最終命喪台北異鄉，而馬勒則與墜樓後的阿德以鬼魂形態一同回到部落，讓靈魂以有尊嚴的方式返家。導演萬仁在《超級公民》裡彷彿藉由馬勒這一角色，補償當年悲劇墜樓身亡的阿偉所未竟的遺憾：透過馬勒一角召喚阿偉，讓他以鬼魂的形態迴返。對應回現實社會背景，從《兩個油漆匠》到《超級公民》正是台灣社會在原住民族議題的討論上有長足進展的時期。

原住民的銀幕形象轉變

族群轉型正義的未竟旅程

雖然前述三部電影的導演皆非原住民族，不過，虞戡平和萬仁兩位導演在分別拍攝完《兩個油漆匠》與《超級公民》後，皆投身原住民題材的影視製作。虞戡平此後再也不拍劇情片，而是積極參與原住民族相關議題，並拍攝多部有關原住民題材的紀錄片，包括一共十三集的電視紀錄片《部落的容顏》(2003)。無獨有偶，導演萬仁在同年參與「公視」電視劇《風中緋櫻——霧社事件》(2003) 共二十集的拍攝與製作。

這現象反映了一九九〇年代中後期，台灣社會對原住民族權益的關注，尤其當「台灣四大族群」概念被提出以後，族群共融更成為政治修辭的主旋律。國家正式對原住民運動訴求作出體制性與政策性的變革，包括一九九四年修憲正名為「原住民」，一九九六年原住民委員會成立；「公廣集團」也跟進，公視招募原住民身分背景的儲備記者，以原住民為主題的節目《原住民新聞雜誌》於一九九五年試播。時任「文建會」主委陳其南提出「社區總體營造」作為核心的政策方向，鼓勵大眾以「社群」、「社區」為地方文史紀錄的場域與對象。一系列官辦民營的影視人才培訓計畫，皆與此語境有關。「全景傳播基金會」在文建會委託下舉辦「地方記錄攝影工作者訓練計畫」(1995-1999)，培訓範圍廣及台灣北中南東，其中便有諸如 Mayaw Biho、楊明輝、比令·亞布、龍男·以撒克·凡亞思、

跨族群的影像歷史

弗耐·瓦旦等多位原住民族導演掌握攝影機，拍攝族人和部落紀錄片的浪潮。

綜觀一九八〇年代至一九九〇年代中後期的台灣電影，台灣原住民從被他者詮釋的銀幕形象，到能自己掌握攝影機講述自己的故事，經歷了重要轉變。此與台灣解嚴後，社會與政治氛圍鬆綁、經濟起飛、本土論述崛起等因素緊密相關，台灣鄉土作為共同記憶的塑造，不同族群間痛苦經驗、游離與邊緣狀態的共享，為不同族群間打開更多理解與溝通的可能性。虞戡平、萬仁與黃明川三位非原民導演的創作，即為此轉變的具體展現。當原本作為被拍攝者的原住民族成為自己拿起攝影機的拍攝者、決定自己看與被看的旅程，原漢權力關係的不對等才得以展開修正與反轉。解殖民、族群轉型正義是未竟的經驗，唯有持續透過拍攝與放映，建立以「原住民觀點」為主的視覺溝通，並以影像書寫自己的文化和歷史，才有可能扭轉不平等的狀態，開啟相互理解、對話的契機。

延伸閱讀

- 李道明，〈近一百年來台灣電影電視媒體對台灣原住民的呈現〉（原載於《電影欣賞》第 69 期，1994），《台灣紀錄片研究書目與文獻選集》（下），台北市：文建會，2000，頁 396-411。
- 林建光，《廢墟與「世界」：《西部來的人》觀影筆記》，《台灣人文學社通訊》秋季刊，2017。
- 楊煥鴻，《他者不顯影：台灣電影中的原住民影像》，花蓮：國立東華大學民族發展研究所碩士論文，2007。

原住民的銀幕形象轉變

跨族群的影像歷史

●原住民視野的台灣電影

被收編與杜撰的錯誤原民形象

文／Yawi Yukex

四十年是一個怎樣的時空維度？台灣因著黨外運動的興盛，整個一九八〇年代都在碰撞既有體制和價值觀的風潮中，那些長年不被重視的少數及弱勢群體開始走入大眾視野。

一九八二年聯合國所屬的「人權委員會」（Commission on Human Rights）基於二戰後許多原住民族地區去殖民化的浪潮，成立「原住民族工作小組」，並在當年召開會議，之後才有了著名的「聯合國原住民族權利宣言」，而台灣的原住民族也順著勢頭走上街頭。

回到影視領域上，當時的台灣新電影對於台灣民眾真實生活、歷史和處境的關照特別重視，抵抗威權、聚焦草根、關懷弱勢、詮釋舊史都是常見的電影題材，這其中當然也包括了佔全台灣人口僅百分之二的原住民族。可是，攤開台灣電影史上有關於原住民族的形象展現，仍不免感嘆，原住民還需要多少個四十年才能真正被重視。

新電影時期錯誤的原住民族形象

在一九八〇年代有牽涉到原住民族社會議題或形象的電影有《老師‧斯卡也答》（宋存壽，1982）、《老莫的第二個春天》（李祐寧，1984）、《失蹤人口》（林清介，1987）以及《唐

山過台灣》（李行，1986）和《報告班長2》（金鰲勳，1988），先姑且不論上述列舉電影是否符合新電影的定義，對於台灣原住民族來說，作為一個在社會空間與政治空間弱勢的群體，在影視形象上的呈現一直是由他人代言，且扮演著台灣主流社會依自己的觀點所建制化的結果。由漢人劃分的台灣電影史分期，從來沒有在意過原住民族，不管是日本政府時期還是國民政府時期至今，原住民族在影視中的形象從來沒被正視過。甚至因為某些電影作品風靡全台，其片中原住民角色的錯誤形象太過於深植人心，連帶影響漢人社會怎麼看待原住民。直至現在，新一代的原住民青年都仍得面對這樣的刻板印象和歧視。

真正意義上與原住民族有關的新電影，是上述電影的前三部，這些電影論及的原住民族社會議題包括了原鄉家庭功能失能、原漢買賣婚姻以及原住民雛妓議題等三大主題，但在原住民族的角色塑造、背景人設、文化邏輯上卻出現大大小小的問題。對於漢人編劇導演來說，絲毫不影響劇情和電影本身想傳達的，但卻一再地加強鞏固漢人如何看待和想像原住民這件事。

《老師・斯卡也答》開頭就是一首「戒酒歌」，鏡頭配合著部落小孩假裝喝酒醉倒以及青年工作喝酒的畫面，營造部落族人酗酒的形象。片中也有族人家庭因為酒醉鬧事的場面，劇情上是用來彰顯在原鄉生活水準的不足，希冀以教育方式脫離困境，但這樣的同情心態卻只是延續了國民政府初期山地平地化政策的同化視野，絲毫沒有也無法站在

原住民族的角度詮釋當代情況。以部落酗酒作為背景，但卻無法看到文化消逝、城鄉差距、精神失序造成的結構性問題，「原住民愛喝酒」只被作為既定狀態被呈現，接連地在近代影片中仍有這樣的描述。

原住民角色的下場與錯誤的口音

魏德聖的《海角七號》(2008) 被喻為新電影的接續者，在商業市場上的成功多少振奮已冷淡許久的國片市場。但細細審視，不難發現該片的所有原住民角色最後的結局都不是好下場。民雄飾演的勞馬，直到電影最後仍深陷於被愛妻拋棄的悲傷之中；另一名原住民警察角色，因執行公務發生意外，而無法上台表演，臉上作為笑料的又又繃帶，給足觀眾對原住民角色既娛樂又荒謬的期待，綜觀原住民族在台灣的歷史形象，顯得多麼諷刺。而《老莫的第二個春天》中，跟主角一樣因為買賣婚姻遠嫁到山下的族人角色，最終因為不忠淫亂甚至染上毒癮後選擇自盡。凡是原住民的角色只要不遵於漢人的道德標準，通常都不會有好下場。

然而《老莫的第二個春天》另一個對於族人來說非常致命的問題點在於，片中原住民角色穿著魯凱族的族服，講的卻是布農族語，這對兩個族群的人來說相當錯愕，可對於

漢人觀眾來說根本不重要。在口音語言上的錯誤，甚至可以往後談到台灣電影史上的一部劃時代作品，那就是《西部來的人》（黃明川，1990）。

這部充滿獨立製片藝術情懷的作品，在形式上以及意識形態上的特殊呈現都有相當深厚的批判力道，但是以泰雅族作為主角的故事裡，卻出現了泰雅語的三種不同方言別在互相溝通著，其中包括當時仍被分類在泰雅族裡的賽德克族語和泰雅族語賽考利克方言，以及作為該片主要方言，同時也是泰雅族語方言中最特別的一支─宜蘭澳花村的寒溪泰雅語。這對於不同方言別的族人來說，都是莫名其妙的。但對於漢人來說，聽不出來，也不必聽出來，畢竟只要不是中文就好。

新電影因為要貼近本土，使用的語言就不會像是早期電影裡那般操著標準無比的演講式中文說著台詞，取而代之是更多元的語言呈現。好比許多漢人觀眾對於已逝演員陳松勇、文英的閩南語口音對白感到熟悉。然而，在林清介導演的《失蹤人口》中，涉及原鄉部落因為生計，年少女子被漢人連哄帶騙去都市「工作」，實際上卻是賣淫的橋段，就清楚展現漢人導演視野下的原住民族形象：部落族人被描繪成只因想拿錢買酒，便將自己的女兒賣掉。除了酗酒的刻板印象之外，該片所有原住民角色的口音更是全由漢人杜撰憑空想像，原住民觀眾根本無法在以「貼近台灣民眾生活」為號召的新電影中找到一絲共鳴。

超譯原住民的當代台灣電影

對於文化錯置和口音想像，甚至連帶地影響了當代台灣電影。關於王育麟導演的《阿莉芙》（2017）一段排灣族文化儀式的段落，背景音樂放的卻是阿美族的歌曲。這樣的錯誤卻被導演超譯成原住民族之間開闊意象的共通性，想像若有跳八家將的橋段，背景音樂卻著「客家本色」的時候，漢人觀眾不知做何感想。同一年的作品，楊雅喆導演榮獲金馬最佳劇情片的作品《血觀音》（2017），片中一名原住民角色，其聲音台詞是另外配音的。楊雅喆在一次座談會做了相關解釋：因為該角色演員為原漢混血，口音不如他的期待，所以另外找人重新配音，以符合他對於原住民族的想像。要知道，上次將原住民角色重新配音而造成劇烈影響的片子，就是《報告班長》系列。直至現在，原住民族還得面對無知的漢人對著族人喊著「的啦、的啦」這樣愚蠢行為，已然是當代原住民的集體創傷。

因此才說台灣電影歷史的任何分期，對原住民來說意義沒有很大，因為可以一言以蔽之，這都是在漢人視野下的原住民族形象，且大多時候都只會徒增原住民族的刻板印象和歧視狀況，絲毫無助於理解彼此，甚至有的時候在台灣電影歷史上重要的人物，很可能族群意識亦非常低落。比方說於二〇二一年甫過世不久的李行導演，有著台灣「電影教父」美譽的他，對於台灣影壇或者說華人電影而言是個巨擘級的人物。但是好巧不

跨族群的影像歷史

巧，在他執導的第一部《王哥柳哥遊台灣》（與張方霞、田豐合導，1959）和最後一部作品《唐山過台灣》，電影內容都牽涉原住民族：前者只是將原住民文化挪用錯置，以及加諸過多神祕主義的想像；而後者，更在前者的錯誤基礎上企圖以漢人史觀的視野，同化且貶低原住民族的形象。因此，若是有個原住民族視野的台灣電影歷史分期，李行大概就是個掌握龐大影視資源詮釋權，卻充滿族群歧視的漢人導演吧。

台灣電影的新頁與未竟

若說到原住民族視野的電影，其實要到一九九〇年代，因為科技普及降低了影像攝製門檻，原住民族才有機會和資源拍攝自己，但大多都是拍攝紀錄片。台灣首位原住民族導演、作品有上院線的是來自泰雅族的導演陳潔瑤（Laha Mebow），她於二〇一一年執導的作品《不一樣的月光》可以說是橫空出世。對我來說，這部片寫下了台灣電影的新頁，不僅僅是因為她是第一位原住民族導演，而是這部電影凸顯出截然不同的視野，確實是漢人導演永遠拍不出來的。在《不一樣的月光》中，所有的漢人角色都很愚蠢，蠢得理所當然，一如在這部片之前所有電影的原住民角色，必須是漢人要角的陪襯，不是野蠻邪惡，就是單純到近乎癡傻的人設。但陳潔瑤並不需要刻意為之，只要簡單將族人如

原住民視野的台灣電影

何看待漢人來到部落的模樣描繪出來就足夠了。

在陳潔瑤之後至今，原住民身分的導演仍然不多，或許是台灣影視圈本就不易生存。在台灣，原住民族的生活困境仍多，從事電影行業並非當代原住民會願意投身的工作，主要來自社會環境的各種因素，拍攝紀錄片的門檻遠低於製作劇情片。因此，能夠拍攝原住民族題材的導演多數為漢人是無可厚非的，或許展望未來的台灣「新」電影，可能仍然不會看到更多原住民族身分的導演，但有沒有可能，至少在觸及台灣原住民族題材的電影時，能透過適合的族人顧問讓包括導演在內，提升所有劇組的族群意識，或許是台灣影視圈仍可以期待做到的微薄小事。

我們一直嚷嚷著新電影，但時至今日，台灣電影仍可以看到——宛如日本政府時期的《莎韻之鐘》（清水宏，1943）和國民政府時期的《吳鳳》（卜萬蒼，1962）——那種被國族主義收編的原住民族形象。到底所謂的「新」只是原住民族正用快速且不斷更新的方式被同化，還是能夠在尊重理解的前提下緩緩等待原住民族前進呢？

已逝的布農族作家霍斯陸曼‧伐伐（Husluman Vava）曾說：「如果你的出現是認為要幫助我、教育我，那麼請你回去。如果你將把我的經驗看成你生存的一部分，那麼或許我們可以一起努力」。台灣電影還有多少個四十年，原住民族就還會有多長的路要走。

跨族群的影像歷史

延伸閱讀

- 洪國鈞，〈類型與國族的糾葛：台語電影二十年〉，《百變千幻不思議：台語片的混血與轉化》，王君琦主編，台北：聯經，2017。

- 黃國超，〈「再現」的政治：從殖民壓抑到主體抵抗的原住民形象〉，《第五屆通俗文學與雅正文學：文學與圖像論文集》2005，頁 437-77。

- 蔡慶同，〈冷戰之眼：閱讀「台影」新聞片的「山胞」〉，《新聞學研究》，2013，頁 1-39。

- 霍斯陸曼・伐伐，《玉山魂》，台北：印刻，2006。

跨族群的影像歷史

●老兵
不　死，
只是
凋零？

新電影
老兵形象
　的
轉譯

一九八〇年代至一九九〇年代之間，因時代烽火隨政府來台人士、眷村、老兵與其二代的故事，一直是電影創作多有著墨的對象，代表作品如陳坤厚的《小畢的故事》（1983）；虞戡平的《搭錯車》（1983）、《孽子》（1986）和《海峽兩岸》（1988）；一九八四年李祐寧的《老莫的第二個春天》；一九八五年侯孝賢的《童年往事》；一九八九年王童的《香蕉天堂》；一九九一年楊德昌的《牯嶺街少年殺人事件》……。從這波趨勢中，可觀察到電影創作者對老兵相關議題的關注，事實上是同步隨著一九八〇年代台灣社會事件、兩岸三地局勢發展和政治環境改變而有互文關係。一九八〇年代中期以後的文本取材，更與文學作品、社論、媒體報導內容息息相關。

《搭錯車》老兵的非語言之聲

如今，當我們提到台灣新電影的「老兵」電影，其中最為人所知的，便是由孫越主演的《搭錯車》。一九八三年，由虞戡平導演的《搭錯車》，以當時台灣尚未有過的歌舞MV式電影風格、膾炙人口的主題歌曲和賺人熱淚的故事情節，在上映後引發一波風潮，除了為在

文／林怡秀

台「新藝城」一舉拿下破千萬票房的亮眼成績，更在第二十屆金馬獎中獲得十一項提名，即便是回到香港新藝城的發展脈絡中，《搭錯車》的構成依然是相當特殊的存在。一九八〇年前後，新藝城於港台星馬快速崛起，其電影產品初期主要以喜劇與恐怖等商業片為主要導向，但另一方面，創辦者之一黃百鳴也期待公司能同時開發通俗悲劇路線。而這條路線的嘗試，後來則以「啞巴與棄嬰」的故事劇本放入新藝城台灣分公司，當時的主持者之一虞戡平手中（時任總經理）。

不可否認的是，過往研究者討論《搭錯車》，勢必難以忽略由電影捧紅、三首精心製作的電影主題曲，但除此之外，影片中非主題曲的音像片段，亦提供了一條討論老兵電影的路徑。尤其當我們把焦點放在創作者身分，便能在影片各種為商業服務的細節鋪陳中，窺見導演虞戡平由個人自身經驗，以及對該時代外省族群在台生活的相關投射。

虞戡平是一九四九年隨國民政府播遷來台的第二代，「戡平」之名代表其父親對和平的期盼。影片中最令人印象深刻的非主題曲音像是，本省人與外省人在聚落廣場同歡的段落：啞叔（孫越飾）剛拾得棄嬰不久，於廣場內與居民一起聽康樂樂團演出，在樂團演出尾聲，鄰居們慫恿啞叔也上台演奏他拿手的小喇叭，此時，在同樂的明亮畫面中，影像隨啞叔演奏的〈家在山那邊〉樂音與消暗的燈光，剪接穿插進入啞叔腦海中樹林煙

硝的茫茫記憶。換言之，這段音像鋪成把與老兵啞叔一起經歷戰火、穿越海峽從對岸而來的樂器，從多年前作為戰地號令的功能，轉為替無法言語的啞叔在台抒發情感的非語言之聲。

違建區裡同樣命運的人

另一個較少為人討論的部分，是鄰居阿滿叔（李立群飾）某夜賭博酒醉夜歸、蹣跚經過正在放映電影的聚落廣場，阿滿叔拎著賭贏而來的金項鍊，穿越暗巷走入廣場前，廣場上的影片《藍與黑》（陶秦，1966）由女主角唐琪（林黛飾）演唱的〈癡癡地等〉歌詞也同步流入畫面。「夢悠悠，昏沉沉，你讓我在這裡癡癡地等」，聚落居民著迷地望向夜風中的投影，一邊丟鞋喝斥穿越銀幕前、干擾這片迷濛夢境的阿滿叔，光影中的唐琪仍張開雙臂唱著「一聲聲我自己問，愛也深，恨也深，我還是在這裡癡癡地等」。此片段成為《搭錯車》裡一個相當有趣的細節，電影中的電影間接錨定本片座落的時間背景——《藍與黑》故事描寫始於一九三七年抗戰前夕、迄於一九四九年淪陷渡台——而電影在《搭錯車》裡的放映則是於一九六〇年代末或一九七〇年代的台灣。

跨族群的影像歷史

這部改編自作家王藍同名小說、以抗日及國共內戰為背景的《藍與黑》(1958)，其在《搭錯車》中被擷取的歌詞片段，除了直接導引到本段劇情後阿滿叔失足落水、滿嫂等待嗜賭丈夫回家無望的心情，另一方面似乎也隱然指向當時這些在台等待多年，還仍在心中深埋種種期待（等待回鄉、等待落葉歸根……）的老兵群像。虞戡平曾說明：「片名『搭錯車』所指的是命運，片中所有人都從不同地方匯集到這個違建區，在人生道路上搭錯了車，我希望由比較通俗的故事去展現一個時代過程的風華，以及人的命運與情緒在過程中的轉折。」

二〇一五年，虞戡平在寶藏巖舉辦的「海市蜃樓：城市與建築」影展映後座談，曾分享他為何以自身居住在淡水河、新店溪畔違建區的成長經驗，作為《搭錯車》故事背景的環境骨架，「(當時)在我的生活的周遭，就是各種不同的族群，大家經濟條件都不是很好，大家就站在同一條船上面，是同樣命運的人。所以彼此之間，只能互相取暖，哪會分什麼彼此？在我的成長裡面，所謂省籍的因素對我來講并不存在。」不同於《牯嶺街少年殺人事件》中所描繪相對封閉的族群聚落，虞戡平這段分享則指向一九八〇年代多部影片中，多元族群在都市內臨時搭建的家屋區域相互交融、互助共生的狀態。

討老婆的老莫與搶士銀的老科？

事實上，虞戡平拍攝《搭錯車》時，他位於新店溪邊的家（違建）已被拆除，他把這些因經濟條件、政治因素而匯集的底層居民故事，放入當時信義路上的「國際學舍違章建築群」（今大安森林公園）。此違建區的出現源自一九四九年國民政府來台，接收了早期由日本總督府對台灣設定的都市規劃藍圖，但最主要的原因是這批來台軍隊與離散者，遠超過原始都市規劃的人口數，使當時尚未有餘力實踐藍圖的國民政府，默許仍處閒置的公園預定地成為他們的暫時居所。《搭錯車》所記錄的區域（建華新村、岳廬新村與違建戶），因先有空軍通信大隊在此落腳，隨後陸續又有憲兵新南營區、憲兵藝工大隊、軍中廣播電台、國際學舍等移入周圍，因此成為當時台北市違章最多的區域之一（其拆除後的樣貌，可在一九九四年蔡明亮的《愛情萬歲》中窺見）。而眷戶、獨身老兵與大範圍違建場景的組合，也可見於一九八○年代電影如《蘋果的滋味》（萬仁，1983）、《孽子》（十四、十五號公園預定地）等片。

接續於《搭錯車》的隔年，同樣由孫越出演老兵角色、李祐寧導演在《老莫的第二個

春》所反映的現實，來自一九五二年蔣介石頒布實施的《戡亂時期陸海空軍軍人婚姻條例》。此限婚令限制現役軍人在營期間不可結婚，使得戰時由中國各省分來台的軍人在台過著長期的單身生活。而在限婚令修正放寬的一九五九年，這批受限經濟條件、年歲已長的老兵在婚姻市場中則已成弱勢，「討老婆」的問題從《小畢的故事》到《老莫的第二個春天》等片皆有著墨，就如李敖《為老兵李師科喊話》（1982）一文中所描述的：「有一次我看一個老兵攤出他的儲蓄——一捆捆鈔票——在數，數完一捆，朝床上一丟，說：『這捆可買只胳臂！』有朝一日，整個的老婆，就在這樣分解結合中湊成了。」

值得一提的是，早於一九八八年眾多電影公司搶拍「李師科案」，引發媒體大肆報導與輿論之前，完成於一九八四年的《老莫的第二個春天》的劇本中，已夾入了來自一九八二年老兵李師科事件的部分痕跡。片中主角老莫到麵攤，難得為自己加菜時，老闆的玩笑之詞「老鄉，土地銀行是不是你幹的？」說明了一九八〇年代初期，電影中老兵的形象與社會事件的緊密連結。巧合的是，四年後，孫越的確從花錢討老婆的老莫，演到搶土銀的老科（一九八八年的《老科的最後一個秋天》〔李祐寧導〕）只是此時電影文本的取材，已不單是與社會和政治因素互文，更與媒體報導內容密切相關。

老兵不死，只是凋零？

老兵四十年的返鄉之路

「心裡知道就好，回到部隊可不能說喔，這是犯禁的。」——《老莫的第二個春天》

「出去不要亂講呢，會害你徐伯伯被槍斃喔！」——《海峽兩岸》

上述台詞分別出自兩部片的開場戲，兩場高度相似的場景：劇中角色圍坐於客廳，悄悄地聽著友人「不知用什麼方法」自大陸捎回的家鄉訊息。而其中的不同之處，在於《老莫的第二個春天》上映時的一九八四年，兩岸仍受限於蔣經國政府的「三不政策」，（一九七九年中美建交後，中華民國政府對大陸採取的不接觸、不談判、不妥協政策），在台外省人從一九四九年被嚴格限制出入境自由開始，至此仍無法返鄉探親。片中在老營長家裡聽取家鄉消息的老莫，在營長夫人「心裡知道就好，回到部隊可不能說喔」的提醒下，竟若有所思地直視鏡頭，彷彿藉由這個沉默的片刻，試圖與銀幕前的觀眾交換彼此那些不可言說的惆悵。

一九八〇年代末，外省老兵何文德希望打破台灣三十多年來兩岸探親禁令的限制，於一九八七年四月與黨外人士發起「自由返鄉運動」，成立「外省人返鄉探親促進會」，以

跨族群的影像歷史

「達到自由返回大陸探親為唯一目標」傳單，積極要求執政黨正視老兵返鄉問題。而在政府正式宣佈開放前，相關主題其實早已穿梭於電影與文學作品。除了前述的《老莫的第二個春天》，另一個特殊例子是一九八七年導演郭南宏以幾位曾藉由第三管道偷偷返鄉、探望年邁父母的老兵故事構成的《笑聲淚影大陸行》(1988)。當時這部斥資一千五百萬、搶在開放探親前拍攝的電影，因向新聞局申請赴大陸取景未准，甚至委託香港旅遊公司協助拍攝大陸實地外景後回台合成。而幾乎與《笑聲淚影大陸行》同時，虞戡平描述經由香港旅行社為仲介、與相隔四十年妻女在香港重逢的《海峽兩岸》也在一九八八年同步推出。

沈默了四十年」傳單，積極要求執政黨正視老兵返鄉問題。嚴後，同年十月宣布開放大陸探親。而在政府正式宣佈開放前，相關主題其實早已穿梭於電影與文學作品。除了前述的《老莫的第二個春天》並對外發放三十萬份「我們已」要求政府開放大陸探親，並對外發放三十萬份「我們已

重塑與重建台灣人的樣貌

「耀華他跟大陸的爺爺連絡上了，還有姑姑，他說他們今天晚上在香港碰面，所以晚上八點要打電話回來，跟您講話。」——《香蕉天堂》

老兵的形象與時代的更迭在王童的《香蕉天堂》裡被多次推進，從兩位主角不斷更

名的過程裡，觀眾也同步感受到在大時代中，個體身分如何被環境反覆捏塑，但即便進入一九八〇年代後期，電影中關於「中國家鄉」的空間感，在開放兩岸探親後其實仍未具體。即便是一九八九年的《香蕉天堂》中所謂的家鄉，依舊是老兵與離散者們記憶中那片模糊泛黃的殘像。但隨著開放探親，一九八〇年代後期的電影反而擴充出另一塊形象鮮明、名為香港的中介通道，陳筱筠在〈台灣文學與香港因素：以一九八〇年代台灣探親小說為例〉一文提及，「在一九八〇這個階段，中國剛剛改革開放不久，台灣在解嚴前後也尚未真正完全政治鬆綁自由開放，在這樣的時空背景之下，當時由探親這個事件所帶出的移動、情感與地方想像，也顯現出當時香港扮演著一個連結台灣和中國的重要位置。」

此時期的「香港」除了具備如《海峽兩岸》電影海報副標所描述的「第三走廊」功能，藉由影像的闡述，香港的存在也使電影裡的老兵命題開始跳脫長久以來，非中國即台灣的空間想像。在角色的身分轉換、移動、行為與個體差異性下，電影作品也在各種關係的顯現中重塑了同時代的台灣以及人的樣貌，並進一步將自身化為能釋放與收納各種思考可能的中介通道。

從一九六〇年代那個代表集體群像、隨國民政府來台的「劉必稼」，到了一九八〇年代已知返鄉無望、開始嘗試重新在台建構新家庭的底層人物，而時至一九八〇年代後期

跨族群的影像歷史

政府開放兩岸探親前後，這些已在他鄉紮根的角色又迎來另一次身分轉折。影像中的空間場景，也從最早期篳路藍縷的荒地、日本時代留下的木造宿舍，轉換到都市夾縫中與他人屋牆骨幹相依共存的違建、現代化的水泥公寓國宅。二〇二〇年代的今日，當我們選擇回望一九八〇年代新電影至一九九〇年代的老兵電影時，或許就能從俗諺「老兵不死，只是凋零」中看見雖已逐漸萎謝，但仍有「不死」的外省老兵樣貌，及其真實處境。

延伸閱讀

- 中央研究院數位典藏，台灣「外省人」生命記憶與敘事資料庫。
- 陳筱筠，〈台灣文學與香港因素：以 1980 年代台灣探親小說為例〉，《台灣文學研究集刊》第 23 卷，2020 年 2 月，頁 47-72。
- 蔡篤堅，〈兩極徘徊中的台灣人影像與身份認同──來自新電影的反省與質疑〉，《中外文學》第 27 卷第 8 期，1999 年 1 月，頁 16-42。

老兵不死，只是凋零？

跨族群的影像歷史

● 另一種

社會寫實

「李師科案」的電影再現

隨著一九八七年七月解嚴、台灣電檢尺度開始有放寬，過去一些具有爭議性或被高度討論的社會案件，開始成為電影創作的改編目標，如一九八八年由鴻泰有限公司改編自中部角頭吳進成自傳《我在黑社會的日子》（1986）、由蔡揚名導演的《大頭仔》；同年，亦有「德華影業」以成立於一九七〇年代的精神病患收容所「龍發堂」為主題，由張志超執導的喜劇電影《龍發堂》（1988）等片。

電影公司搶拍「李師科案」

值得一書的是，從一九八八年年初開始到當年六月左右，有多家電影公司準備籌拍一九八二年轟動一時的台灣首起銀行搶案（土地銀行古亭分行搶案），影片以該案搶匪李師科為故事主角的相關消息，隨即在各大報刊的影視版面中被熱烈討論，未上映前就迎來正反兩極的意見。《聯合報》一九八八年二月二十五日的新聞，記錄下電影公司搶拍「李師科案」的激烈狀況：「又有一家公司準備籌拍『李師科的故事』，使雙胞變成了三胞。這家公司負責人是演員周明惠的先生李建平，他正在兜售發行權，目前還沒有找到買

文／林怡秀

主。第一胞是最早籌拍這個故事的『飛羚公司』，導演為李祐寧，男主角孫越，今晨決定三月初開拍。另一胞為白景瑞，目前還沒有進入具體籌劃階段。第三胞李建平，有意賣給片商蔡松林，小蔡到今晨還沒有決定要買。」

這些在解嚴初期以社會事件、真人真事改編的敏感題材，在推出之初，首先面臨的就是「新聞局」電檢單位的不鼓勵聲明（時任電影處處長廖祥雄表示，「電影處雖對電影題材不予限制，但不鼓勵以李師科為題材的影片」），隨之而來的便是相關單位對題材選擇的關切（如因涉及民間精神病患非正規治療問題，引發「衛生署」憂慮的《龍發堂》，因此當媒體大肆報導李師科案時，同樣也引發許多退役老兵與一般民眾對片商心態、編導意念，以及角色適任與否等多重質疑。

回顧土銀搶案爆發的一九八二年，備受各界關注與壓力的檢調單位為求快速破案，除了祭出二百萬高額破案獎金，當時由國民黨政府控管的三家電視台每天不斷重播銀行監視器中的模糊影像，輿論也持續對搶匪行為進行負面批評。在媒體的推波助瀾下，這段僅有幾秒鐘的影像，在不到一個月的時間內成為全台最受討論與記憶的視覺內容。李師科被捕後，行政院於當年五月七日下午依戒嚴法將李氏核交軍法審判，同月十七日判處死刑、二十六日執行槍決。破案後各界開始進一步剖析「老兵」的身分與處境，加上當時警方受上級限期破案壓力，導致另一名同為計程車司機的老兵，在刑求逼供下自殺明

李師科是千千萬萬老兵的化身

一九八二年五月，戒嚴時期的異議者李敖為此案寫下〈為老兵李師科喊話〉一文，文中首要質疑為何這位被媒體冠以「江洋大盜」，並大量負面報導的李師科，其房東、鄰居卻仍給予他正面讚揚——紛紛表示他尊敬老人、疼愛小孩，鄰居喜事時甚至免費提供車隊，是一個吃儉用給鄰居小孩們買玩具，孩子們可人的糖伯伯（這個暱稱後來也被吳念真編寫入《老科的最後一個秋天》〔李祐寧，1988〕）。「而李師科自己，卻二十年，長在陋巷之中，房間只有三坪大，破床、破桌、破椅，一切都是破的，包括一顆對國家破碎的心」，文中道出無數與李師科有著相似處境的老兵，年輕時如何被迫離家、一生服役，直到老朽後被國家遺棄，退役後終究回鄉無望，只能在社會底層生活的真實處境。

李師科遭槍決後，《深耕》、《八十年代》等黨外雜誌也陸續針對相關問題進行專題分析與撰文。作家苦苓在他的第一本短篇小說集《外省故鄉》（1988）的〈柯思里伯伯〉便是以李師科為原型：一位以開計程車為業的退伍老兵，在返鄉夢碎、老來貧困無依且飽受社會歧視的晚景下，最後選擇去搶土地銀行。在小說裡，柯思里的犯行並非單純為了金

錢，而是藉此使政府與社會大眾看見老兵的照顧問題，但在法庭中「那個法官不讓他說，叫兩個憲兵把他架出去就宣布退庭了！他一邊讓人家像小雞一樣架出去，一邊叫著『我還有話要說、我還有話要說』」，可惜誰也聽不見了！」的段落，以及由媒體、文字評論者在一九八二年所記錄下的大量細節，與近乎連載小說般的報導內容，被直接轉譯於後來的電影劇本中。在此，李師科所代表的是一幀名為老兵的集體群像，一如李敖文章所說，「在法律上，李師科的途徑是不合法的。但我們別忘了，李師科絕非普通的殺人越貨的罪犯。李師科不是千千萬萬罪犯的縮影，而是千千萬萬老兵的化身。」

小人物的音像敘述嘗試

回顧一九八〇年代台灣新電影的文本，最為普遍且典型的觀察之一，為當時許多新電影劇本皆改編自此前的鄉土文學或現代主義文學作品，如《兒子的大玩偶》（萬仁、曾壯祥、侯孝賢，1983）、《看海的日子》（王童，1983）、《玉卿嫂》（張毅，1984）等，或是由作家與導演共同編劇而成的故事脈絡，如侯孝賢、吳念真、朱天文、楊德昌、小野等人合作的作品。這類的文學改編，一方面因為當時可供國片發展的故事劇本相當匱乏，而受戒嚴時期與嚴密電檢的影響，過於近身的社會案件仍屬敏感，即便改寫也有所

偏限;;另一方面則與當時新電影運動的發展定位相關。

學者葉月瑜在〈台灣新電影：本土主義的「他者」〉一文中提及，「在一九八二年至一九八三年新電影開始之初，也清楚地揭示其富含本土意識的音像陳述。」她以《兒子的大玩偶》為例進一步說明，除了對新殖民主義或跨國資本主義的批判以外，新電影在《兒》片中所做出的最大貢獻，「應可說是對『台灣人的音像是什麼?』這個問題，提出迥異於過去電影的呈現，為電影中台灣人的主體性，做出具體的搜尋。」新電影階段，影像中的故事主角紛紛脫離早期戲劇與電影中對英雄式或典型角色的塑造與推崇，故事不再只是圍繞於忠黨愛國者或才子佳人身上，而是轉為對平凡人物的描寫，上文也進一步說明「影片同時提供故事發生的歷史／經濟／社會脈絡，來點名『小人物』的困境〔……〕新電影於是在這點上偏離了先前的台灣電影，為台灣歷史，和台灣人在特定歷史情境中的形象，行使辯證的音像敘述。」

而李師科故事的改編，不僅是當時電影公司對媒體熱議事件的敏銳擷取，在創作者對角色與背景的塑造中，也更進一步企圖指向戒嚴期間不易被電影直接描述、關於一九四九年相關歷史與後續國家制度、經濟犯罪等問題，以及官方最不願列於檯面的審問刑求事件。然而，此波轉向小人物的音像敘述嘗試，並未一帆風順，一九八八年年初各方「李師科」電影宣告拍攝後，立即有老兵代表向《老科的最後一個秋天》表達抗議，

跨族群的影像歷史

其中最直接的衝突場面為當年三月，發生約有二十名老兵到飛羚公司舉牌抗議的事件。

這群由「大陸來台國軍自謀生活退除役官兵自救聯誼會」會長曹光霧所帶領的老兵們，因擔心影片會詆毀老兵形象，而在電影公司前集結，高舉「孫越也是老兵，不要損害自己人形象」布條，要求電影停拍。這次的示威事件，在當日下午由演員孫越與導演李祐寧、製片杜又陵、張鵬程等人親自前往老兵聯誼會，說明拍片動機後才稍告和諧收場（老兵代表同意於電影完成後，視內容再決定是否提出抗議）。

批評浪尖上的「李師科」電影

一九八八年同時上映兩部「李師科」電影，首先是六月上映，由李建緯導演、午馬主演的《大盜李師科》，隨後是暑假上映李祐寧導演、吳念真編劇、孫越主演的《老科的最後一個秋天》。這個在一九八二年新電影發展初期爆發、曾以多種方式被大眾議論的案件，直到解嚴後才被改編拍攝的「李師科案」，未演先騷動，再度成為報章熱議的焦點。

而在電檢單位的不鼓勵聲明、故事是否誤導老兵形象、片商消費社會事件等反對聲音中，也同時出現行政干預創作自由、上映前就反對未免過份武斷⋯⋯等支持創作的意見與讀者投書。

因此，這兩部片的製作方都選擇默默低調開拍，希望能在避免更多外界爭議下順利殺青，雖然如此，電影公司在拍攝階段仍不時遭受群眾集結抗議。《老科的最後一個秋天》導演李祐寧曾提及「土銀搶案那一幕是在高雄三信拍攝，南部機關不但不避諱敏感題材，反而用行動支持國片，不僅提供場地，還停止休假協助拍攝。」而另一部在案發原址土銀古亭分行拍攝的《大盜李師科》，則是受到該行強烈反對，劇組僅能在土銀內外搶拍，現場甚至爆發行員開車作勢撞演員的火爆場面。

當時，坐穩批評浪尖的《大頭仔》與《老科的最後一個秋天》的編劇吳念真坦承，「國內社會環境還不到可以拍這類型電影的時候，因為多元化的觀念還未成熟，許多人還沒學會尊重別人的意見。」而小野則表示，「許多人先預估結果，實在言之過早。電檢規範既保障創作自由，也維護社會安全，在影片的拍攝過程中，電影工作者應該獲得尊重。」

然而，此股反對聲浪中，除了導演編劇的動機與立意被放大檢視，演員也受到抗議聲浪攻擊——在一九八三年《搭錯車》（虞戡平導）中飾演拾荒的善良退役老兵啞叔，獲得第二十屆金馬獎最佳男主角肯定的孫越，因老兵身分而被點名。

導演李祐寧、製片杜又陵皆表示多年前就有籌拍《老科的最後一個秋天》的意圖，更在一九八五年前後就向孫越提出主演邀請，但礙於當時的環境與電檢制度，沒有片商願意投資；這也許是為何一九八八年剛才成立的飛羚公司要以此作為創業片的原因之一。

跨族群的影像歷史

鮮活的台灣人樣貌與音像記憶

從《搭錯車》開始，孫越扮演的老兵形象一路延續到一九八四年《老莫的第二個春天》（李祐寧導）、一九八八年《海峽・兩岸》（虞戡平導）等片。他在《海峽・兩岸》拍攝期間於香港接受記者電訪，提及願意接演老科的原因在於「本片雖以真實案例改編，但站在拓展電影空間的立場上，仍是活生生的創作。」面對後續老兵們的現場抗議，希望藉由此片向大眾呈現底層人物生活與矛盾的孫越，更憂心的似乎是當時仍不夠客觀的電檢制度。

他在接受《聯合晚報》記者訪問時表示，「老實說，我對所有關切的聲音很在意，尤其是新聞局一再對這個片子表示疑慮，實在令人灰心。我以前拍《搭錯車》、《孽子》，在拍攝過程或送審時就碰到層層阻礙。電檢標準是否客觀，到現階段還是爭議焦點，『老科』的電檢命運如何的確令人擔心，不過，這次我下定決心要據理力爭。」

回看《老科的最後一個秋天》從籌拍到上映前後的各種騷動，除了可見解嚴後國片改編社會敏感議題的前期嘗試，另一方面，此片之所以能如實刻畫人物細節，則來自當時受官方控制階段下，媒體對此案鋪天蓋地的報導紀錄，以及其他社會觀察者對其角色身分、文化差異、社會環境的反向剖析。這些來自真實事件的材料成為電影改編的文本主幹，閩南、客家、外省、原住民等各種身分被一九八○年代的電影創作者們有意識地放

另一種社會寫實

入故事主線。雖然部分作品的敘述層次或文化差異呈現上仍待商榷，但無論是文學作品或社會事件改編，此時期的電影的確在語言、族裔、階級、身分，甚至生存環境的混雜呈現中，使台灣人的面貌開始與影像裡的歷史背景、社會環境、政治經濟等因素相互連接、互生血肉，並以複數的結構織陳出屬於此地的音像記憶。

延伸閱讀

- 李敖，〈為老兵李師科喊話〉，同時刊登《深耕》雜誌 5 月號、《八十年代》6 月號 23 期、《七十年代》雜誌 8 月號，1982。
- 苦苓，〈柯思里伯伯〉，《外省故鄉》，台北：希代書版有限公司，1988 年 7 月。
- 張台生，〈「退伍兵仔」真可憐〉，韓良露，〈側看「李師科傳奇」〉，《八十年代》6 月號 23 期，1982。
- 葉月瑜，〈台灣新電影：本土主義的「他者」〉，《中外文學》第 27 卷第 8 期，1999 年 1 月，頁 43-67。

跨世代的

性別抗爭

●從生育到重生 ●敢愛敢恨 ●從「毋甘願」中奮力掙脫

到 ● 從 生育

重生

女性
命運電影
的
寫實擴張

從一九七〇年代末期到一九八〇年代初期，在以女性復仇為主題的系列電影中，扮演煞星的四位女演員「三陸一楊」（陸小芬、陸儀鳳、陸一嬋與楊惠姍），在「社會寫實」的基底上建立起非寫實的、奇觀式的銀幕形象，也在台灣社會的威權統治壓力鍋即將爆開前夕，成為大眾焦慮情緒的集體出口。

其中陸小芬和楊惠姍，隨後開始往「演技派」轉向，分別在一九八三、八四兩年以《看海的日子》（王童，1983）和《小逃犯》（張佩成，1983）拿到金馬獎最佳女主角。兩人之後的銀幕呈現，除了在表演上有更多發揮空間之外，也因為演出作品文本來自小說改編的文學性，而讓角色具有比「復仇煞星」更加豐碩而複雜的女性意識，展現從戰前到戰後，台灣社會中不同時代、省籍與階級女性命運的母題。有趣的是，這些作品也因其文學性，而在今天看來展露出比表面的「寫實」更深潛的文本內涵。

從煞星到激進的母親

《看海的日子》劇本由黃春明改編自己的同名小說（1967）而來，展現的是其作品中

文／孫世鐸

慣見對戰後台灣農漁村的寫實描繪。在電影的視覺呈現上，我們則可以從開場的漁村勞動和陸小芬飾演的白玫決心返回漁村找恩客讓自己懷孕時的漁獲豐收意象出發，窺見一如由黃春明在一九七〇年代所策劃的系列電視紀錄片《芬芳寶島》（1975~1980s），特別是由黃春明自己執導的《淡水暮色》（1975）中所見，相對於難以被具現的高壓政治，充滿可見豐沛生命力的「民間」。

事實上，「民間」不可能完全自外於政治影響，如同論者指出：白玫回到家鄉「坑底」，就遇到了公地放領，讓村民都有了可以耕作的土地。這個政治影響被村民連結到是白玫帶來的運氣，再加上白玫用直覺番薯去賣而讓村民獲利大幅提升，都讓這個在「民間」之中孕生的寫實故事，開始帶有神話的色彩。

同樣名以「寫實」，透過《看海的日子》，陸小芬的銀幕形象開始從身處當代都會中，以「殺戮」為核心的「煞星」，轉向成身處戰後農村中，以「生育」為核心的「母親」，但這個母親形象本身也是激進的。身為妓女的白玫決定從恩客中找到一個人播種，讓自己生下一個孩子。在返回漁村的火車上，她和車窗裡自己的倒影對話：

「我深信，我也可以做一個好母親。」

「但是和誰結婚？」「我不結婚。」

「那麼誰是小孩的父親?」「客人裡面也有好人啊。」

「以後小孩子長大了,問起了爸爸怎麼辦?」「說他死了。」

「那妳自己呢?」「我搬到陌生的地方去。」

「妳真的這麼想要一個孩子?」「我好想自己生一個孩子。」

這時候她仍然猶豫於生下一個沒有父親的孩子是否可行,到了生下小孩以後,她決定再次回到漁村,這次和自己的對話是:

「走,到漁港去。」

「魚群還沒有來啊?」「我知道。」

「那不可能遇到這孩子的爸爸。」「我知道。」

「那又為什麼?」「我不知道,也許可以遇到他。」

「遇到他怎麼辦?」「告訴他這孩子是他的。」

「他會相信嗎?」「魚群沒有來,他不會在那裡。」

「但我去漁港做什麼?」「我也不清楚,只是很想去那裡走一趟。」

接著，如同小說的敘述，火車穿過大里隧道，白玫的視野望見太平洋和龜山島，她對懷裡的孩子說：「爸爸在船上抓好多好多的魚回來給你吃。」又在內心獨白：「不，我不相信，我這樣的母親，這孩子的將來就沒希望。」

畫面溶接到空拍火車駛過大里的海岸線，在這顆大約四十秒的長拍鏡頭，也是電影的最後一顆鏡頭中，帶出白玫生育的欲望，似乎意味著讓從小無法決定命運的自己，在穿過長而黑暗的甬道之後能夠得到重生。儘管看似仍為「找到孩子父親」的動力所驅策，然而白玫最後卻已下定決心要「自己生一個孩子」，放在一九六○年代的台灣農村社會脈絡，這個情節發展於彼時而言顯然是前衛的，且在寫實中散發著童話氣息。放進電影的視覺語言裡，則看到創作者寓情於景，用台灣沿海的壯麗景觀映照出主角對改寫自己與孩子命運的渴望。

《桂花巷》的命運承擔者

以景寓情，呈現女性對命運的頑抗，這樣的形式與主題延續到了陳坤厚執導的《桂花巷》（1987）。《桂花巷》由吳念真改編蕭麗紅一九七七年的長篇小說，也由陸小芬飾演主角剔紅。不同於〈看海的日子〉是短篇，《桂花巷》是橫跨清領、日治與國民政府三個

時代的鴻篇巨製，濃縮在不到兩小時的電影裡，創作者更加仰賴場景與時代背景來串連角色的情感。

小說場景設定在急水溪出海口的北門嶼漁村，電影則在澎湖拍攝，開場就以海岸邊一場大雨中的葬禮為剔紅「斷掌」的命運揭開序幕。敘事接著從剔紅長成少女的清領與日治時期之交開始，輕易吞噬生命的大海、漁民居住的平房、富紳居住的閩南建築院落都成為圈限剔紅生命與行動的外在空間。無論在哪一種環境裡，她都是命運的承擔者，即使曾經在與歌仔戲名角或年輕僕役的戀愛與偷歡中找到一點點出口，到了剔紅從大宅門內將相伴多年的婢女新月送出門外，看當年被她逐出家門，如今已在新時代致富的阿柱迎娶離開，閃現出「舊時王謝堂前燕，飛入尋常百姓家」般的貴族沒落氣息。

畫面緊接著跳到剔紅已然老去的戰後，無論是實現了自己年輕時的許諾，已然旅日致富返台捐獻王船的剔紅初戀情人江海現身的模樣，或是王船上的中華民國國旗，都展現了時代已然再次更替，而剔紅終究走向孤老的命運。

女性命運的轉變

這種以外在空間的時代變局抒情刻畫女性內在的生命史詩，繼續在一九八〇年代末

期出現，無論是由論者指出《桂花巷》隱然師承敘事的張愛玲小說《怨女》（1966）改編而來的同名電影（但漢章導演，夏文汐主演，1988），或是同樣由陸小芬主演的《晚春情事》（奚淞原創劇本，陳耀圻導演，1989），都將焦點放在民國初年的中國，女性在嫁入大戶人家之後的情慾壓抑，以及她們所從屬的「舊時王謝」如何在新時代裡走向衰亡。

《怨女》和《晚春情事》沒有像《桂花巷》一般拉出巨大的時間尺幅，但同樣善用園林建築的視覺語彙來點出時代女性的生命如何受到框限，特別是《晚春情事》高度風格化的構圖和攝影，更加凸顯了角色深受囚禁的內在世界。到此時，以女性命運為基底走向現代主義式的電影語言，已經從戰後的台灣農村上溯二十世紀初葉台灣與中國的沒落氏族（在一九八〇年代的語境中都是中國），形式上也從以風土作為視覺基底走向民主化的這個時期，台灣新電影前後作品共同象徵了歷史敘述與意識形態的再整合，一方面呈現「寫實」高度的建構性。

從今天的角度來看，這些主題與形式的變換隱然指出在台灣走向民主化的這個時期，台灣新電影前後作品共同象徵了歷史敘述與意識形態的再整合，一方面也凸顯「寫實」高度的建構性。

如果再納入楊惠姍演出的作品來看，這個再整合與建構的意涵顯得更加豐富。由蕭颯小說《霞飛之家》（1981）改編，張毅導演的《我這樣過了一生》（1985）展現了戰後外省眷村的女性生命史，並且跨入一九八〇年代已經走向都會化的台灣社會，也讓楊惠姍蟬聯金馬影后。

儘管同樣著重女性命運，但《我這樣過了一生》顯然未如《看海的日子》激進，女主角仍是以「嫁雞隨雞」和「維護家庭」為行動的核心，相對於《看海的日子》透過鄉土意象展現的抒情氣質，以及陸小芬充滿生命激情的演出，《我這樣過了一生》從電影語言到楊惠姍的表演，也都顯得偏向冷靜、疏離，特別是在主角年老後的一九八○年代，創作者展現成長於戰後的嬰兒潮世代面對社會新富的惶然，也讓這部作品在早於《晚春情事》一些，就已帶有初綻的現代主義氣質。這樣的現代主義氣質在接續的《我的愛》（張毅，1986）有了更明確的表現，幾何切割的構圖與刻意冷調的色彩，都成為當代都會中家庭結構走向瓦解，性別角色必須重新定位的重要背景。

重生自己命運的欲望

綜合前述，我們若將楊惠姍和陸小芬一九八三到一九八九年這段期間的重要作品羅列出來，不難發現透過她們對不同時代、省籍、階級的女性如何面對婚姻、家庭、生育乃至命運的演出，「復仇女」立基於「死之欲」，透過向他人復仇使自己重生的「寫實」逐漸擴張，而足以承載今日看來也並不過時的「生之欲」：把自己的命運重新生出的欲望。

從這裡出發，顯得有趣而值得一提的是，此前在《看海的日子》演出播種恩客的馬如風，一九八九年在由王湘琦小說改編，徐進良執導，描述一九五〇年代金門與澎湖居民感染象皮病以致男性大卵葩故事的《沒卵頭家》，和陸小芬演出了夫妻，但他所飾演的吳金水卻得割掉腫大的睪丸，又因為能重新開始工作而收購漁船逐漸致富。在此，《沒卵頭家》運用帶有鄉野傳奇色彩的敘事，從男性主體視角，塑造出和《看海的日子》同在漁村卻截然相反帶來的命運辯證：失去生育能力卻帶來了財富。而直到晚近的當代台灣電影中，生育的能與不能和要與不要仍然是重要的命題：在傅天余編導的《我的蛋男情人》（2016）裡，原本以為自己已經不能生育所以拒絕戀愛的男主角，遇到了成婚年紀卻沒有對象所以決定去凍卵的女主角，對照《看海的日子》和《我的蛋男情人》是有趣的閱讀：無論是戰後嬰兒潮與當代少子女化社會、農漁村與都會、新鮮漁獲與冷凍食品、政府政策與商業資本對生命選擇的宰制，都讓兩個作品將不同時空中的現實映照到「生之欲」這面透鏡上。

另一方面，在迴響著《我的愛》家庭瓦解主題的《一一》（楊德昌，2000）裡飾演夫妻的吳念真和金燕玲，在《我的蛋男情人》裡分飾卵子庫顧問和女主角母親，也讓觀眾在這個作品中「是否成家」的命題上有了更豐富的閱讀興味。《我的蛋男情人》由女性編導，在童話氣質的敘述裡直陳現實（相對於《看海的日子》寫實表層下的神話色彩），結尾並不著力在究竟是否要生育，而是透過女主角說出「或許我真正害怕

163

的是，會不會活過了一輩子，卻什麼都沒有留下來？可是我現在知道，一定會的，只要愛過，就一定會留下什麼的。」上述這段話對照《看海的日子》白玫的「不，我不相信，我這樣的母親，這孩子的將來就沒希望」，不但繼承且重新定位了「生之欲」。此言也讓一九八○年代已經在現實社會中萌生，但在電影裡，仍處於歷史敘述與意識形態劇烈重整的新興中產階級，及其女性主體意識，能在當代台灣電影裡重新誕生，為新電影的「寫實」繼續變奏。

延伸閱讀

- 王湘琦，《沒卵頭家》，台北：聯合文學，2005。
- 張愛玲，《怨女》，台北：皇冠，2020。
- 黃春明，《看海的日子》，台北：聯合文學，2009。
- 劉滌凡，〈黃春明〈看海的日子〉一文中「永生」神話原型的研究〉，《通識學刊：理念與實務》第2卷2期，2013年6月，頁101-18。
- 蕭麗紅，《桂花巷》，台北：聯經，1977。

敢愛

敢恨

楊惠姍

電影

的 女性形象

文/王萬睿

小野曾於一九八六年出版了《一個運動的開始》，收錄一系列發表在《民生報》、《真善美電影雜誌》與《時報周刊》等刊物的專欄文字，也是他參與台灣新電影運動發展的觀察與反省。書中一篇名為〈玉卿嫂的沈思——台灣的新電影還能走多遠？〉的文章，討論了張毅《玉卿嫂》（1984）一片的評價，認為相較起《金大班的最後一夜》（白景瑞，1984）、《玉卿嫂》體現了一種反叛、不妥協、具實驗性的新電影精神。除此之外，小野高度肯定了女主角楊惠姍的表演：

我絕不同意在金馬獎過程中所流傳出來的說法——楊惠姍表演的不夠自然，有許多地方是太刻意的，甚至有關她在這部電影中不夠賢妻良母，所以才沒用「玉卿嫂」來提名。我認為楊惠姍的表演不只是面孔表情，她的肢體、動作的表演實在可圈可點。

跨世代的性別抗爭

這段對楊惠姍的正面評價，乃是回應一九八四年第二十一屆金馬獎的得獎名單。儘管《玉卿嫂》是當年入圍最多（七項）且獲獎最多（三項）的電影，楊惠姍卻沒有以《玉卿嫂》獲金馬獎提名，而是以《小逃犯》（張佩成，1984）首度登上金馬影后寶座。《玉卿嫂》當年之所以引發爭議，即是因為片中一場評審認為「過於露骨」的性愛場面。時任《聯合報》記者藍祖蔚曾揭露入圍名單討論的實況，多數評審委員認為床戲鏡頭不雅，有損婦女形象，改以《小逃犯》中發揚母性光輝的母親形象，讓楊惠姍入圍角逐最佳女主角獎。楊惠姍最後以《小逃犯》首度於金馬獎封后，更於隔年以《我這樣過了一生》（張毅，1985）蟬聯影后，為金馬獎第一位連續兩年獲得最佳女演員殊榮的女明星。

一九八〇年代之後，因為香港電影崛起，台灣本土影星的票房效應不若以往。林青霞、林鳳嬌、張艾嘉、胡茵夢等曾一度活躍的女明星們，逐漸淡出大銀幕，或將演藝重心轉往香港。一方面因為新電影的年輕導演們挑戰類型片的敘事結構，專注於影像風格的實驗與創新，一定程度壓縮明星的表演空間。二方面對於一九八〇年代的「中影」來說，在製作預算大幅萎縮下，明星制度也越來越窒礙難行。綜觀新電影時期的主要電影演員，只有楊惠姍和陸小芬兩位，名氣上可稍與瓊瑤電影的「二秦二林」（秦漢、秦祥

林、林鳳嬌、林青霞）相提並論。有趣的是，楊陸兩位女演員皆是自「社會寫實片」崛起的女明星。而楊惠姍的銀幕形象不僅多變，更是新電影導演張毅「女性電影三部曲」——《玉卿嫂》、《我這樣過了一生》與《我的愛》（1986）的御用女主角。

鮮明的性感女殺手形象

楊惠姍以演出「台視」連續劇《浪花朵朵》（1976）出道，當時她還是靜宜大學夜間部的學生。一開始時，她大多演出無名小角色。後因一支浴皂廣告讓楊惠姍得以進到「中視」演出《密諜花》（1977）、《岳父大人》（1977）和《梁山伯與祝英台》（1977）等連續劇。自此，她才逐漸在電視圈站穩腳步。

促使楊惠姍自小螢幕轉向大銀幕一炮而紅的轉捩點，則是受邀演出蔡揚名導演的《錯誤的第一步》（1979），奠定了她性感的銀幕形象。她在片中飾演一位印刷廠的女員工，一身白衣純情少女形象，隨即成為男主角馬沙的妻子，全力支持與陪伴丈夫重獲新生，可謂是體現戒嚴時期黑道片中「政治正確」的女性形象。此片走紅後，楊惠姍除了繼續與馬沙合作黑道片《凌晨六點槍聲》（蔡揚名，1979），也飾演了《賭國仇城》（陳俊良，1979）的風流寡婦、《賭王鬥千王》（程剛，1981）的美艷荷官，以及《紅粉兵團》（朱延平，

1982）裡金色刺蝟頭的龐克殺手等類型片角色，不僅使她成為一九八〇年代初期戲路最寬的千變女郎，性感的女星形象也日益鮮明。

特別是蔡揚名的《女性的復仇》（1981）中楊惠姍的獨眼復仇女神裝扮，正是透過男性凝視的視覺構圖、被剝削的女性身體對抗陽具中心的意識形態，但女主角復仇成功後受到法律制裁的結局，仍然體現了服膺於父權體系之下的隱喻。然而，在這種堪稱硬核的電影類型中，楊惠姍的明星形象恰好反映出戒嚴時期社會存在的文化衝突。客觀來說，這是楊惠姍從影以來最標新立異的階段，但是她也藉由蔡揚名的幫助，擺脫台灣通俗劇電影女星一貫的浪漫形象，拓寬了個人的影星特質。楊惠姍在這些電影中呈現了性慾的身體，儘管大多成為男性窺視下的慾望客體，但也透過B級片極端主義風格的女殺手形象，超克了保守性格的性別框架。

《玉卿嫂》的女性情慾自主

如果說蔡揚名的提攜讓楊惠姍建立了類型電影明星的特質，那麼張毅則是讓她登上影后之路的重要推手。楊惠姍在張毅的「女性電影三部曲」裡並非是傳統通俗劇多愁善感的戲劇化表演，反而體現出新電影人文精神框架下重視自反性的情感結構。

一九八六年張毅在焦雄屏的訪談中，曾提到對於女性題材的關注。他自承：「我一直對女人的問題，她們發展的心理狀況，以及情慾最有興趣。男人與女人比起來，我比較喜歡女人。客觀來說，女人複雜的程度及稟賦都優於男人，生理狀況也堅強，男人的穩定情況及信念、情感都遠不如女人。」對於張毅來說，新電影的精神實踐，恐非重蹈類型電影的煽情路線，而是自他執導的《竹劍少年》（1983）、《野雀高飛》（1983）到《玉卿嫂》中「一種對現代人生存方式的一種惶恐，為維持人的最低尊嚴而奮鬥。」當張毅把新電影精神放進三部曲裡，女性的成長成為一個顯著的母題，也就給了楊惠姍性感女星形象轉型與重塑的空間。

楊惠姍在三部曲中詮釋敢愛敢恨、情感專一且情慾自主的女性形象，但放在近代中國與台灣的歷史敘事下，結局往往是以悲劇告終。楊惠姍首度飾演張毅的電影，即以少婦形象詮釋《玉卿嫂》這部文學電影。整部電影並非展示性感身體，而是關於慾望身體的演繹。影片改編自白先勇的同名中篇小說，楊惠姍飾演抗日時期重慶大戶人家的褓姆兼家庭教師。本片以容哥兒為敘事觀點，透過小孩的旁白建構了玉卿嫂外冷內熱的少婦形象。

玉卿嫂愛上了一位多愁善感且體弱多病的青年慶生（阮勝田飾），用掙來的錢資助慶生的生活開銷。儘管刻意隱匿與慶生的姐弟戀關係，但在抗戰敘事下凸顯女性命運自決

的母題，已顛覆冷戰時期國語電影「賢妻良母」式的依附性角色：柔弱的慶生對比剛烈的玉卿嫂，透過生育、經濟與情慾自主權，突破男性凝視的父權視角。

楊惠姍在這部女性影片中詮釋的玉卿嫂，是一位生在中國封建社會裡卻追求情慾自主的悲劇角色。相較於同為文學改編、曾壯祥執導《殺夫》（1985）裡的「弑夫現場」，《玉卿嫂》片尾登場了一個同歸於盡的「情殺現場」：情慾導向的殺人動機，在晃動光影與紗質床簾的場景中，搭配笛聲高亢的聲景脈動，殉情的寫實動作透過隱喻性的聲畫部署與固定長拍鏡頭的時間性，最終將「女性的復仇」累積成了傳統父權意識形態下，男性氣質最為拒斥的閹割焦慮。更重要的是，片尾結局翻轉了楊惠姍在社會寫實片裡作為「性感身體」的他者存在，轉而體現了「慾望身體」的能動性，進而挑戰性別對立與男性統治的嚴密界線。

《我這樣過了一生》經濟自主的少婦

在《玉卿嫂》中精湛的演技並未讓楊惠姍獲得金馬獎，甚至連提名都落空，本片更因她的「露腿」鏡頭遭到修剪。一九八四年「新聞局」檢查此片時，發現楊惠姍與阮勝田床

戲中，雙腿跨在阮勝田肩上，電檢委員採用金馬獎評審的意見，認為此一分三十秒的段落破壞全戲戲分，楊惠姍因此失去競逐影后的資格。諷刺的是，這個構圖乃是容哥兒的偷窺鏡頭，也可視為性啟蒙的重要轉折。由此可見，無論是金馬獎評審或是新聞局的電檢委員，乃是針對女性角色性慾外顯的銀幕形象進行意識形態的審查。

同年，楊惠姍參與張佩成導演、蔡明亮編劇的《小逃犯》，演出失職的母親獲得金馬影后。隔年《我這樣過了一生》改編自蕭颯的小說《霞飛之家》(1981)，楊惠姍飾演少婦貴美，嫁給同是外省籍、三個孩子的單親爸爸侯永年。此片讓她再度以母親角色於金馬獎二度封后。

相較起《玉卿嫂》對於自主情慾的追求，《我這樣過了一生》的貴美則凸顯經濟自主的重要性。在丈夫好賭與外遇的習性之下，楊惠姍一方面延續她在《女性的復仇》面對丈夫背叛卻不退縮的情緒化表演，譬如臨盆前發現丈夫偷拿私房錢賭博時，拿著菜刀到賭場欲同歸於盡的決絕姿態；另一方面，因為劇本體現台灣經濟起飛的現代化歷史軸線，貴美在戲中對於家庭、丈夫與繼子女們各種充滿妥協的演繹，似乎是大幅修正《玉卿嫂》以內斂情感為核心的路線。加上楊惠姍為演出孕婦角色，增加體重改變身形的寫實演技，逼真詮釋「賢妻良母」的形象，符合戒嚴時期異性戀父權社會對於「好母親」的期待。

《我的愛》人妻正面對決賢妻良母

連續兩座金馬獎影后的加持後，出道滿十年的楊惠姍於一九八六年演出了她最後一部影片，改編自蕭颯短篇小說〈唯良的愛〉(1986) 的《我的愛》，同樣也是張毅執導的最後一部劇情長片，並再次入圍金馬獎最佳女主角獎。本片作為一部反省異性戀婚姻制度的女性電影，相比《玉卿嫂》與《我這樣過了一生》，此片較不受影評關注，可能多少和張毅與楊惠姍婚外情事件有關。

從銀幕形象看來，楊惠姍又再次跨出一大步，她詮釋丈夫外遇後在婚姻生活中掙扎的唯良，正面對決「賢妻良母」的概念。對於丈夫的外遇事件不再如《我這樣過了一生》貴美的溫良恭儉讓，而是對丈夫咆哮、敲桌、削髮，乃至於因為和丈夫外遇對象談判，導致片尾開瓦斯全家同歸於盡的毀滅性手段。這似乎是《女性的復仇》的文藝片版本，也可視為一九九〇年代台灣婦女運動推動民法親屬篇修法的先聲，回應了婦女在婚後住所、夫妻財產制、離婚後財產分配與子女監護權的不平等地位。楊惠姍敢愛敢恨的女性形象於此片發揮得淋漓盡致，時而歇斯底里的憤怒，時而果斷堅決的眼神，挑戰夫權與父權獨大的結構，也是張毅女性電影中最重要的主題。

以類型片出道的楊惠姍，一九八〇年代並未如前輩女星林青霞轉向香港影壇發展，

反而透過參與張毅的三部曲，在新電影時期重建了明星地位。除了張毅對於楊惠姍在表演上的啟發、劇本角色的詮釋之外，她個人敢愛敢恨的銀幕形象，也逐漸貼合了她一貫在媒體上爭議的公眾形象。楊惠姍於三部曲中從情慾自主、賢妻良母到同歸於盡的三種形象各異的銀幕演繹，深具自反性與肉身性，已不再複製類型電影時期的刻板女性形象，而是抱下兩座金馬獎的實力派明星演員。

延伸閱讀

● 小野，《一個運動的開始》，台北：時報，1986。

●● 陳明珠、黃勻祺編著，《2000-2010 台灣女導演研究：她・劇情片・對話錄》，台北：秀威，2010。

● 焦雄屏，〈與張毅、蕭颯談電影創作〉，《400 擊電影雜誌》第 8 期，1986，頁 69-71。

● 從「毋甘願」中奮力掙脫

新電影的感性政治

#毋甘願

廖輝英的短篇小說〈油菜籽〉在一九八二年獲得《時報文學獎》首獎後，旋即由她自己和侯孝賢共同改編成劇本，並由萬仁拍成電影《油麻菜籽》（1984）。在小說裡，主角阿惠家庭從農村遷徙到台北都會的時代，台灣原有的農村地主體制和以鄉紳為核心的政治社群，因為此前的各種土地改革措施而逐漸瓦解，許多失去土地的農民也因此湧入台北縣鄰近台北市的永和、中和、三重、新莊。

儘管小說的故事情節是阿惠全家因為其父親「睏人某」的醜事而移居台北，但從阿惠母親（在小說裡只有暱稱「黑貓仔」，在電影裡則多了名字「秀琴」）由富有的外公家族「下嫁」家世普通的父親開始，這個故事就帶有由阿惠外公所代表的日治時期仕紳，在戰後國民黨政權時逐漸沒落的象徵意涵。

女性為自己婚姻作主的期待

電影版本最大的改動在於大幅擴張了阿惠家初抵台北，也就是阿惠少女到青少女時期的故事篇幅。一方面，阿惠家落腳的地方變成在萬仁多部電影中反覆出現的康樂里聚

文／孫世鐸

落，強化了秀琴在父親過世後，從仕紳階級到都會底層階級的轉變；另一方面，不同於

小說結尾只寫到阿惠決定結婚以離開爭吵不斷的原生家庭，而沒有寫到對象，電影加入

了阿惠在讀北一女時被秀琴阻止交往，在成年後又重逢而決定結婚的初戀情人沈立偉。

秀琴的台詞也從書中「好歹總是你自己的，你自己選的呀」變成搭配秀琴結婚畫面閃

回的話語「阿惠，當初媽媽和你爸爸結婚的時候，是因為你外公看上你爸爸忠厚老實，

作主把我嫁給他」，再接續阿惠與秀琴對話的畫面「你外公常常說，女人的命是油麻菜籽

命，落到哪就長到哪。沈立偉是你自己選的，自己選的也好。嫁的好，嫁的不好，那是

你自己的命」。這樣的改編不僅凸顯阿惠結婚象徵的是能夠為自己做明確的選擇，走出秀

琴因為婚姻不順利而對自身選擇的多所懷疑，也讓戰前出生和戰後嬰兒潮兩個世代女性

的行動，有了更明確的分野：對命運的依附或掙脫。

然而，有趣的是，「為自己作主」的期待並不僅在女性身上呈現，秀琴勸阿惠多想想是

否結婚的話，在電影裡也增加了此一對白：「我看沈立偉這個孩子，就像你爸爸一樣，幫

人家做事，沒什麼出息，還要養家。我想，你要好好的考慮一下」。在經濟高速成長，新興

中產階級快速成型，女性就業也已經十分普遍的一九八○年代初期，男性是否擁有「自己

的事業」也成為了在婚姻市場的重要價值。從今天的角度來看，電影中選擇和所愛之人結

婚的阿惠，與自己無法選擇所以勸說阿惠「要為自己好好選擇」的秀琴，誰顯得更自由呢？

上街頭作自己的主人

透過宋欣穎導演的《幸福路上》（2018），我們可以看到，到了戰後嬰兒潮的下一個世代，「能否為自己做出選擇」仍然是女性充滿疼痛的問題。

約略比阿惠家遷徙到台北稍晚的時代，《幸福路上》主角小琪的父親從高雄六龜來到台北新莊。這個時期，居住在台北衛星城市的製造業勞工懷抱著「黑手變頭家」的夢想，幸運成功者成就後來共同創造台灣經濟奇蹟的中小企業，並漸漸形成新興中產階級，也成為一九七〇到一九八〇年代黨外運動與民主化運動最重要的支持者。未能成功者如小琪父親，只能在工傷之後黯然退出職場，但始終是國民黨政權的反對者與嘲諷者。這股渴望作自己主人的欲望並非單純展現在經濟之上，從政治面來看，《油麻菜籽》父親用日語口音教女兒英語，《幸福路上》父親台語口音的國語則被剛上小學的女兒嘲笑；兩部片都有跨世代台灣人的共同經驗——繳額外的「補習費」給學校老師。實際上，從片中這些充滿殖民與威權創傷意涵的情節與場景開始，《油麻菜籽》與《幸福路上》的「為自己作主」就不再僅是經濟的，更是政治的。

於是，我們看到出生在蔣介石去世的一九七五年四月五日，一九九一年時讀北一女的

小琪，無意間闖入了當年「獨台會案」忠孝西路大遊行的人群，在不能完全明白周遭究竟在抗議什麼的同時，也在腦海中把台上演出行動劇的抗議者，和她從小想像成有如闖入城堡的王子一般，在白色恐怖下遭到刑求，而眼睛失去辨色能力的表哥身影疊合在一起。

到了一九九三年，埋葬數百位白色恐怖政治受難者的六張犁墓區被發現後，萬仁拍出了講述生還政治受難者在出獄後四處尋訪難友的《超級大國民》(1994)，主角許毅生獨自一人在台北街頭遊走，不意闖進當時熾烈的街頭運動與睽違三十年的民選台北市長選戰。這時候，小琪已經是陳水扁競選晚會上熱烈的支持者，而我們似乎也可以想像，她的父親同樣可能會是《超級大國民》的街頭場景中吶喊著「公投！反核四！罷免！作主人！」的一員。

民主化並不保證自由無條件到來

從今天的眼光看來，許毅生穿越街頭的場景彷彿也描繪著當時真實世界的情境：相對於各種政治與社會議題在公共場域熱烈交鋒，「政治受難平反」的身影顯得孤單。穿過激昂的群眾之後，許毅生走上狹窄樓梯進入公寓拜訪即使已經解嚴，仍然畏懼政府在腦中裝上偵測器，因而戴上耳機反覆聽著〈反攻大陸去〉的「老同學」吳教授。從《超級

從「毋甘願」中奮力掙脫

大國民》到《幸福路上》，無論一九三〇年代出生的一九五〇年代白色恐怖政治受難者，或是一九七〇年代出生的高中生，都在一九九〇年代風起雲湧的台北街頭感到疏離、困惑。對前者而言，或許驚異於「台灣已經如此自由」；對後者而言，則或許納悶於「難道我出生那天去世的人不是偉人嗎？」（電影中語）這份疏離與困惑彰顯了民主化不會保證自由無條件到來，反而讓如何「作自己的主人」變得更加艱難。

透過許毅生女兒秀琴的視角，萬仁不僅凸顯了並未參與政治行動的政治犯妻女，其實更是活在一座巨大而無路可出的囚籠，時時受到威權統治者監控的「政治犯」；更藉由許毅生與女婿蔡添才分處威權與民主時代，理想主義式與功利主義式政治想像的對比，在秀琴的政治創傷與恐懼因為丈夫遭到逮捕而被喚醒時，提出「我們真的已經可以為自己做出選擇了嗎？」的尖銳問題。

在此，經濟與政治、家庭與國族，都不再截然判分，而是隨著民主化進程變成更加交織、更加深邃的問題。小琪從勞動階級父母希望她當醫生的盼望中掙脫，卻也沒能因為去了美國就得到自己想像中的幸福。我們不妨想像，阿惠真的和沈立偉結婚以後，他們會有怎樣的故事？如果他們生兒育女，在解嚴前夕出生的孩子們又會如何成長，擁有怎樣的人生？

台灣人的「毋甘願」

透過許承傑導演的《孤味》（2020），我們會繼續看到，主角林秀英儘管已經相當於是阿惠而非秀琴的世代，卻仍有著和秀琴類似的命運：從父親是醫生的傳統仕紳家庭「下嫁」身家普通的英俊青年，丈夫無能養家但愛「四界風流」。兩部片甚且有著相似的為父送葬場景，只是秀琴還能捧照片，秀英僅只能目送。

或許，兩個作品不太一樣的地方是，和阿惠同世代的秀英一家始終留在台南，只有丈夫「逃」往台北，於是秀英一方面似乎如同阿惠能夠「為自己做出選擇」，獨力撫養家庭；一方面，卻也在濃厚的「毋願」（m̄-guān）中，承繼了沒有隨著城鄉移動與都會化而消褪的在地仕紳意識。「毋願」來自秀英愛唱的《再會啦心愛的無緣的人》：「原諒多情的我，愈想愈毋願」：從《油麻菜籽》已近垂暮的秀琴（一九二〇年代出生）開始、阿惠與《孤味》的秀英（戰後嬰兒潮世代）、秀英的兩個女兒宛青宛瑜與《幸福路上》的小琪（一九七〇年代出生）、秀英的小女兒佳佳（一九八〇年代出生），直到宛瑜的女兒小澄（二〇〇〇年代出生），她們的未來選擇從「嫁好尪」到「做醫生」到「去美國」，一個世紀以來的台灣女性是否仍然身處在「其實不能為自己做出選擇」的毋願？

如同前述，隨著民主化進程，「為自己作主」的意識不僅在經濟面向，也在政治面向呈現。同樣地，「毋願」的意識不僅發生在家庭，也發生在國族。生命歷經日本與國民黨政權統治，曾在一九七二年在美國發起台灣人民自決運動的長老教會牧師黃彰輝（1914-1988），就曾經以一個這樣的故事，敘述他在面對來自殖民政權的壓迫時，內心湧起的「毋甘願」（m̄-kam-guān）：一九三七年他二十三歲時，完成東京帝大學業，從日本搭船返台，在船上巧遇畢業旅行結束要返台的弟弟黃明輝，兩人便熱烈地用台語交談起來。沒想到，黃明輝立刻被日本教官帶回艙房斥責，黃彰輝只好前往艙房向教官道歉。對照這個故事和前述電影情節，我們不免發現「日語口音的英語」和「台語口音的國語」都反映著這股「毋甘願」；更有甚者，《油麻菜籽》本來是台語發音，也需要為了配合金馬獎而改成國語配音。

從充滿疼痛的愛裡奮力掙脫

在「毋甘願」中形成的卻是充滿疼痛（thiànn）的「愛」（thiànn）。長老教會的信仰告白說：「阮信，教會是上帝百姓的團契，受召來宣揚耶穌基督的拯救，做和解的使者，是普世的，復釘根在本地，認同所有的住民，通過愛（thiànn）與受苦，來成做盼望的記號。」

蕭泰然所寫紀念二二八的《愛與希望》引用詩人李敏勇的詩句，也說：「種一欉樹仔，在咱的土地，毋是為著恨，是為著愛（thiànn）。」從殖民、威權，到民主時代，這份由受苦轉化而來的「疼愛」，潛藏在從傳統仕紳、政治受難者到新興中產階級的台灣家庭中，無論在秀琴的拘執與阿惠的掙脫，許毅生的負罪與秀琴的負傷，小琪的徬徨，秀英的毋願和女兒們的惶惑裡，都持續在世代間傳遞著，「不能為自己做出選擇，所以希望孩子能為自己做出選擇，卻讓孩子也不能為自己做出選擇」則是這份「疼愛」的徵候。

從今天的角度重訪，一九八四年的阿惠能夠為自己做出明確的選擇，其實正象徵著在民主化的前夕，台灣人首次有了選擇的可能；而身處金權政治當道的一九九〇年代，秀琴二次受到來自男性家人參與政治造成的傷害，反映了「作主人」的艱難；同在一九九〇年代，小琪的好友，在台中的美軍和台灣人生下的二代貝蒂，成為台中紙醉金迷場景的「舞女」（鄭南榕最愛的一首歌），則展現了台灣人「混種」與「不由自主」的普遍命運主題；直到秀英終於從疼痛中掙脫的台南運河出海口，彷彿鏡映著小說家鄧慧恩《亮光的起點》(2018) 的結尾：「知道林茂生失蹤的消息後，小操反覆著一個夢。她夢見林茂生沾血的屍體被丟入了河中，濺起巨大水浪和聲響，接著往出海口流去。」

從乍看「沒有政治」的《油麻菜籽》，政治是強背景的《超級大國民》，政治是弱背景的《幸福路上》，再到同樣乍看「沒有政治」的《孤味》，透過觀看電影中女性角色那些無

法說清的困惑不安，與其「毋甘願」意識，我們終於會覺知，台灣女性的「不能為自己做出選擇」正是台灣人的「不能為自己做出選擇」，而台灣女性的百年生命史，其實就是百年來時隱時現，時而飛揚又時而頓挫的台灣人心靈「愛（thiàⁿ）與受苦」的歷史。

在性別意識初綻的一九八〇年代，《油麻菜籽》還是純然的女性命運主題；如今在時代的積累中重看，則增添了厚重的政治意涵。這帶給我們兩個重要的思考：台灣新電影的政治性不一定只通過掩蔽歷史的揭露，也可能通過角色在當下現實處境的行動呈現；同時，新電影裡的女性行動不一定只是情感的，更可能是政治的。而這種具有政治意涵的感性行動仍持續在今日的台灣電影裡發生，無論是貝蒂和小琪決定獨立撫養小孩，或是秀英退出亡夫的葬禮，都一直在「為自己做出選擇」，在從「毋甘願」中奮力掙脫。

延伸閱讀

- 李永熾、李衣雲《邊緣的自由人：一個歷史學者的抉擇》，台北：游擊文化，2019。
- 廖輝英，《油麻菜籽》，台北：九歌，2012。
- 郭慧恩，《亮光的起點》，台北：印刻，2018。
- 蔡榮芳，《從宗教到政治：黃彰輝牧師普世神學的實踐》，台北：玉山社，2020。

跨世代的性別抗爭

跨首域的

眾聲喧嘩

●軍隊撐腰的方言 ●歌曲的未來在何方 ●台灣電影音樂新轉向

軍隊撐腰的方言

的方言

腰

台灣電影

的

語言政治

嘩啦嘩啦的下雨天，午後，赤裸著上身的青少年阿孝坐在窗邊，對著屋外的景致，扯破喉嚨地大聲歌唱。

「袂當啦袂當袂當袂當擱再活下去／無你的人生親像黑暗／喂～喂～／請你趕緊返來ㄟ／你現在踮在哪裡／我的心內的彼個人。」

日式老屋沒有隔牆的另一個房間裡，媽媽把外公、外婆的戒子和玉送給姐姐當嫁妝，並囑咐姐姐要多留意未來夫婿的身體，健康最重要。雨聲不絕，阿孝的歌聲穿透耳膜；滿懷心事的姐姐終於忍不住，卻又壓抑著情緒地隔空喊話：「阿孝啊，不要唱了，賣銅賣鐵的，難聽死了。」

侯孝賢一九八五年《童年往事》的這段小情節，不聲不響地呈現了一九六〇年代高雄鳳山的一個外省人家庭裡，多語複調的實境。在導演的這部自傳性作品中，老一輩的祖母、爸爸和媽媽，彼此溝通時用的是家鄉廣東梅縣的客家話；在台灣成長或誕生的一代（即阿孝和姐弟們），客家話聽得懂，但講的大多是國語和閩南語。而在姐弟當中，曾考上北一女卻無緣去就讀的大姐（蕭艾飾），總是在屋裡幫忙料理家務，不若常在街頭玩樂的弟弟（游安順飾）阿孝，得勞累祖母（唐如韞飾）每天出去呼喚他回家吃飯。祖母呼叫

文／林松輝

跨音域的眾聲喧嘩

的客家話發音，「阿孝」變成「阿哈」，為小男孩博得「阿哈阿哈大卵葩」的戲謔。電影不聲不響透露的，正是阿孝因成日在外混當地小孩習得閩南語的背景；而上述情節裡已較年長的阿孝所唱的閩南語歌曲〈無聊的人生〉（文夏原唱，1969），正在用國語和說客話的媽媽交談的姐姐聽不懂，把「袂當」（不能）聽成了「賣銅」。

平行電影的迷思

　　一個家庭，兩個空間，三種語言；一九六〇年代的台灣南部城鎮，有一九四〇年代中國大陸移民帶來的客家話，有在地本省居民使用的閩南語，有國民黨政權推行的、夾雜各省口音的國語（在片子中常以電台廣播的形式發聲），還有阿孝弟弟們用閩南語學習英語的口訣。但這種多語複調的實境，在一九八〇年代發軔的台灣新電影時期之前，卻往往缺席於台灣電影，其中原因錯綜複雜，下文提供一個粗略的勾勒。

　　將電影歸類的方式，除了類型、作者、明星以外，常見的還有國家／國族與語言。以台灣電影來說，若從一九四九年國民黨政府遷台以降，一般論述會將二戰後的台灣電影視為兩種語言聲道並存的「平行電影」，一方面是民間投資的台語電影，另一方面是政府扶植的國語電影；其假設是兩類電影各自都是單聲道的電影，只以一種語言發音，與

上文所指的多語複調（即一部電影中出現多種語言）並不相同。

　　然而，即使是兩條單聲道的平行電影，二者的起落消長也有值得討論之處，因為這個發展的歷史脈絡可以說明及折射複調的聲道為何曾經銷聲匿跡，又或為何重現不易。一九五〇至一九六〇年代，國民黨政府雖然接收了台灣在日治時代已有的電影資產（如戲院和發行管道），並且開始推行以復興中華文化為主調的語言與文化政策（包括一九五九年的〈獎勵國語影片辦法〉），但當時因年產逾百部電影、被聯合國教科文組織認證為全球第三大劇情片生產國的台灣電影產業，其產品主要還是台語片。

　　話雖如此，我們也不妨藉此重思並拆解電影、語言與身分的關係及其迷思。尤其在同步錄音尚未實行的年代，有聲電影採取事後配音，觀眾聽到的對白往往不是發自演員自己的聲音，甚至演員不懂得某個語言也無礙其參與演出，如台語片名作《王哥柳哥遊台灣》（李行、張方霞、田豐，1959）中，飾演胖子王哥的演員李冠章便不會講台語；此外，當時的台語片也會另行配上客家話拷貝，在客語地區放映（例如遲至二〇一三年才被尋獲的首部台語片《薛平貴與王寶釧》〔何基明，1956〕即屬客家話拷貝）。因此，我們可以說，民間製作的電影在語言的使用上，主要是迎合市場的需求，不必然與身分政治掛鉤。

國語片與台語片的此消彼長

相反地，當時的國家機器卻是十分有意識地進行文化與政治改革的工作，在政策面上尤其彰顯。上文提到一九五九年的〈獎勵國語影片辦法〉，其前身是一九五六年的〈國產影片獎勵辦法〉，一字之差（從國「產」到國「語」）即足以將當時方興未艾的台語片通通排除在外，並同時資助香港出產、配合反共國策的國語片。

另一個例子是金馬獎。一九五七年主辦的第一屆台語片影展共有三十三部影片參展，閉幕典禮頒發由十四位專家學者評選的金馬獎，但這並非我們今日熟悉的那個金馬獎。一九六二年，新聞局以恭賀蔣介石總統華誕之名，以及國軍固守金門、馬祖前線之意，舉辦國語影片才能參賽的金馬獎，打對台並變相打壓台語片的意圖昭然若揭。台語片的應對方式，即是備有另一個國語的拷貝用以參賽，也造成同一部影片在台北上映的通常是國語版、而中南部放映的是台語版的現象。這種「上有政策」與「下有對策」之間的拉扯，顯示了兩股勢力的此消彼長，以及尚存的斡旋空間。

於是，我們可以發現，所謂的平行電影其實並不是全然平行。以國語發音的健康寫實主義影片，如李行的《養鴨人家》（1965），會在劇情裡嵌入表演歌仔戲和布袋戲的情節，讓台語得以暗度陳倉，並呈現多語複調的社會情境；而台語片為了生存與參賽，也

不惜另備客語與國語的拷貝，以致出現一片多語的情況。

但是國家機器畢竟是不成比例的龐大，一九五三、五四年間成立中央電影公司，到了一九六九年，國語片的產量首度超過台語片（八十九比八十四），翌年台語片的產量更是大幅度下跌至僅有十八部（國語片則上升至九十九部）。對於這個現象，一般的解釋不外「市場決定論」與「政治決定論」。蘇致亨在《毋甘願的電影史：曾經，台灣有個好萊塢》（2020）一書中提出另類的看法，從語言政治和技術政治兩條軸線加以分析；後者包括電影製作原料（膠卷底片）的供應，恰逢電影從黑白到彩色的技術轉型，結合上前者的國語政策，讓國家機器得以打造出「國語＝彩色＝精緻」、「台語＝黑白＝低俗」的文化形象。台語片因為無法取得彩色膠卷底片的緣故，導致產量與票房暴跌，恰恰證明了國家機器以意識形態為主導，掌控資源並且分配不均，導致電影、語言與身分之間，終究還是脫離不了關係的原因。

被噤聲的語言們

語言與政治從來糾纏不清。如同語言學家溫里克（Max Weinreich）所言，語言就是擁有陸軍和海軍撐腰的方言。電影中不同語言的出現與消失，和現實世界裡掌握各語言的

跨音域的眾聲喧嘩

族群之間的權力權衡，是唇齒相依的關係。

到了一九七〇年代，國語政策的貫徹面擴展到電視，台語電視劇、歌仔戲、布袋戲的播出時段與時數遭受箝制；主流電影類型則更偏重健康寫實、愛情文藝與愛國軍教，連票房保證的武俠片因意識形態也不受金馬獎評審的青睞，而這些電影皆清一色以國語發音。除了極少數例外，台語成為一部影片中主要使用的語言，大概必須等到一九八〇年代初，新電影早期的作品，如《兒子的大玩偶》（萬仁、曾壯祥、侯孝賢，1983）侯孝賢執導的同名一段，才有顯著的突破；本文開端描述的《童年往事》則更推進一步，讓我們聽到同一家庭的不同世代，如何因著成長的環境與黨國的教育，在多種語言之間游移游弋。

至於台灣原住民的語言，到了解嚴初期的一九九〇年，仍只能側身於主流電影體制以外的獨立電影《西部來的人》（黃明川導），並終於在二〇一一年上下兩集的《賽德克‧巴萊》（魏德聖導）得以更全面地展現。

台灣雖曾被日本統治長達五十年，但日語長期被國民黨政府噤聲。一九八五年改編自黃春明小說的《莎喲娜拉‧再見》（葉金勝導）裡，日本來台買春團的旅客與台籍導遊以日語溝通無間；一九九四年萬仁的《超級大國民》的台灣本省籍主人翁，在尋獲同樣遭受白色恐怖迫害的友人的墓碑時，跪下來痛哭流涕、懺悔告解，所使用的語言仍是日

語。二〇一四年的《KANO》更是由原住民導演執導（Umin Boya，漢名馬志翔），並以多語講述日本殖民時期，由原住民與漢人組成球員、日本教練帶領的青年棒球隊，如何一舉打入日本聯賽並幾乎奪冠的事蹟。這些之前受到禁錮和壓抑的語言的出土，關涉政權的輪替與正義的翻轉、族群意識的覺醒與文化資本的累積，從解禁到發揚，從相互隔絕到共融並存，多語複調的發聲並非必然，而是經歷了斡旋與抗爭的軌跡，在電影之中，也在電影之外。

電影中偶發的異國音調

進入二十一世紀，島嶼上另一些更邊緣的聲音也得到傳布。二〇〇九年的《歧路天堂》（李奇導，原名李迪才）號稱台灣第一部以外籍移工為主角的劇情電影；該片的男主人翁為泰國籍建築工人，女主人翁為印尼籍家庭幫傭，除了和他們各自族群的朋友使用泰語和印尼話，兩人之間的共同語言只能是台灣的國語。二〇一〇年馬來西亞籍導演何蔚庭執導的《台北星期天》，兩個男主角都是菲律賓來台的建築工，溝通語言是他加祿語（Tagalog），其中一人打電話回國家時說的是另一種方言。這些電影呈現了來台工作的東南亞勞工，也間接揭櫫了台灣朝野以及一般大眾對這些移工的陌生乃至排斥。

《歧路天堂》雖獲行政院新聞局國片輔導金的資助，卻面臨無戲院願意上映而可能被追回輔導金的窘境，而此片也鮮為人知，恐有在台灣電影史中遺失之虞；《台北星期天》發行時，據報有戲院不願上片，理由竟是不想有外傭擠滿戲院的情景。東南亞之於台灣，除了過去幾十年藍領勞工與「外籍配偶」的供應，以及近年「新南向政策」的政經考量，還有賴像「燦爛時光」這樣的書店及其主辦的《移民工文學獎》來開拓另類的想像，以呼應電影中偶發的異國音調。

總括來說，台灣原是一個多元族群的社會，台灣電影的發聲，即使不總是出現多語複調，也不該限於國語和台語的平行雙聲道。從楊德昌《牯嶺街少年殺人事件》（1991）裡的小貓王演唱西洋歌曲的美援與冷戰背景，到張作驥《美麗時光》（2002）裡的客家社群；從侯孝賢《海上花》（1998）的上海話與《珈琲時光》（2003）的日語，到李安《囍宴》（1993）裡的美語對話以及蔡明亮《臉》（2009）的法語對白；四十年來的台灣電影不僅傳達生活在這塊島嶼的人們的歷史、語彙與聲音，也伸展觸角以當地的語言去講述發生在其他國度的故事。

多語複調不但反映了台灣乃至世界各地現實生活的狀態，也促成跨文化交流的創造性，如侯孝賢在法國拍攝的《紅氣球》（*Le Voyage du ballon rouge*, 2007）裡的女主角，以法語演繹元曲《張生煮海》改編的台灣布袋戲。或許，在聽不懂的語言但感受得到的抑揚頓

挫中，我們也可以暫時忘記對語言表意的執迷，卸下語言與身分的永恆糾結，純然就聲音的質感、韻律、起伏、節奏，體驗電影與觀眾的心跳共振。

延伸閱讀

- 陳景峰，〈台灣電影政策與金馬獎的設立（1949-1987）〉，《全人教育集刊》第 5 期，2020，頁 62-89。
- 盧非易，《台灣電影：政治、經濟、美學 1949-1994》，台北：遠流，1998。
- 蘇致亨，《毋甘願的電影史：曾經，台灣有個好萊塢》，台北：春山，2020。

●歌曲
的
在 何方
未來
的

李壽全
與
萬仁
的
《超級市民》

文／王萬睿

一九八五年十一月二日，第二十二屆金馬獎頒獎典禮在高雄市文化中心舉行，萬仁的《超級市民》（1985）獲得了三個獎項：最佳男配角陳博正、最佳錄音杜篤之和最佳電影插曲李壽全與張大春（作詞人），李壽全入圍但未獲獎的是最佳原著音樂（得獎者為陳坤厚導演、陳揚配樂的《結婚》[1985]）。

陳揚與李壽全兩人，可說是台灣新電影時期獲獎最多的兩位電影音樂人，然而，相對於新電影涉及動態影像美學的豐富研究，電影音樂與歌曲敘事則較常被論者忽略。本文將著重討論李壽全——曾參與《搭錯車》（虞戡平，1983）、《超級市民》與《超級大國民》（萬仁，1994）三部片，而獲得金馬獎二座最佳電影插曲獎、最佳原著音樂獎和最佳電影音樂獎各一座的音樂創作者。

新電影的電影歌曲

葉蓁（June Yip）認為新電影運動是一種風格具開創性、技術細膩精緻、實驗各種電影風格、避免商業電影的快動作與通俗劇敘事技巧，將當代台灣社會經濟政治議題搬上

大銀幕的電影運動。洪國鈞認為新電影是對於敘事手法的實驗與寫實主題的探索。綜合以上兩位學者的定義,將新電影形式視為實驗,內容上則指涉台灣本土主義。那麼關於新電影作品中的聲音、音樂或歌曲又是如何產生敘事張力?相對健康寫實主義、瓊瑤文藝片與武俠片,是否反映了新電影的美學裡存在著抗拒類型片的基因,始終無法容納源自於類型電影的歌曲部署?

實際上,新電影時期的電影作者並不迴避歌曲的功能,雖然與類型電影的部署方式不同,但是不乏使用主題曲或片尾曲的電影作者,當中又以陳坤厚與萬仁兩位導演使用最多。陳坤厚作品包括《小畢的故事》(1983)中禹黎朔的〈小畢的故事〉、《小爸爸的天空》(1984)裡鄭怡的〈去吧!我的愛〉、〈最想念的季節〉(1985)裡張艾嘉的〈愛情有什麼道理〉等國語歌曲。此外,另有他執導的《桂花巷》(1987)中潘越雲演唱的台語同名片尾曲。

另一位導演萬仁的《油麻菜籽》(1984),則有蔡琴演唱的同名主題曲、《超級市民》等國語歌曲。至於其他導演,例子還有蔡揚名在《在室男》(1984)片尾曲中使用洪榮宏的〈未來的未來〉。至於其他導演,例子還有蔡揚名在《在室男》(1984)片尾曲中使用洪榮宏的〈未來的未來〉;楊德昌執導的《恐怖份子》片尾曲是蔡琴的〈請假裝你會捨不得我〉;李壽全的《張三的歌》是李祐寧《父子關係》(1986)的片尾曲。虞戡平導演的《搭錯車》,捧紅了蘇芮〈一樣的月光〉和〈酒矸倘賣無〉等歌曲。

歌曲的未來在何方

流行音樂的崛起

李壽全可謂是新電影時期較為突出的電影歌曲創作者，但讓他一炮而紅的作品，其實是製作李建復的唱片《龍的傳人》。李壽全一九五五年生，瑞芳人，逢甲大學經濟系畢業，大學課餘多半時間在餐廳當 DJ，一九七七年於一場中興大學的中區校園民歌發表會上台演唱 "A Horse with No Name"，奠定他走向音樂之路的決心。

退伍後，李壽全考進新格唱片公司當上唱片製作人（新格製作科）。兩年期間，製作了李建復《龍的傳人》(1980)、王海玲《偈》(1980)、包美聖《樵歌》(1981)，及楊耀東《季節雨》(1981)。1980 年因為《龍的傳人》唱片專輯大賣，隔年「中影」隨即推出了由明驥製片、李行執導的劇情片《龍的傳人》(1981)，由林鳳嬌與鍾鎮濤主演，電影歌曲包括耳熟能詳的〈讓我們看雲去〉、〈龍的傳人〉、〈害羞的太陽〉和〈那一盆火〉，可說是流行民歌的大集合。

因為體制的不健全，李壽全離開新格後，創立「天水樂集」，由他擔任製作人，成員包括歌手李建復和蔡琴，以及詞曲創作者蘇來、靳鐵章與許乃勝。他們嘗試以工作室形式在商業利益與創作理想間取得平衡，在「四海唱片」協助下出版《李建復專輯──柴拉可汗》(1981) 以及《蔡琴、李建復專輯合輯──一千個春天》(1981) 兩張專輯。雖然這

兩張專輯在商業上並未獲得市場迴響，但奠定國語流行歌曲概念專輯的精神及理念，成為民歌末期力挽狂瀾的經典。

一九八〇年代初期，正是校園民歌走向社會和商業體制的時代。一九八〇年段鍾沂、段鍾潭兄弟創立「滾石有聲出版社」，一九八一年「滾石唱片」推出首張專輯「三人展」（吳楚楚、李麗芬、潘越雲），隔年羅大佑《之乎者也》（1982）爆紅，專輯中的〈鹿港小鎮〉爆紅，隨即成為侯孝賢《風櫃來的人》（1983）影片中出現兩次的重要插曲，歌詞「台北不是我的家」體現了澎湖少年們的高雄經驗裡，那年輕氣盛又百無聊賴的弦外之音。片末少年路邊販賣卡帶的段落安排，描繪了國語流行音樂快速崛起的市場規模，已成為唱片工業和電影產業合作的一個新契機。

歌對了，一切都對了

歌曲不會只是電影的配角，也可能成為主角。虞戡平導演找來李壽全、羅大佑、梁弘志、侯德健、吳念真等人製作《搭錯車》的電影音樂。此片是「新藝城」在台灣成立分公司後，張艾嘉任職製作總監，虞戡平為總經理，打開新藝城在台灣知名度的影片。由

李壽全製作的《搭錯車》電影原聲帶，也成為吳楚楚和彭國華離開滾石唱片、成立「飛碟唱片」的第二張專輯。當時蘇芮儘管有著豐富的西洋歌曲演唱經驗，但仍默默無名。在虞戡平的力薦下，她獲得新藝城支持，從《搭錯車》製作費撥了一百萬元灌錄原聲帶，並促成《蘇芮：搭錯車電影原聲大碟》（1983）出版。最終成果豐碩，電影與原聲帶同時大賣。

一九八四年的《笑匠》（吳宇森導）是李壽全參與製作電影歌曲的第二部影片，可惜在市場上不太成功。然而，同年他製作的洪榮宏《舊情綿綿》（1984）專輯，意外成為蔡揚名改編楊青矗小說《在室男》（1971）的同名電影主旋律，受邀為此片配樂。

台語片男星出身的蔡揚名，在此片大量使用台語歌曲，片尾曲〈舊情綿綿〉如同呼應一九六二年洪榮宏的父親洪一峰主演的台語片《舊情綿綿》（邵羅輝導），儘管《在室男》並不受到新電影影評人的青睞，但仍可視為台語片音像美學的承繼。李壽全解釋，「《在室男》的主題曲根本放不進劇情裡面，硬加會很突兀，只好放在片尾上字幕使用，那是為了上片時宣傳好用。導演通常會追求創意，很不喜歡硬加歌，但是公司要商業推廣，有了好歌，電影就更好賣了，永遠沒有標準答案的爭議。我的看法是歌對了，一切都對了，強求不來的，前提是要先做出好歌，就知道怎麼安排歌了。」

有好歌詞，歌就會感動人

《超級市民》最早是中影的製作，但因題材涉及台北城市現代化發展的陰暗面，因此中影最後放棄投資，又因「龍祥」的牽線而成為新藝城出品的電影，李壽全同時是此片的電影歌曲創作與音樂製作者。特別是電影主題歌曲〈未來的未來〉與作家張大春合作，與影片一同發行同名單曲EP。值得一提的是，歌曲原名為〈模糊的未來〉送審新聞局沒過，才改成〈未來的未來〉。

李壽全說：「萬仁導演想要有一首歌描寫當時台北人的想法和心情，於是找了張大春，我們花了一個下午的時間，一句一句地推敲歌詞，萬仁導演要求一句歌詞就要一個畫面、一個意境。大春的歌詞很準確，而且能夠配合音樂效果，說改就改，一個下午就搞定了。我多年的寫歌經驗是一定要有好歌詞，遇上讓你有感覺的歌詞，曲調就會出來了。然後，歌就會感動人，就會流傳。」李壽全一九八六年擔任李祐寧《父子關係》的電影音樂製作，〈張三的歌〉發揮了畫龍點睛的效果。同年，李壽全出版了《八又二分之一》(1986)的創作專輯，收錄了包括《超級市民》與《父子關係》兩部影片的主題歌曲。

李壽全曾指出，電影歌曲的功能包括替劇情渲染情緒，有的是為整部電影埋下結論。英國電影學者戴爾（Richard Dyer）認為，歌曲介入了文字、音樂、人聲、情感與知

歌曲的未來在何方

覺。文字在某些特定類型如漫畫、敘事與政治歌曲具有重要的特性，但其他的例子中則引導出愛情、懷舊、快樂、感傷、絕望等感情。第二，電影歌曲可作為一個建立場景空間的方法。第二，電影歌曲是角色情感表述的工具。首先，電影歌曲可作為一個建立場景空間的方法。以《超級市民》的片尾曲〈未來的未來〉為例，其聲畫部署召喚台北城市空間的現代性折射，特別是片中的大遠景的構圖，可視為一九八三年《兒子的大玩偶》裡、萬仁執導的《蘋果的滋味》一段片頭的空鏡頭的視覺性擴延。此外，〈未來的未來〉分別引用了〈鹿港小鎮〉和〈橄欖樹〉（1979）的歌詞（「有人說台北不是我的家」和「有人說不要問我從哪裡來」），刻意以詞意回應追求現代化導致逐漸擴大的城鄉差距景觀，以及反思階級差異與生命政治（biopolitics）。

《超級市民》的城市寓言

《超級市民》如同一九八〇年代台灣社會現代化轉型的一個縮時浮世繪。男主角李士祥（李志希飾）自高雄岡山北上，尋找他在台北讀書但失聯的妹妹。過程中，認識了住在違建裡賣假錶的「勞力士」（陳博正飾），兩人彼此相知相惜，勞力士也傾力協助，儘管最終徒勞無功。《超級市民》把視角聚焦在青少年的徬徨無助，更透過電影歌曲，強化角色與空間的張力。

電影歌曲除了能建立電影主要的母題，《超級市民》的歌曲部署更有表述角色外在關係與情感內在結構的功能。例如，夜總會場景中，勞力士協助李士祥尋找失蹤的妹妹，畫內音奏出洪榮宏的〈相思雨〉(1981)，體現李士祥焦慮的心境。當李士祥與勞力士一同晃進台北萬華龍山寺與華西街，國語流行歌曲〈我在你左右〉(1965) 成為撫慰這對離鄉背井難兄難弟的配樂。最後，李士祥準備離開台北前一晚，勞力士決意送行，開放式卡拉OK裡的〈不如歸去〉(1971)，以畫內音形式呼應兩人相知相惜的友誼。以上三段歌曲的安排，形塑了角色的焦慮、快樂和傷感的情緒波長。除了於畫內音形式強化寫實主義美學的追求，也強調配樂歌曲的情感敘事，體現新電影導演對於城市現代化議題的關切。

最重要的是，〈未來的未來〉作為本片的主題曲，並非跟隨片尾字幕現身的片尾曲，而是經由空鏡頭揭露台北城市空間的日常與荒謬，不僅呼應了片頭城市街景的構圖與音樂，主唱李壽全還親自演繹了極富情感的民謠腔調，如同屈振鵬在〈超級市民寓意深刻〉一文提到本片圖繪城市寓言的潛力：

《超級市民》是一部帶有嘲諷意味的現代都市寓言，整個影片反映了我們今天的社會中許多怪現象，它在討論我們所居住的都市裏的問題，從交通、噪音、污染、青少

年、老年人問題到地下舞廳及色情氾濫等等，這些弊端問題，都是因為都市的快速發展，所造成的人文失調現象。

失蹤的妹妹與迷路的哥哥，在歌曲的演唱中點亮了本片開放結局裡所有積累了的青春躁動的面孔，那些在城市邊緣中遊蕩的青少年、底層階級與違建裡的外省族群，未來的未來在何方？歌詞原有的「模糊的未來」，因審查意見改為「未來的未來」，儘管暫時迴避原作詞者對於一九八〇年代台灣城市現代化發展辯證性的批判視野，卻也不證自明戒嚴時期意識形態國家機器的保守立場。

延伸閱讀

● 屈振鵬，〈超級市民寓意深刻〉，《中央日報》，1985 年 7 月 27 日。
● 葉月瑜，《歌聲魅影：歌曲敘事與中文電影》，台北：麥田，2000。
● 藍祖蔚，《聲與影：20 位作曲家談華語電影音樂創作》，台北：麥田，2002。

●台灣電影音樂新轉向

侯孝賢與林強的音像結盟*

一九九二年，由徐小明導演，侯孝賢監製的《少年吔，安啦！》出了一張電影音樂概念專輯，結合新台語歌世代的林強、伍佰、羅百吉，與 BABOO 等人的創作，爆發深沉且驚人的社會批判之聲，為解嚴後台灣新音樂的地下獨立精神找到發聲的所在。這股音樂與電影的新浪潮餘波不止，在一九九六年的《南國再見，南國》與二〇〇一年的《千禧曼波》侯孝賢與林強攜手打造的電影音樂場景中，激盪出前所未有的音像活力，從重金屬搖滾到電子音樂的當代聲響文化，不僅伸展新音樂運動的志向，也標示了台灣新電影寫實美學風格的重要轉向。

而新電影與新音樂結盟，從侯孝賢在一九八六年的《戀戀風塵》就開始了。當時配樂創作的團隊，也就是後來成立的「黑名單工作室」成員陳明章、許景淳、陳主惠、王明輝，這個創作群也是一九九〇年代新音樂運動的重要人物；他們以音樂反抗戒嚴體制對本土意識的壓抑，契合台灣電影新浪潮改革電影音樂僵化體制、追尋自我認同的精神。由此可見，侯孝賢早在新電影時期就醞釀突破電影音樂傳統的思維，到《南國再見，南國》中與林強所號召的另類音樂精神互通聲氣，才得以展現他在電影音樂運用上的創意。當時林強與侯孝賢都面臨著創作風格重大轉變的階段，侯孝賢在寫實美學形式上力求突破創

文／王念英

跨音域的眾聲喧嘩

新，而林強也努力擺脫流行歌手的身分，走向非主流音樂創作，追尋自由與自我的表達。

從地下爆發的新音樂浪潮

一九九〇年，「滾石唱片」成立獨立音樂廠牌的子公司「真言社」，推出林強《向前走》台語搖滾創作專輯，顛覆大眾對台語歌曲悲調苦情的印象，歌詞中表達青年自我追求的嚮往，開創新的本土語言文化，大受年輕學子的歡迎，引發新台語搖滾熱潮。林強受到新音樂運動的影響，創作理念展現強烈本土文化意識，拒絕服從主流文化霸權，而走向另類音樂創作。此時侯孝賢正在追求寫實美學風格上的突破，除了嘗試回應數位科技時代帶來的嶄新視聽感受，也展現出關注當代台灣經驗的視角。一九九〇年代末林強為《南國再見，南國》統籌電影音樂，召集當時台灣地下樂團與獨立音樂人趙一豪、彼得與狼、雷光夏、濁水溪公社，以搖滾、龐克、重金屬與噪音，為電影注入非主流音樂能量，映照出政治開放後社會變革的時代氛圍，也實踐林強個人衝撞主流音樂體制、追求另類音樂創作自由的意志。文化音樂評論人張鐵志為此下的註解：「這是台灣本土意識增長的一個標誌，林強將會永遠被寫在台灣流行音樂歷史的進程之中，所以這是一個轉折點。」

水晶唱片在一九八〇年代末與一九九〇年代推動新音樂文化，以低成本、小眾、獨立的「地下音樂」創作理念對抗主流音樂工業，並以此回應解嚴後無法壓抑的社會批判之聲。新音樂的聲響構築侯孝賢《南國再見，南國》中當代台灣經驗的音樂場景，體現當時逐漸強大的本土意識。如此看來，一九九〇年以來發展的新音樂風潮，帶動青年文化現象，不僅代表背離商業操作模式的反叛精神，更重要的是，這股從地下爆發的新音樂浪潮，挑戰長久以來控制思想自由的體制，且對在地身分與本土化思潮有開創性且深遠的影響。

《南國再見，南國》的主角小高（高捷飾）是老派的黑道大哥，出身外省家庭，住在蟾蜍山的眷村，拆遷後搬到公寓大樓，一波三折，年輕人爭執不休，老人則在一旁發呆。朱天文的劇本中寫道：「高爸雖然回去過上海，但台灣已是歸根之所，住了二十幾年的房子要拆，高爸嘆落葉無根，寒心悲涼！」身為外省第二代的小高在面對台灣政治轉型後新社會治理的出現，陷入身分認同的尷尬處境與生存危機，因而產生離開的念頭，希冀到彼岸創造未來的契機，最終卻無法啟程，受困於永恆的此刻。電影開場，小高帶著跟班扁頭（林強飾）與小麻花（伊能靜飾）在平溪線的火車上悠悠晃晃，鏡頭中的三人似在原地沉浮。林強的〈自我毀滅〉重金屬龐克搖滾貫穿開場片段，在侯孝賢固定景深、長拍鏡頭的影像語言中，火車的悠緩浪漫與充滿爆發力的節奏產生快與慢的對立效果，象徵新舊世代的衝突。

電影的結尾，小高、扁頭、小麻花遭綁架後釋放，狼狽慌亂，迷失在田野中，〈自我毀滅〉再度出現，又回到這段旅程的開始，三人停滯不前，還沒到上海闖出新天地，就先擱淺在荒地，陷入無路可出的困境，留下前途未卜的開放式結局，是毀滅，也可能是重生，蘊含著顛覆舊時代的能量，與激起新思維的可能。《南國再見，南國》歌曲調度與畫面呈現的對位關係，不只展現新音樂反抗主流的地下獨立精神，也是透過探索新的聲響文化重塑自我認同意識的想像，啟發新世代的個體性與創作力，宣告舊時代的結束，新世紀的開始。

新世代的節奏與電音場景

　　兩千年初的《千禧曼波》中林強首次嘗試以電子音樂創作配樂，開啟的新世紀迷幻聲響，營造片中世紀末城市空間氣氛，抽象造型的音色捕捉當下現實與人物心理，突破純粹客觀的觀看角度，開創另類寫實風格化的視聽表現。林強在二〇〇〇年投入的電子音樂革命理想，在侯孝賢追求另類寫實的電影中得以實現，此時他帶著搖滾場域爆發對抗主流音樂的能量，進入電子音樂的革命時代，跟一群電音愛好者共同出版著作《二〇〇一電音世代》(1999)，懷著熱望期待著聲音新世紀的來臨會為這個世界帶來改變。為書作

序的詹宏志稱他們是「地下的革命者」，守在邊境期待著未來聲音會帶來自由。

《千禧曼波》中浮現兩千年初正在成形的城市新世代電音場景，開場音樂是電子舞曲加入電吉他的震動，為城市夜晚的浮動空氣注入新世紀的迷幻聲響。隨著音樂律動，奔向新世紀的舒淇，張開雙臂一躍而下的樣子像極了通往城市邊境，準備展開幻境之旅的年輕人。片中舒淇飾演的Vicky，不管是台北的夜店，或是夕張無人街道，總是跟隨著林強的曲子〈單純的人〉，彷彿是記憶中無法抹去的聲響，每一次聆聽，都是她感到自由、接近救贖的時刻。侯孝賢在電子音樂的迷幻感受中，顯現的不是年輕世代與現實的疏離，而是與混亂失序內在經驗的貼近，並將真實感受轉化為深刻自我反省與反思。林強的〈單純的人〉從環境聲中擷取日常的吉光片羽，融合電子合成器聲響，與傳統吉他器樂的音色與主角的敘事旁白重疊，像是她內在的聲音，聆聽記憶的迴響，打開過去時空的聽覺途徑，通往電影敘事時間的此刻，從未來反省過去的自己。

《千禧曼波》中的電子音樂不僅呼應侯孝賢感受的新世代節奏，也在台灣影史留下難以抹滅的時代聽覺印記，更是新音樂與新電影浪潮持續湧動且不斷迴盪的證明，一方面延續新電影寫實主義美學的實踐，對權力體制的反叛與當下現實反思，另一方面，在不同的社會狀況的電影語境下延伸出顛覆性的音像創作領域。

跨音域的眾聲喧嘩

新電影與新音樂的聲聲不息

　　林強從一九八〇年代末至一九九〇年代的地下樂團、另類搖滾，一直到兩千年初的電子音樂世代，不但衝擊主流音樂與電影合作的商業模式，帶來新的音樂聆聽、生產與展演形式，也為日後電影音樂創作埋下種子。林強在《南國再見，南國》與《千禧曼波》開創具有當代意義的在地聲響，為新世紀年輕人的存在、自我認同與本土意識發聲，對華語電影的後起之秀影響深遠。他與中國第六代導演賈樟柯配樂合作超過十年，並開始與新一代的中國獨立導演有了交流。二〇一〇年他為劉杰導演的《碧羅雪山》配樂，獲得十三屆上海國際電影節最佳音樂大獎。接著二〇一一年又為擔任賈樟柯《世界》(2004)助導的韓杰執導的電影《Hello! 樹先生》配樂。而後最為人所知的，是為青年導演畢贛深具實驗性的首部電影《路邊野餐》(2015) 中夢境般的魔幻寫實旅程配樂，寫下〈雙載，像夢一樣〉一曲，重現《南國再見，南國》主角騎著摩托車在山路繚繞的迷幻音景。

　　林強在侯孝賢的《南國再見，南國》與《千禧曼波》中開創性的世紀末聲響，充滿城市新創音樂世代的邊緣能量，深化當代台灣經驗的視聽感受，構成電影意義的詮釋系統，探索社會型態與個體轉變之間的關係。由此看來，侯孝賢從一九九〇年代末探索回應當代性議題的電影形式，特別是在聲音運用開創上，仍可感受到新電影的寫實主義美

學的精神，與新音樂的地下獨立音樂場景相互輝映，開啟連結外在世界與個人內心狀態的聽覺感知。正如《千禧曼波》的結尾，林強的曲子〈飛向天際〉（Fly to the Sky）注視美麗安靜的雪景，像是回到電影開場，看見追隨著內心的迷幻聲響一躍而下的少女，走向光明之日來到前必須通過的黑暗，是內心深刻的反省、對人際交流的渴望，也是自我與世界聯繫的追尋。

延伸閱讀

• DJ @llen、林強、林志堅、Fish、曹子傑，《2001電音世代：電子舞曲聖經1》，台北：商周出版，1999。

• 沈曉茵，〈《南國再見，南國》：另一波電影風格的開始〉，《戲夢時光：侯孝賢電影的城市、歷史、美學》，林文淇、沈曉茵、李振亞編著，台北市：財團法人國家電影中心，2014，頁40-51。

• 何東洪、鄭慧華、羅悅全等編著，《造音翻土：戰後台灣聲響文化的探索》，台北：遠足文化，2015。

• 葉蓁，〈都市人：侯孝賢後期電影的青春與都會體驗〉，《戲夢時光：侯孝賢電影的城市、歷史、美學》，林文淇、沈曉茵、李振亞編著，台北：財團法人國家電影中心，2014，頁127-39。

* 本文改寫自〈在世紀末城市邊緣：《南國再見，南國》與《千禧曼波》中的聲音新浪潮〉，《藝術學研究》第28期，2021年6月，頁89-121。

跨越新舊影的

歷史書寫

● 新電影四十一年？ ● 新電影的寫實DNA ● 補拍的台灣影史
● 新電影的迴力鏢

● 新 電影

四十一年？

新導演的誕生
《十一個女人》
張艾嘉
與

#電視單元劇

一九八一年，入行超過十年、年方二十八、拿過一座金馬獎最佳女配角《碧雲天》〔李行，1976〕）的張艾嘉，演藝事業如日中天，而彼時她不僅電影事業有成，更將事業版圖瞄向了台灣電視圈，和「台視」製作人陳君天合製綜藝節目《幕前幕後》（1981）。該節目由張艾嘉親自訪問時下重要導演、電影劇組等幕後工作人員，並搭配情境喜劇向電視觀眾引介她熟悉的電影圈，播出後迴響甚佳，讓她在電視圈站穩了腳步。

同年春夏之際，張艾嘉正在構思一個全新、以女人為主題的電視節目時，偶然在台北的一家書店，發現當年二月最新出版的小說集《十一個女人》，這本由隱地編選的短篇小說合輯，收錄了十一位台灣女性作家於一九七〇年代起陸續發表的短篇小說，雖多是寫實主義筆法，但故事題材新穎，都是以女性為主角並講述她們身處轉型的當代社會中的故事。書中袁瓊瓊所寫的〈自己的天空〉一文（首刊於一九八〇年），張艾嘉先前已經在報上讀過，留下深刻印象，老早動心想要拍成電影，她沒想到的是還有另外十個好故事等著她。

文／李翔齡

跨越新電影的歷史書寫

新導演的源頭

有了第一部製作綜藝節目的經驗，張艾嘉不久便與台視敲定合作，以小說集《十一個女人》為藍本開拍同名電視單元劇系列。一九八一年七月十五日台視劇場《十一個女人》單元劇系列開鏡，十月十七日星期六晚上十點播出。當時台視在權衡之下，選擇導演劉立立的《阿貴》打開序幕，緊接著是柯一正的《快樂的單身女郎》，與楊德昌的《浮萍》（十一月二十一日播映）。有趣的是，這部劇集雖集結九位導演執導（楊德昌、宋存壽、柯一正、張艾嘉、張乙宸、傅維德、劉立立、董令狐、李龍），但是，除了老牌導演宋存壽，和劉立立與董令狐兩位早在一九七○年代即以「瓊瑤劇」出名的資深電影工作者，其餘導演對國人來說，都是陌生或聞所未聞的年輕面孔。最讓人意外的是，原先預定作為系列頭籌，由宋存壽執導的《洞仙歌》，最後則排定在楊德昌之後播出。

張艾嘉未料想到的是，節目播出後，隨即造成的轟動，根據張艾嘉的回憶，這系列電視節目源自眾多偶然的匯集：「正好電視連續劇這麼多年也到了一個瓶頸。觀眾已經疲倦於一成不變的某種類型。又正好一批年輕人從國外回來，急著找點事情做。」這些年輕人包含由國外學成歸國的新生代張乙宸、楊德昌和柯一正，《十一個女人》成為他

219

們最早正式面向華語觀眾的劇情片作品，另外張艾嘉也網羅具有副導經驗的傅維德、李龍，以及啟用一批新的技術人員與演員，以上這些突破性的策劃，如今看來都是台灣電影史與電視史的關鍵交會。許多年後，當張艾嘉以一名華語影視界的重要製片、導演及演員、歌手等多重身分接受訪談時，一九八一年冬天開播的台視劇場《十一個女人》無可避免地成為眾人提問、影響她影視生涯的重要里程碑。

事實上，電視劇《十一個女人》不只奠基了張艾嘉在電視圈的地位，更是她受邀擔任台灣「新藝城」總監的關鍵，若往後推估其影響力，最直接的例子就是「中影」《光陰的故事》（陶德辰、楊德昌、柯一正、張毅，1982）決定邀請楊德昌、柯一正各執導其中一段。若說楊、柯二人令人耳目一新的鏡頭語言拉開了台灣新電影的序幕，實際上早在前一年，兩人獨特的影像風格在《十一個女人》已有跡可循，電視經驗早已默默融入他們的創作脈絡之中。現今單就結果來說，中影與新藝城對新電影的發展確實都有直接推波助瀾的影響，但是，我們不能忽略的是，在更早為新導演鋪墊、暖身預備，甚至是作為市場試金石的《十一個女人》的實質影響力，才是發軔台灣影史美學與產銷，最具革命與爭議性、最波濤洶湧的新電影源頭。

跨越新電影的歷史書寫

電視與電影的交集

張艾嘉曾提及《十一個女人》的企劃多少啟發自於香港新浪潮，一九七〇年代末她在香港組織比高電影有限公司，起用許鞍華拍攝懸疑驚悚片《瘋劫》(1979)，並同時身兼女主角的方式，參與香港新浪潮的風起雲湧。然而，張艾嘉不僅是見證香港電影圈的新世代的崛起，她更在香港看見電視與電影之間的緊密關係，以及電影突圍的另一條途徑，「因為那時看到了梁普智、許鞍華、徐克、譚家明、嚴浩、章國明，那一票年輕導演，全都從電視台開始。所以，也深深感覺到，今天電影要進步，是電視先進步；電視進步以後，電影才找到一個新的走向。這些東西息息相關。」

有了這層體悟之後，張艾嘉首先注意到早先香港電視圈，流行以電影方式拍攝電視單元劇集的模式，例如譚家明的《七女性》(1976)聚焦女性人物且突出情慾描寫，以摒棄傳統和創新的影像語言，客觀批評社會轉變下的市民生活。然而不同的是，相較如譚家明作者風格濃厚的連篇影集，張艾嘉雖採用類似模式製作電視單元劇系列，但其立意一方面是幫「老」導演宋存壽開戲，另一方面則著重挖掘更多「新」導演，讓他們有更多表現機會，而作為實踐理念的《十一個女人》因有十一個故事，正好可以給予多位不同風格導演作品面世機會，同時藉由電視與電影之間的人才流動，在台灣影視圈創造正向的循環。

時間往前回到一九七六年，台灣的三台開始引入 ENG 電子攝影機（Electronics News Gathering），技術的演進更進一步拉近電影與電視之間的距離，為這兩個相近又相異的媒介帶來交集的機遇。ENG 的問世對電視製播是關鍵的轉變，它的便攜性、電子化，不需沖洗底片即可播出、剪輯方便和具觀景窗即拍即看的功能與特性，立刻被應用在電視台兵家必爭之地的新聞採訪節目。到了一九八〇年代初，三台已不乏諸如《歡樂滿寶島》（1978）、《映像之旅》（1981-1982）等旅遊風光、娛樂綜藝與抒情報導等節目出現。外景隊亦經常藉著 ENG 的「電視眼」，帶領觀眾從客廳中的小方盒出發，上山下海，周遊台灣各地民情，範圍甚至是觸及當時交通不便的外島，或更遠的東南亞。

不久，ENG 開始被運用在戲劇節目製作上，例如台視導播黃以功在台視劇場《秋水長天》（1980）推出外景戲，電視劇於是走出了三機棚內搭景的慣例，走向寫實的單機實景作業，更加「電影化」，場景更多變化，也更具個人風格。一九八一年八月，台視與中視於每周六晚間播出的單元劇為提升聲勢，紛紛以「電影實驗劇場」為號召，為節目冠上「實驗」、「電影」、「電視」的電視「劇場」，強調單元劇引入電影導演的風格技法與新意。以台視《十一個女人》首集《阿貴》為例，當時開播宣傳便強調該劇集是文學、電影、電視各文體的冶於一爐，強打要成為讓觀眾飽餐的綜藝集錦。值得注意的是，當電視劇使用具有觀景窗的 ENG 攝影機，開始大量拍攝外景時，隨之而來的大量實景作業確實使劇情、演

員演技等各方面如何相應，帶來不小的挑戰。

電視劇「電影化」的實驗

一九八○年代初，台灣電視逐漸走向精緻化，推出大餐轉而擁抱電影規格之際，同時出現許多新興電影人正在尋找創作機會。這些初學成的電影人，除了在階段性的「金穗獎」自我證明以外，他們更需要的是進入業界的契機。而同樣年輕、具有影視資歷與眼界的張艾嘉恰巧在電視觀眾厭倦一成不變的電視連續劇時，提供這群新銳導演一個「實驗」的機會，促成這批新銳在具彈性的製播環境中實驗新方向。

這其中的關鍵點在於，電視媒體成本較低、創作快、實驗性高，相較於電影的大成本有更少的商業壓力、更能表現個人風格，收視群廣大，也能以更生活化、本土化的題材與觀眾溝通。而電視邊播邊拍的特性，可使電視台隨收視率與觀眾反應乘勝追擊調整內容，但也不是沒有臨時腰斬、停播停拍的可能。所以綜觀來說，拍攝電視節目對新銳導演而言，除了可以磨練技巧，其 ENG 的單機作業與電視劇標榜的「電影化」製作方式，也讓他們在技術上放手自由施展，即便收音與影帶感光仍比不上電影規格，但多了

免沖毛片即拍即看、隨時調整的機動。

二〇二〇年，台視在網站上釋出楊德昌在《十一個女人》系列中的《浮萍》，立即在電影圈帶來不小騷動，除了新史料的出土，另一個令眾人興奮的原因是，這是該劇集中唯一以上下兩集播出的影片，長度與規模已經與一部劇情長片無異。如同《十一個女人》其他單元系列，《浮萍》絕大部分是外景與實景拍攝，一九七八年，甫通車的北部濱海公路使台灣北海岸成為最新的外景地，已經不乏許多影片開始在此取景。

楊德昌為《浮萍》相中了九份與金瓜石的人文地貌，以此為主要場景描寫台灣城鄉發展差異、傳統村里進入工商社會與年輕人離家謀生。濃厚的鄉愁與波濤擊打的岩岸、混沌不清可能趨於沒落與發展之間的工業小城情調，楊德昌為九份描繪出一股台灣原鄉百無聊賴與緩慢遲滯的溫柔風情，也藉由上下兩集的區分，描繪年輕人由鄉村初探都會台北所遭遇可能渾然未知的危機與凶險。這樣的「雙城」對照歷險記，亦呼應早年台語片與一九八〇年代之初陳坤厚、侯孝賢以城鄉愛情喜劇類型關懷的時代內涵。城鄉抉擇「歸來」與「去兮」之餘，卻又多了全球化潮流下，停留在原鄉或更趨擁抱西方現代主義的躊躇與複雜。

新舊導演的世代交替

楊德昌在《浮萍》嘗試表現出自己久違台灣的寫實觀察，具有風土味的土角厝與室內陳設、街道上的廣告聲景（soundscape），倚隨著男女共乘摩托車的山路長鏡頭，或者是軍國色彩濃厚、旗幟飄揚的台北車站等，都寄寓了他由美國重返此地，彷彿已是前行先知者的客觀觀察，並眼見新舊交替的交錯情感。女主角受到誘惑所追逐的城市虛榮，直接以電視演員的明星夢作為牽引與代表。也因此，楊德昌以反高潮或「戲中戲」後設手法襯映，揭露棚內拍攝實貌，內嵌呈現電視小明星幕後的生活細節，不但是歐陸新浪潮如楚浮《日以作夜》（La Nuit américaine, 1973）以降的美學表現方式，也對電視博人眼球的大眾流行取向採取了更批判性的角度。

此後一九八〇年代的新電影導演們，也常將攝影機觀景窗對準每家必有的電視螢幕。電視節目的淺顯與無孔不入，除了被視為空虛家庭生活與外來文化入侵的代表，也威脅電影市場，大量降低了走進戲院的國片觀眾群，當中的批評角度也隱含了電影或許仍能發抒言情、抗衡大眾價值觀，然而電視很難不妥協從眾的創作位階之別。

《十一個女人》觀眾口碑甚佳、大獲注目的隔年，楊德昌、柯一正與張艾嘉在後世稱為新電影起點的《光陰的故事》重聚。中影的小野出於降低風險的考量，同樣以四段集錦

故事的方式策畫推出《光陰的故事》，由楊德昌、柯一正、張毅、陶德辰四位新生代導演分別執導，張艾嘉則回歸演員身分為影片拉抬。《十一個女人》拍攝期間張艾嘉與導演們除了擁有創新想法，互助突破環境與人為困難，相互客串借景、彼此觀摩提點的風氣，持續在以楊德昌為首的這群新銳導演之間沿襲，成為新電影初期彼此相互激盪、滋長與競技的美好時光。

與此同時，相較於《光陰的故事》的小成本，中影投注相對高資金，由資深導演胡金銓執導的古裝片《天下第一》(1983) 在國際影展卻沒有得到預期中的關注與獎項，國內票房也遇上瓶頸；反觀《光陰的故事》則被倫敦影展邀請，楊德昌一人機動輕便出發，帶著四支錄影帶向國際影評人引介全然不同風格的華語電影。隔年，類似的企劃，由年輕導演侯孝賢、萬仁、曾壯祥執導的文學改編集錦《兒子的大玩偶》(1983) 與資深導演李行、白景瑞、胡金銓同樣以三段故事串聯的《大輪迴》(1983) 對決，又恰好遇上爭議性的電檢「削蘋果事件」，新電影有興論的關注與支持，票房相爭之下新舊導演世代交替的趨勢已近明顯。新銳導演由電視晉身電影，走進製片家、國內觀眾的眼簾及國際舞台，仍處盛年的老導演們，如李行收山改走幕後製作，宋存壽則全然走向電視劇繼續導演生命。

重新改寫新電影的起源

一九八三年，張艾嘉繼任虞戡平，接掌台灣新藝城總監，極力想為台灣新導演們保留一塊天地，在虞戡平《搭錯車》（1983）後接連製作了林清介《台上台下》（1983）、柯一正《帶劍的小孩》（1983）、楊德昌《海灘的一天》（1983），漸進地由大眾取向轉向精緻製作。然而，她因本土文藝片另類路線與香港總部的全然商業走向不同，而承受極大的票房壓力，最終在一九八四年二月離開台灣新藝城。在這之後，張艾嘉一度與陳坤厚的萬年青公司預定合作製作楊德昌《信念與猜疑》（即後來由侯孝賢與蔡琴主演的《青梅竹馬》（1985）），但因獨立製片所需的資金與規模並非一般民間電影公司能承擔。若缺少如中影或新藝城資源挹注，獨立製作仍屬不易。

經歷挫敗後，張艾嘉短暫離開了台灣，但不到一年，她便從香港重回台，這次她的眼光再度轉向電視製作，向「中視」提出製作單元劇《說故事的時間》（1985）的企劃，以描寫女人生命歷程為主題。這個類似《十一個女人》的製作同樣集合了港台電影電視界人士助陣參與，其中包括宋存壽執導的《電話外遇》描繪已婚女子被陌生電話激起心中漣漪；張乙宸執導、改編香港作家西西連載小說《像我這樣的一個女子》（1983）的同名影片，描繪現代未婚女子的處境；楊凡導演的《表妹》談高中生的愛情；《斜陽餘一寸》由

盧非易編劇、實驗電影出身的德傑麟執導，描寫老年愛情。

雖然，此時的張艾嘉仍然寄望能在電視單元劇中，走出文藝性與創作性的風格，改變觀眾品味。然而在《十一個女人》播出的四年後，電視圈依舊商業化，環境比以往更加艱困，電視開始遭遇其他媒介如錄影帶市場的威脅，實驗空間漸被限縮。但另一方面，這次的電視製作卻意外促使張艾嘉在文藝路線上的堅持有不少斬獲，其成果展現在一九八六年第二十三屆金馬獎，張艾嘉執導的第二部電影《最愛》(1986) 受到金馬獎多項提名青睞，與港片《英雄本色》(吳宇森，1986) 共同成為最大贏家。

然而，當年的金馬獎卻因此忽略了楊德昌《恐怖份子》(1986) 等新電影導演，引發導演不滿與支持新電影影評人的另一種聲音。隔年，〈民國七十六年台灣電影宣言〉(1987) 隨後而至，新電影被宣判死亡。如今，距離《十一個女人》播出，已經過了四十一年，此刻重新探討新電影開端的意義，不僅是給予張艾嘉之於新電影貢獻的肯定，實則是對已成既定事實的新電影起源，賦予它另一個「新」的樣貌。

延伸閱讀
- 曾壯祥，〈電影與電視的互動關係〉，《電影欣賞》第34期，1988年7月，頁25-26。
- 黃建業、聞天祥、薛惠玲等，〈幕前幕後——尋訪張艾嘉的創作軌跡〉，《電影欣賞》第148期，2011年7月，頁3-35。
- 蕭颯等著，《十一個女人》，1981，台北：爾雅。

的 ● 新　電影

D　寫

N　實

A

劇　　　在

情　看

紀　片　見

錄

片

文／林木材

二〇一四年，台灣新電影時期的代表導演之一萬仁在倫敦大學亞非學院（SOAS, University of London）出席影片放映，也接受了英國廣播公司（BBC）的訪問，專訪文章中這麼寫道：「在萬仁看來，台灣『新電影』展現的是一九六〇、七〇年代台灣應該拍卻沒有拍的電影，所以很多人在拍自己的童年。」

萬仁的說法反映了像是《童年往事》（侯孝賢，1985）、《戀戀風塵》（侯孝賢，1986）、《牯嶺街少年殺人事件》（楊德昌，1991）、《多桑》（吳念真，1994）等帶有自傳性色彩的影片，創作者（有機會）開始轉化自己在台灣的成長經驗與回憶，成為片中的主題。但若更政治性地來解讀這句話，所謂「一九六〇、七〇年代台灣應該拍卻沒有拍的電影」，自然容易聯想到在白色恐怖的戒嚴時期，拍攝劇情片除了要經過國民黨政府的層層審查之外，也還有拍攝資源被大片廠掌控，獨立製片在這種條件限制下不被允許存在的客觀事實，要以電影暢所欲言，或是拍自己想拍的題材，都有其難度。看看一九八〇年代初期，小野與吳念真為了新電影，在「中影」內部是如何偷天換日、連拐帶騙，便可略知一二。

從缺的金馬獎最佳紀錄片

若對照世界電影發展史，紀錄片與劇情片，或稱「紀實」與「虛構」，其實沒有明顯的界線分野，更多時候甚至互為表裡，成為電影美學中最豐富的面向。但台灣由於政治戒嚴、資源壟斷、電影審查等結構性原因，使得劇情片與紀錄片發展有著宛如平行線一般、完全迥異的過程。以金馬獎為例，所設立的最佳紀錄片在一九六二至一九八四年之間，主要皆頒發給「台製廠」、「中製廠」所攝製的新聞片與政治宣傳片，像是《大哉中華》（中製廠，1968）、《慶祝中華民國六十四年國慶閱兵大典》（台製廠，1975）、《中華民國第六任總統副總統宣誓就職典禮》（台製廠，1978）等。這幾乎說明在戰後一九五〇到一九八〇年代中期，除了極少數作品（如《劉必稼》〔陳耀圻，1967〕）之外，就積極意義上，在台灣的電影創作環境中，能觸及現實或處理現實題材的紀錄片實在少之又少。

一九八五年金馬獎最佳紀錄片的「從缺」事件可作為實證。甫從美國留學回台、專攻紀錄片的李道明擔任該屆評審，他寫道：「在評審過程中，由於一些年輕的評委認為大多數報名參展影片的宣教意味太濃，是教學影片、產業簡介片、新聞片或宣傳片，並不符合國際上普遍認定的紀錄片定義，獲得大多數評審委員同意。」

這個事件引起中影、中製、台製等黨營製片廠的不滿，製作宣傳片（propaganda）與新聞片（newsreel）其實是國家所賦予他們的任務，這些影片也都領有「新聞局」核發的「紀錄片」准演執照，突然間又被權威獎項給全面否定，於是充滿了許多不滿與困惑，四處抗議⋯⋯。

紀錄片作為一股啟蒙伏流

回到萬仁的說法，那些「應該拍卻沒有拍的電影」，理應也包括了紀錄片，並且是深刻觸及現實的紀錄片，而不是美化現實或健康寫實的那種。「新電影」相對於「舊電影」，作為當時的改革運動，主要呈現寫實風格，其題材貼近現實社會，回顧民眾的真實生活，其實和紀錄片普遍追求的美學觀是一致的。

尤其在更多歷史檔案被重現、重提、重述的現在，我們可以大膽地說，新電影的某種核心精神，其實和紀錄片相通——源自於對土地與社會的關懷，也關心歷史真相和人民記憶。不少新電影劇本改編自鄉土作家（如黃春明）的小說亦說明了這條路線。與此同時，正如同紀實影像的溯源，其實可以從一九六○年代以降的現代主義、鄉土文學、報導文學、電視紀實節目中，找到寫實風格與現實主義（realism）的蛛絲馬跡，一如所謂的

「新」意味著的「反」，是對無現實感電影的反對與反抗。除此之外，再比對一九八七年〈民國七十六年台灣電影宣言〉簽署者們的背景與專業，從文學家到報導文學、紀實攝影與影像先驅（如黃春明、陳映真、張照堂、高信疆、胡台麗、李道明、陳雨航等人）的結果論來看，或許對新電影來說，紀錄片可看作一股啟蒙伏流。兩者雖有不同的發展脈絡，但卻殊途同歸，在某些電影中也透露向紀錄片致敬的段落。

經手過多部新電影的著名剪接師廖慶松在一次訪談中透露，中影曾接了電視紀錄片瑞芳礦業《芬芳寶島》(1975)一片；這部由夏祖輝執導的作品，使用十六釐米膠卷進行拍攝，描寫瑞芳這個以礦為業的小鎮及居民，雖不脫當時電視總是稱頌勞動者的正面描寫，稱礦工為「英雄」，但鏡頭深入礦坑，確實地記錄礦工辛苦而危險的勞動，應是電視史上難得的創舉。

《芬芳寶島》(1975-1980s)系列部分影片的剪接工作，他於是剪輯了《無名英雄的貢獻——瑞芳礦業》(1975)一片，這部由夏祖輝執導的作品，使用十六釐米膠卷進行拍攝，描寫

廖慶松或者其他創作者是否受到此片影響不得而知，但由黃春明所策劃的鄉土影集《芬芳寶島》（黃後來退出，由不同導演分別完成作品），其本意是希望藉著紀錄片帶領觀眾「發現台灣，重新看這個鄉土」，像有《大甲媽祖回娘家》（黃春明，1975）、《金色中港》（余宜學，1975）、《神奇的蘭嶼》（鄭慶全、廖賢生，1981）、《古厝：彰化秀水鄉陳宅》（余秉中，1980）等片。該系列共有三十四集，由出品「白蘭洗衣粉」的國聯工業公司擔任總

新電影的寫實 DNA

監製，國和傳播公司製作，並在中視播出。

黃春明曾抱怨後來成果與企劃的差距，以及部分影片拍攝時囿限現實情況，作假瞎搞。意外的是，侯孝賢編導，由鳳飛飛、鍾鎮濤、陳友主演的《風兒踢踏踩》(1982) 中，片頭一個廣告劇組到澎湖拍攝洗衣精的廣告，為這段影史提供了些許線索與遐想。片中廣告劇組走寫實風格自然呈現產品，也來回彩排調度了好幾次，最終在一個婦人傾倒洗衣粉的鏡頭NG，印有「白蘭」的產品在片中露出，編導也多次說出「白蘭洗衣粉」，其後，又找當地叫賣者幫忙贈送洗衣精，並在遠處偷偷拍攝民眾的反應，引發鳳飛飛評論：「不錯，挺真實的」。這一整段劇情，凸顯了廣告劇組是利用重複排演、素人演出、地方風土習俗去凸顯真實感，可看作是對《芬芳寶島》的一種指涉，及對真實的矛盾與困惑。

《戀戀風塵》致意《礦之旅》

多年之後，又有一組紀錄片團隊來到瑞芳，並更為深入地呈現挖礦工人的勞動，即由梁光明、阮義忠、張照堂（高尚土）、杜可風與雷驤為製作團隊的電視紀錄片《映像之旅》系列 (1981-1982)，其中《礦之旅》(1981) 一集是系列中最為知名的作品，曾獲得一九八二年金鐘獎「最佳教育文化」獎。

234

《礦之旅》同樣也以瑞芳煤礦為主，以工人的一天為敘事雛形，採取女聲旁白說明礦業能源對於進入工業時代的台灣之重要性，配合畫面講述礦工從清晨到傍晚的工作情形，片中隱約含有現場的吵雜聲與台語交談，並搭著礦車深入坑道內拍攝，勾勒出礦業的勞動群像。其中一段旁白這麼說：「一般人對礦難太過敏感，所長告訴我們說，合理的設計與管理之下，礦坑裡遠比路上的交通安全得多。」

《礦之旅》得獎後，張照堂回憶道：「新聞局的人居然跟我們說：『你們怎麼拍那麼破敗、勞動、下層的人們。』」也不乏有觀眾投書報紙，控訴《映象之旅》的意識形態不健康，曾有幾度引來警備總部的調查。

在研究者張世倫的文章〈試論《映象之旅》的非虛構檔案意涵：以〈礦之旅〉及其衍生的現實性為討論核心〉中指出，《礦之旅》於一九八二年三月三十日晚間在三台重播，但在三月二十五日台北內湖福田煤礦發生的爆炸意外，造成共十三名礦工死亡、三十三人重傷，故影片播送前，製作團隊特別以黑底白字插入了「默悼　內湖福田煤礦殉難礦工」字卡，並以約九十秒的畫面呈現這場事故。對比片中所長所說的台詞，顯得無比諷刺。

無獨有偶，由侯孝賢執導、吳念真編劇的《戀戀風塵》(1986)，其實不只是一則單純的礦工故事，在影片的中後段，主角阿遠（王晶文飾）在沮喪之餘，於軍營中借住一

新電影的寫實 DNA

晚，吃飯時一旁的電視節目傳來煤礦工事的播報，此時鏡頭移動對焦映像管電視機，電視裡放送的幾個畫面，正如孫松榮在〈四部劇情片和一個驚喜：論張照堂的電影攝影〉一文中指出的，竟然是《礦之旅》裡礦工搭著礦車的片段（鏡頭順序與原片不同），另外配上的男性旁白則不斷以標準國語說著礦產量年年攀高。

這迫使阿遠想起礦工父親受傷的回憶，竟瞬間昏厥過去，影片跳接到他的夢境之中，母親在火車隧道焦急喊叫奔跑，受傷的父親由同事揹出坑道。侯孝賢高明地利用紀錄片的紀實特質，在真實與虛構之間營造出極大張力，也可看作是對紀錄片的致意，對礦工勞動者的深度關懷。特別是在一九八四年，台灣發生了多起礦災，其中三大礦災（土城海山煤礦、三峽海山一坑、瑞芳煤山煤礦）造成至少二七七人死亡，震撼社會。《戀戀風塵》以隱晦的言外之意，暗巧地刻畫在景框之外的這份現實。

礦災啟發「綠色小組」

這三起礦災，引起了當時藝文圈與政治圈的極大關注。在海山礦災的現場，當時擔任《人間》雜誌攝影記者的蔡明德說，為了掩蓋屍臭，救難人員在一旁拼命灑花露水，是極為詭異的畫面。；在煤山煤礦現場，於多個黨外雜誌擔任編輯的王智章也趕去拍照紀

錄，他有感於文字與紀實攝影的侷限，一直希望能以動態影像的紀錄來捕捉現場：「平面靜照難以呈現重傷受難者的神態，而動態影像可以傳神的呈現，從所揭露的真相，進而去瞭解事件被忽略的全貌，為受難者發聲（或說平反），讓他們得以公平地被對待。」

王智章觀察到，官方雖為罹難者發起愛心捐款，但有許多重傷的植物人卻被置之不理，媒體也沒有報導。他和夥伴遂與在傳播公司的鄭文堂合作，帶著 ENG 電子攝影機到了受難者所在醫院，偷偷進行拍攝採訪，訪問了受難者家屬，也有重傷患者躺在病床上的鏡頭，最後運用了胡德夫的歌曲《為什麼》(1984) 做為結尾，完成短片《煤山礦災受傷礦工復健報導》(1984)，在當年的記者會上播放，發揮極大效用。

在這次經驗的啟發下，王智章在一九八六年創立了著名的錄影團體「綠色小組」，以「記錄、傳播、戰鬥」的非主流媒體自居，對抗主流媒體的資訊壟斷和謊言。成員們帶著 Panasonic 的家用攝影機 M1 走上街頭，記錄了台灣在一九八七年解嚴前後風起雲湧的各種社會運動，包含政治、環保、農運、勞工、原住民、外省老兵等議題，用身體和鏡頭捕捉真相，製作了一百二十部作品，發行 VHS 錄影帶，並留有三千小時以上的珍貴影像紀錄，代表作品包括《去年九月（林正杰街頭狂飆）》(1987)、《鹿港反杜邦運動》(1987)、《520 事件》(1988)、《反五輕運動》(1988) 等。

融入《超級公民》的綠色小組

而在新電影的導演群中，萬仁的作品可說是最具政治性與批判性的，他在《兒子的大玩偶》（侯孝賢、曾壯祥、萬仁，1983）第三段《蘋果的滋味》引起的「削蘋果事件」是一例，他的「超級三部曲」更對現實有進階的描寫，並將紀錄片的片段融入於電影敘事中。

《超級市民》（萬仁，1985）像是一則時代紀錄，除了台北街景外，主要聚焦了當時林森北路康樂里的違建，也在電影中以特寫鏡頭拍下路名「林森北路」。《超級大國民》（萬仁，1994）是以「白色恐怖」為題，描寫一九五〇年代參加讀書會被警總逮捕的政治犯，因招供他人，出獄後仍愧疚不已。《超級公民》（萬仁，1998）則有兩個主角，原住民青年馬勒（張震嶽飾）來到台北工作因被壓榨，一時動怒殺死主管，被捕慘遭槍決，成為幽靈在都市遊蕩；年輕時以影音紀錄投入社運至深的計程車司機阿德（蔡振南飾），內心被現實的變化與意外重創，兩人在相遇後，試圖尋找各自與世界的和解之道。

《超級公民》的取材，明顯來自於一九八七年的「湯英伸事件」（鄒族原住民湯英伸到台北工作被欺壓，酒後與雇主發生衝突，殺害全家，涉及原住民遭到漢族歧視、剝削等問題），而計程車司機的角色，則極似綠色小組成員。在現實中，湯英伸被槍決的那天，綠色小組成員也在看守所外等候並陪伴家屬，拍下黎明時的槍聲，《超級公民》的虛構情

節，恰巧可視為這段故事的延續。

在片中的中段，一個落雨的夜深人靜之時，阿德打開安置在房間內的箱子，拿出屬於一九八〇與一九九〇年代初期各式社會運動的頭帶（反對老賊修憲、反對軍人干政、廢除刑法一百條、反賄選反暴力、爭平等五二〇反不義、反侵佔爭生存還我土地、反核救台灣、獨立建國台灣總統選舉後援會）以及一台 Beta 攝影機，接著他看著電視上自己曾拍過、經歷過的政治社運畫面——這些片段正是來自於綠色小組所拍攝的作品——如《520 事件》、《生死為台灣（鄭南榕出殯詹益樺自焚）》(1989) 等等，但少了激昂的台語旁白與現場音，取得代之的是范宗沛帶著悲悽感的大提琴古典樂演奏。

鏡頭特寫著阿德的臉孔，綠色小組作品於電視播出的光影投映在他的臉，泛淚的他若有所思。緊接著下個鏡頭，他開著車，在夜色中聲嘶力竭地狂吼吶喊，情緒潰堤。這段《超級公民》裡的剪接蒙太奇與反應鏡頭安排，其實與《戀戀風塵》異曲同工。如果我們將紀錄片視為一種「真實／現實」的代詞，主角們在觀看之後（《戀戀風塵》裡的阿遠則超載昏厥），從他們對「真實／現實」的反應，皆可看出導演對紀錄片的思考與態度。

換句話說，紀錄、檔案、回憶、歷史、現實、思辨之於紀錄片的意涵，在上述這些電影作品中完全展現。紀錄片與新電影的關係也許千絲萬縷，但更重要的是，隨著時間

的逝去，這些新電影作品的精神卻更加堅毅，在此刻回望新電影，再也不能以假裝看不見的態度面對該景框之外的現實。

延伸閱讀

- 子川，〈專訪：台灣電影《超級大國民》導演萬仁〉，BBC 中文網，2014 年 7 月 31 日。
- 李道明，〈從紀錄片的定義思索紀錄片與劇情片的混血形式〉，《戲劇學刊》，第 10 期，2009 年 7 月，頁 79-109。
- 林木材，《紀錄的顏色：綠色小組續訪計畫調查與研究報告》，2020。
- 林木材、劉安綺訪問整理，〈專訪黃春明談「芬芳寶島」〉，《Fa 電影欣賞》第 186 期，2021，頁 16-25。
- 孫松榮，〈四部劇情片和一個驚喜：論張照堂的電影攝影〉，收錄於《歲月．定格——張照堂》，台北：台北市立美術館，2017，頁 129-47。
- 張世倫、唐慧宇、林書嫻、張政傑、劉羿宏、陳柏旭，《映像之旅》，台北：國家電影及視聽文化中心，2021。

跨越新電影的歷史書寫

●補拍 的 台灣影史

當
錄像藝術

遇上

電影
*

#數位藝術

文／孫松榮

當代電影的其中一個顯著發展趨勢，乃是電影與當代藝術之間的互動關係。箇中淵源，尤與一九九〇年代中期恰逢電影百年發展息息相關。當這門年輕藝術迎來新世紀之際，亦面臨各種重大挑戰。數位化，既是它即將不得不遭逢的許多變革之一，更是它轉型藉以推進電影的未來。隨著電影本體的改變，「電影之死」一說不脛而走。然而，數位化未必是被稱為「後電影」（post-cinema）的窮途末路。

情況正好相反，由中外策展人、藝術家乃至導演紛紛進駐美術館，透過錄像藝術、裝置與投映等結合多重數位化與檔案化的創置對於百年電影遺產所展開的轉化，堪稱電影新生的轉捩點之一。舉凡巴依尼（Dominique Païni）與科瓦爾（Guy Cogeval）合策的「希區考克與藝術：致命的吻合」（Hitchcock et l'art: Fatal Coincidences, 2000）、岡薩雷斯—福爾斯特（Dominique Gonzalez-Foerster）的 "TH.2058"（2008），及蔡明亮的「來美術館郊遊」（2014）與「無無眠」（2016）等國內外大展皆可被視為著名代表作。就此「當代藝術的電影轉向」而言，影像藝術（moving image）、互媒性（intermediality）及擴展中的電影（expanding cinema）等新興稱謂蔚為風潮，其發展如火如荼。

錄像藝術解構類型與國族電影

近十年來，此波動態影像新潮逐漸在台灣崛起，有越發興盛之勢。除了蔡明亮影片展覽，值得關注的，作為遺贈的台灣電影屢屢成為藝術家再創作的主要素材與題旨。若僅聚焦於由一九六〇年代至一九八〇年代的類型電影與國族電影，均曾構成此跨域影像藝術實踐的關鍵影音事件。

二〇一二年，國家電影中心為紀念胡金銓八十歲冥誕，而於台北當代藝術館舉辦「胡說：八道胡金銓・武藝新傳」展覽。吳俊輝展映三頻道錄像藝術《迷霧傳說》，投映影像取材自胡氏四部經典影片《龍門客棧》(1967)、《俠女》(1971)、《山中傳奇》(1979) 及《空山靈雨》(1979)。實驗電影導演先是將數位化的鏡頭重新編輯列表，接著從中一一徵引出以雲、霧、光、煙、山、水、日夜、竹林，動物、昆蟲與花草等大自然元素為中心的視覺母題，且將片中包括刀劍聲響與對白等各種聲響及加入的電子音樂混音合成，成就一部以抽空敘事、雜糅空鏡頭與刀光劍影，來體現電影禪意的武俠交響曲。

邱子晏的錄像藝術裝置《小城故事》(2018)，則以李行間世於一九七九年並在當年金馬獎上風光獲獎的同名影片為題。藝術家作品的煥然一新，一方面在展場中細緻地利用瓦楞紙與木製結構，打造出由林鳳嬌飾演的聽覺與語言障礙者阿秀現身的場景；另一

方面，透過雙頻道形態（投影布幕與外加在投影機上的微型液晶螢幕）分別投映著剪輯自片中阿秀出場的畫面，及女性素人演員重新演繹女主角做家務的鏡頭。迥異於原作，邱子晏不單讓後者以客語發聲，還給她唱了一首叫做〈一領蓬線杉〉歌曲的機會。她邊做家務、邊抱怨瑣事太多太忙。藝術家的獨具匠心，乃是凸顯出女主角攤開報紙映入「美麗島事件」頭條，並將印著十二月十日的日曆撕下的重演段落。顯然，改寫原作的錄像藝術裝置《小城故事》用心良苦，解構「健康寫實主義」的國語名片，無不是為了揭露那些曾發生在苗栗縣三義鄉的電影日常中卻被噤聲的女性語言，及電影畫外被遮蔽的歷史事件。

藝術家補拍新電影

　　至於一九八〇年代的台灣電影，不乏跨媒介作品以之為題材。藝術家雪克的《回魂記》（2015）系列作品，值得一提。她尤其借用了台灣新電影名作之一《兒子的大玩偶》三段集錦片中，侯孝賢導演同名（1983）一段裡「三明治人」坤樹（陳博正飾）的形象，同時結合文夏演唱的一首改編自日本演歌的〈黃昏的故鄉〉（1960），創作出一部音樂錄影帶式的錄像藝術。《回魂記》擷取黃春明小說中主角模仿日本雜誌的廣告「三明治人」及

文夏翻唱東洋名曲的作法，藉此彰顯台灣身分的曖昧性。同樣地，錄像藝術家蘇匯宇對於一九八〇年代的台灣電影情有獨鍾。近年來，他雄心勃勃地針對這個時期看似各異其趣卻息息相通的影片——既有古裝片，亦有剝削片，更有新電影——所展開的兩部他稱為「補拍」（reshoot）的系列作品，值得細究。

第一部為四頻道錄像藝術裝置《唐朝綺麗男（邱剛健，1985）》（2018）。顯然，從作品名稱看來，藝術家複訪（revisit）已故知名編劇家邱剛健的影片《唐朝綺麗男》（1985）是顯而易見的。邱氏這部在當年遭時不遇、乏人問津的作品卻引起後來者再發展的興趣，主因之一與蘇匯宇自《臨風高歌》（2015）與《超級禁忌》（2015）等作以降，頻頻回望戒嚴時期探勘壓抑欲望與死亡衝動——這些恰好在《唐朝綺麗男》中同樣具有鮮明表徵——的題旨脫不了關係。《唐朝綺麗男》成形前，由邱剛健編劇的《唐朝豪放女》（1984）票房告捷，片商希望乘勝追擊。相較前作，同樣以唐朝為背景的影片明顯少了故作姿態的軟調情色，取而代之的是時空錯置的風俗儀式、人物造型及服裝陳設，更在情慾與死亡的基礎上，凸顯風聲目色與戀屍癖等極具衝擊性的視覺元素。

三十三年後，蘇匯宇透過高速攝影機再次調度邱剛健原作中那些稍縱即逝的慾念與死亡瞬間，乃至尤其是劇本中寫了最終卻沒被拍出來的結局。因此，所謂的補拍，一是具體地指向各類角色（宦官與名妓、刺客與情婦、日僧與官兵等）既男似女的曖昧性別，

並凸顯詭怪奇譎的視覺事件（儺舞、含劍、屏風等）糾纏於愛慾與死亡，無法自拔，越陷

越深；另一，則直指拍攝劇本裡最後一個關於男主角崔俊男慘死於官兵兵刃的場景。由

於高速攝影格率造成慢動作之故，鏡頭中實則由女演員演繹的崔俊男，她／他被處決的

身軀在動靜、絕爽與生死之間劇烈地震盪著⋯穿過她／他身體的長矛愈深，她／他看似

更享受其中，欲罷不能，恍惚狂喜。

從原作萃取自由與解放的思想

就此，補拍的英文 "reshoot"，可指補述的影像，亦富有性象徵。崔俊男被利器刺死

的畫面，讓人聯想起聖賽巴斯提安 (St. Sebastian) 被亂箭射，及三島由紀夫透過黑白沙龍

照片有意仿效這位殉教徒遭弓箭穿身的著名形象。箇中虐戀文化與同志情慾的指涉，不

言自明。邱剛健完成於戒嚴期間的劇本卻未被再現的影片結局，到了蘇匯宇這個已屬百

無禁忌婚姻平權的時代，藝術家一舉將之轉化為身體與欲望的解放表徵。戰後曾歷經現

代主義等中西文化思潮洗禮的邱剛健，描寫刺客殺奸臣與亂賊故事的《唐朝綺麗男》可

被視為對於戒嚴政體的政治批判。而蘇匯宇的《唐朝綺麗男（邱剛健，1985）》從原作萃

取自由與解放的思想，尤其透過邱剛健完而未了的劇本結尾中實踐性別欲望的流動，藉

以將片中模稜兩可的角色性別，及進出白立方畫廊與黑盒子電影院的觀眾身體交纏在一起。妖嬈騷氣並瓦解公序良俗的《唐朝綺麗男（邱剛健，1985）》遂活像嘉年華般的電音LGBTQIA Pride，加上屏風造型凸顯鏡淵表徵的四頻道錄像裝置，比原作更野更狂更放。

兩年後，蘇匯宇推出另一部重訪一九八○年代台灣電影的作品：五頻道錄像藝術裝置《女性的復仇》(2020)。與《唐朝綺麗男（邱剛健，1985）》一樣，藝術家創置不同版本分別展映於國內外的美術館、藝廊及影展。無獨有偶，取名為《女性的復仇》並非偶然，與台灣影片與史事關係密切。其實，此片名出自歐陽俊（蔡揚名）導演一部完成於一九八一年的同名影片。顧名思義，片子乃關於女主角向曾施暴於她的男性展開報仇行動，尤以膻腥色主題與賣弄性感的女明星為號召的影片，當年在港台影壇風靡一時。說也奇怪，這一類在戒嚴反共時期，以改編真實事件或揭露鐵幕人間悲劇的商業影片（如《錯誤的第一步》〔蔡揚名，1979〕、《上海社會檔案：少女初夜權》〔王菊金，1981〕等），竟在影史中弔詭地被冠上「社會寫實」影片。如果就電影史語境追溯此以復仇之名，行展示血腥暴力、剝削女性之實的電影類型，它源於「強暴與復仇影片」(rape and revenge film)。柏格曼（Ingmar Bergman）的藝術影片《處女之泉》(The Virgin Spring, 1960) 亦屬此列。加上由歐美恐怖片、剝削片至日本時代劇等電影類型，均為此類社會寫實電影的參照範本。

強暴與復仇片的久別重逢

至於蘇匯宇的《女性的復仇》受社會寫實電影（或被侯季然導演在其碩論與紀錄片中另稱「黑電影」）的顯著影響，首先反映在援引楊惠姍在《女性的復仇》中的獨眼裝扮（此形象最早來自惡名昭彰的瑞典影片《性女暴力日記》（*Thriller: A Cruel Picture*, 1973）裡的女主角形象；亦與《追殺比爾》（*Kill Bill*, 2003）中的女殺手「加州山毒蛇」有關）。再者，藝術家讓六位女性於屠宰場尋仇的典故，影射社會寫實電影另一部力作《瘋狂女煞星》（楊家雲，1981）。在這部由楊家雲執導的片子中，陸小芬向強暴她的男人尋仇之地發生在屠宰場。蘇匯宇不只以台北數位藝術中心——這個曾是「台北第四號肉品包裝廠」的原址——作為拍攝場地，更試圖恢復《瘋狂女煞星》中男性屍體被懸吊於屠宰場卻曾遭電檢剪去的鏡頭。蘇匯宇的影像中，男女兩方在屠宰場大開殺戒、以眼還眼自不用說；藝術家透過展場裡一大片腥紅色的地毯來強化五台被懸掛起來的液晶螢幕的視覺張力，藉此營造男性屍體被肉鉤穿刺而過、鮮血淋漓的恐怖意象。

蘇匯宇的《女性的復仇》源於台灣電影的影響雖顯得隱晦，卻出人意表，且意味深長。這與楊惠姍的獨眼裝扮有異曲同工之妙。錄像藝術的屠宰場內，一動也不動的白衣女子對著一具不停地噴濺鮮血的裸身男子舉刀的推遠鏡頭，意義非凡。此一影像非比尋

常，蘇匯宇實則參考曾壯祥在《殺夫》（1985）中運用三組快速剪輯畫面表現被性虐後的婦人手刃殺豬丈夫的畫面，及由當時紅遍港台的性感女星夏文汐飾演身著白衣女子揮刀的電影海報。這部改編自李昂得獎小說（1983）的同名影片，既不叫好票房也只是一般。

未竟影史的「傷停補時」

　　蘇匯宇在《女性的復仇》中，近似邱剛健在《唐朝綺麗男》裡採時空錯置的手法，以蒙太奇將賣座保證的社會寫實電影與被新電影置若罔聞的他者交織在一起的補拍，發人深思。《女性的復仇》與《瘋狂女煞星》及《殺夫》之間的不期而遇，非但不是張冠李戴，而可謂是兩部強暴與復仇影片的久別重逢。曾壯祥長片描寫深受中國傳統婚姻制度乃至

冷冽、低調與避免煽情的導演調度對票房不具高度吸引力之餘，片中女子弒夫主題更鮮少被日後的新電影史與學術研究垂愛。它不是聊備一格，就是被排除在外，不折不扣成了作為寫實主義典範的新電影他者。《殺夫》屠宰牲畜的場景與婦人殺夫的高潮戲，無不涉及血腥暴力。說穿了，這與人們某種不受控制的暴戾、淫猥甚至動物性等脾性有關，恐有違新電影一般奠基於日常、抒情及詩意為主的寫實主義律。這或許解釋了，為何《殺夫》在新電影史與相關研究中長久缺席的其中一個可能原由。

249

男性沙文主義壓抑的女性展開報復，加上屠宰場的譬喻，不但與《女性的復仇》和《瘋狂女煞星》產生迴響，更與當今方興未艾的「新極端主義」（The New Extremism）藝術影片遙相呼應。

若跨域影像藝術實踐被藝術家稱為補拍，箇中觸及影史彙編學的重新想像則可視為「補時」（stoppage time）。所謂補時，原指足球比賽在常規時間將結束前，場邊裁判舉牌顯示的外加時間。它是將比賽過程中的死球時間（犯規、球員受傷與治療、更換替補等）累計，並在上下半場各結束前將之補回的消耗時間。由《唐朝綺麗男（邱剛健，1985）》至《女性的復仇》的補時，不單關乎電影系譜的將盡未盡及其精神的懸而未決，更是藝術家對於未竟的影史事件展開補修、重思與裝配。同時，關於五頻道錄像藝術裝置《女性的復仇》中傷痕累累的女性，身為黑電影與新電影他者的她們在這個補時——亦被稱為「傷停補時」（injury time）——的影史裡自我療傷與自我揭露，值得一提：這對於當今全球興起反性騷擾與反性侵的「我也是」（#MeToo）運動，饒富適時反擊與反思之意。

延伸閱讀

• Jill Murphy and Laura Rascaroli (eds.), *Theorizing Film Through Contemporary Art: Expanding Cinema*, Amsterdam: Amsterdam University Press, 2020.

• 李昂，《殺夫：鹿城故事》，台北：聯經，1983。

• 羅卡、趙向陽策劃，喬奕思編，《再寫經典：邱剛健晚年劇本集》，香港：三聯書店，2021。

★ 本文改寫自〈再淫蕩出發的時候：論蘇匯宇《唐朝綺麗男（邱剛健，1985）》的複訪影像〉，《ARTALKS》，2018 年 10 月 27 日；〈未來的未來：台灣影像藝術的補時論〉，《ARTouch》，2020 年 11 月 19 日；〈刑房銀幕：當錄像藝術遇上黑電影〉，《ARTouch》，2021 年 1 月 6 日。

補拍的台灣影史

跨越新電影的歷史書寫

●新電影的迴力鏢

從 台灣布袋戲 到 法國美術館

#軟實力

文／林松輝

一九八四年四、五月間，一位法國《電影筆記》（Cahiers du Cinema）的編輯在香港影人的建議下，來到台灣發掘當時方興未艾的新電影運動。這位法國人在「中影」試片間看了幾部電影，對侯孝賢的《風櫃來的人》（1983）尤其喜愛，據說回法國後念念不忘，不但經常向友人提起，還為該年十二月出刊的《電影筆記》，策劃了七頁的專題來介紹台灣電影，名為〈世界電影工業的邊緣—我在中華民國〉（法文原名 "Notre reporter en République de Chine"）。

台灣新電影在萌芽階段，顯然已經具備吸引國際眼球的軟實力。這則如今可能鮮為人知的軼事，幸得小野在當時有所紀錄，寫了一篇〈法國來的朋友〉的文章，收錄於他一九八六年出版的文集《一個運動的開始》。這位法國人名叫奧利維耶‧阿薩亞斯（Olivier Assayas），他後來延續了《電影筆記》評而優則導的傳統，如同先輩楚浮（François Truffaut）等人般執起導演筒，並於一九九七年與新電影再續前緣，拍攝了一部紀錄片《侯孝賢畫像》（HHH, Portrait de Hou Hsiao-Hsien），當中接受訪問者包括當年安排他到中影看片子、同樣是評而優則導的陳國富。

254

《風櫃來的人》的感染力

軟實力這個概念，最早由美國的國際關係學者約瑟夫・奈伊（Joseph Nye）提出，用以描述一個國家或機構在政治、軍事與經濟等硬實力以外，由文化、政治理念和外交政策所發揮的影響力。阿薩亞斯與新電影的淵源，提供了另一種理解軟實力的面向，因為促成一九八四年《電影筆記》的台灣電影專題的關鍵，並不是奈伊著重的國家級別的機構，通過擬定與執行策略，達到藉由文化輸出來改變他國人民對一己觀感之目的。相反地，根據小野的記載，雖然阿薩亞斯在台灣首度接觸新電影的地點（中央電影公司試片間）確實是一個黨國文化機器，但建議他到台灣考察的，卻是與台灣官方毫無關係的香港影人。此外，香港影人之所以推薦法國影評人到台灣，純粹是基於對電影藝術的喜好，甚至沒有以香港為本位、或者港台電影可能存在競爭的考量，可以說是台灣電影軟實力的國外非官方推手。當然，法國人買不買單，最終還得視乎台灣電影本身所具備的情動力與感染力。；在此起關鍵作用的，顯然是《風櫃來的人》這部影片。

侯孝賢在一九八三年拍攝《風櫃來的人》之前，在台灣當時的電影工業所奉行的學徒制底下，跟隨資深導演李行等多年，並已執導三部劇情長片《就是溜溜的她》（1980）、《在那河畔青草青》（1982）和《風兒踢踏踩》（1982）。在公認為新電影濫觴作之一的

新電影的迴力鏢

一九八三年短片集錦《兒子的大玩偶》（另一部為一九八二年的短片集錦《光陰的故事》〔陶德辰、楊德昌、柯一正、張毅導〕）當中，侯孝賢拍攝了同名短片一段，因此《風櫃來的人》乃是他在新電影運動時期的第一部長片。在紀錄片《侯孝賢畫像》裡，吳念真形容《風櫃來的人》在侯孝賢的導演生涯中，是一個極大的跳躍：「有如從一樓跳到八樓」。

電影描述一群從外島澎湖的風櫃到台灣本島的高雄找工作的年輕人，敘事屬於「成長小說」（bildungsroman）的類型；《風櫃來的人》對於阿薩亞斯的吸引力，除了清新可喜的寫實風格外，或許成長小說的電影類型也有幫助，畢竟他所熟稔的法國新浪潮的重要作品當中，楚浮一九五九年的出道之作《四百擊》（Les Quatre Cents Coups），就是一部成長小說的電影。

《三峽好人》致敬侯孝賢的「風櫃」

《風櫃來的人》的影響力歷久不衰，在驚艷了法國人逾二十年後，由遠而近漂流到台灣海峽的對岸。《風櫃來的人》有一個情節，未經世故的年輕人在高雄被騙，每人付了各三百台幣的高昂票價，以為可以觀看「歐洲彩色大銀幕」的小電影，抵達空置的大樓高層後，才發現「銀幕」是個尚未竣工的水泥牆框，框著的是「彩色」的高雄愛河市景。中

國第六代電影導演賈樟柯二〇〇六年的《三峽好人》，也出現一個類似的水泥牆框。兩部電影的共通之處，除了這個框住城市景觀的建築廢墟與畫面構圖，還有城鄉差距以及離鄉背井到城市打工的題旨，道出了台灣與中國前仆後繼的工業發展中，移工的遭遇與無奈。片名中的地名或是故鄉（風櫃），或是移居地（三峽），「來自」和「抵達」的都是「人」，甚至是「好人」，卻都要經歷受欺騙或受壓榨的過程。牆框外的景致不是天地悠悠的好山好水，而是工業化發展中的水泥森林與因為水壩工程而必須拆遷的城鎮；在兩位導演看似平靜淡然的影像風格底下，這些「靜物／寫生」（賈樟柯的片名英文為 "Still Life"）透露著深刻且深沈的批判。

《三峽好人》的這個鏡頭，毋寧是軟實力的另一種呈現方式，即後輩導演向前輩導演的致敬，而且是跨越國族疆界的致敬。軟實力必然是一個跨國的運作，因為其定義是如何贏取外國受眾對一己文化乃至政治理念的認同與感動。在《台灣電影與軟實力》（Taiwan Cinema as Soft Power: Authorship, Transnationality, Historiography, 2022）這本英文專著中，我對於軟實力的研究方法提出了一個主要的補充：「情動」（affect：或可理解為俗稱的感染力）。之所以強調情動的作用，正是因為無論國家機構如何擬定策略，要在受眾當中取得軟實力的成效，關鍵在於其文化產品的內涵與精神，以及輸出的方式與氛圍，能否打動人心。然而，就研究路徑而言，「打動人心」未必能用國際關係與社會科學慣用的量化方

法來量度，心被打動的人也未必將此情感形諸於色或記錄在案；也即是說，情動或感染力的證據是不容易彙集的。因此，除了上例在國外電影中指認得出的致敬畫面，有時也不免仰賴媒體訪問一類的資料，獲取新電影在海外影人的身上產生情動的證據。

《八月》遇上剪輯師廖慶松

繼賈樟柯以後，中國更新一代的導演張大磊二〇一六年推出處男作《八月》，不僅是成長小說的電影，而且乍看之下儼然是侯孝賢《童年往事》（1985）的翻版。張大磊於訪問中透露，他遠赴俄羅斯念電影時，偶然看到《風櫃來的人》，才發現「電影可以講這些事，表達這些情感」。《八月》在二〇一六年十二月的金馬獎獲得最佳劇情片，小演員孔維一得最佳新演員，但此片與台灣的淵源，卻可以追溯至同年夏季於西寧舉辦的 First 青年電影展，張大磊因為聽說台灣電影資深剪輯師廖慶松擔任評委才報名參加。《八月》雖然在西寧沒得獎，但給廖慶松留下深刻印象，廖慶松甚至鼓勵張大磊重新修剪片子，還留下聯絡方式，方便日後討論。《八月》在金馬獎大放異彩，足證新電影的軟實力：從一九八〇年代的台灣，途經俄羅斯的電影學校，遠至內蒙古的拍攝，最終由張大磊帶到台灣凱旋榮歸。隔年一月，廖慶松和張大磊在北京並肩工作了五天，完成了最後的版

本。廖慶松長期與侯孝賢合作，也是《風櫃來的人》、《童年往事》等片的剪輯，並曾說《風櫃來的人》的剪輯受到當時他所觀看的法國新浪潮電影的影響；他給張大磊的提點，標誌著新電影的跨國傳承（從法國到台灣，從台灣到中國），在進入二十一世紀以後，台灣電影軟實力的持續發酵。

這種猶如迴力鏢般穿越法國—台灣—中國—台灣的軟實力，除了上述的阿薩亞斯—《風櫃來的人》—賈樟柯／張大磊—金馬獎以外，還有一條值得書寫的脈絡，而且比台灣電影軟實力的發軔更早。如果說電影這個媒介自一九八〇年代以降，不斷地為台灣在國際影展上發揮軟實力（侯孝賢、楊德昌以後，有李安與蔡明亮接班）；布袋戲這個民間藝術在更早時已悄悄地抵達法國，並在多年後又是透過侯孝賢，再度與法國的阿薩亞斯和中國的新銳導演產生連結。

侯孝賢、李天祿與布袋戲到法國

這個故事說來話長。從侯孝賢的電影說起，台灣布袋戲師傅李天祿，先是在侯孝賢的三部電影飾演阿公的角色（一九八六年《戀戀風塵》、一九八七年《尼羅河女兒》、一九八九年《悲情城市》），到了一九九三年的《戲夢人生》則是半自傳電影的現身說法；

259

《戲夢人生》大大地突出了李天祿身為布袋戲師傅的身分，影片不但榮獲法國坎城影展的評審大獎，李天祿也於一九九五年獲頒法國文化騎士勳章。此外，李天祿的兒子、同為布袋戲師傅的李傳燦，也出現在侯孝賢二〇〇七年的法語電影《紅氣球》（Le Voyage du ballon rouge），在片中於法國示範講授布袋戲技藝。也即是說，侯孝賢透過李天祿父子，把布袋戲嵌入他的電影，並將之在法國發揚光大。

但是，台灣布袋戲進入法國，起先並不需要借助侯孝賢，李天祿自己即可奏效。李天祿來自布袋戲世家，在台灣日治時代的一九三二年，另起爐灶創辦劇團「亦宛然」。一九七〇年代，在法國學習漢語的班任旅（Jean-Luc Penso）來到台灣向李天祿拜師學藝，回到法國後成立了布袋戲劇團「小宛然」（Théâtre du Petit Miroir）。當時台灣黨國的語言政策限制電視播出的方言節目時數，導致李天祿的劇團於一九七七年因經營困難而解散；李天祿的法國弟子立即於次年邀請師傅到法國演出，使得亦宛然的生命得以延續。李天祿於一九九八年往生，但法國弟子仍念念不忘，於師傅逝世二十週年的二〇一八年，在台北演出法式音樂布袋戲《奧德賽》悼念念李天祿。

因此，侯孝賢的《戲夢人生》與《紅氣球》，可以說是藉由李天祿父子，還原布袋戲在台灣百年歷史中的重要地位，以及此民間藝術的軟實力散播到法國的歷程。這兩部電影也同時見證侯孝賢的軟實力，前者獲得坎城影展大獎，後者的拍攝則與巴黎奧賽美術

跨越新電影的歷史書寫

館（Musée d'Orsay）的委製有關。奧賽美術館於二〇〇六年慶祝成立二十週年時，構思了一項電影拍攝計畫，侯孝賢的《紅氣球》為此計畫的成果；片子除了包含上述李傳燦的布袋戲示範，女主角也設定為法式掌中戲的聲音表演演員，並擔任李傳燦授課一幕的專業說明。此外，侯孝賢也藉此片向法國電影致敬，片名與劇中內容呼應一九五六年拉摩里斯（Albert Lamorisse）執導的短片《紅氣球》（Le ballon rouge），彷彿法國新浪潮電影軟實力的紅氣球，在飄洋過海抵達台灣後，經由台灣布袋戲與新電影的軟實力，又遠渡重洋回到法國。

法國─台灣─中國的串連

故事說到這裡，這個連結侯孝賢、李天祿父子、布袋戲與法國文化機構的軟實力脈絡，和文首出現的阿薩亞斯又有什麼關係呢？原來，奧賽美術館的拍片計畫所完成的另一部電影，正是阿薩亞斯二〇〇八年的《夏日時光》（法文片名 "L'Heure d'été"，英文片名 "Summer Hours"）。在影片的宣傳冊子裡，阿薩亞斯陳述了他在一九八〇年代開始在法國拍攝電影時，與當時的同輩所傾向的電影風格如何南轅北轍，幸好受到侯孝賢、楊德昌的感召，是台灣電影讓他有賓至如歸的感覺。阿薩亞斯還說，「一直以來，我老是覺得我

是在法國拍片的台灣導演，而《夏日時光》是我「台灣味最濃」的電影』。

行至文末，迴力鏢要繞道回返中國和台灣。《紅氣球》裡，女配角的設定是個中國人，飾演女主角兒子的保姆，為女主角和李傳燦之間擔任翻譯，在片中也是個念電影的學生，由其時在比利時法語區習電影拍攝的中國學生宋方擔綱。宋方於二〇一二年完成長片處女作《記憶望著我》，其中一個母女對話的情節，與侯孝賢《童年往事》的同一場景如出一轍，又是一組致敬的鏡頭。遠兜遠轉，侯孝賢的《紅氣球》及其製作背景，將台灣布袋戲、巴黎的美術館、阿薩亞斯以及中國新銳導演串聯起來——這條情動的線索，正是台灣電影與文化的軟實力，猶如《風櫃來的人》裡頭的風，吹起了紅色的氣球，四處飄蕩，吸人眼球。

延伸閱讀

- Song Hwee Lim, *Taiwan Cinema as Soft Power: Authorship, Transnationality, Historiography*, New York: Oxford University Press, 2022.
- 陳煒智，《重探《八月》再訪大磊》，《放映週報》第 602 期，2017 年 6 月 21 日。
- 鍾佩樺，《廖慶松：青鸞舞鏡，隱身於明鏡之後》，台北金馬影展官網，2020 年 7 月 15 日。

附錄

年表

本年表以本書所撰史事與電影作品為主要內容

年表整理：黃令華、蔡曉松、林娓萱、孫世鐸

台灣史

1910
● 日治「生番」教育工作：因應日本殖民政府「馴化」生番的理蕃政策，「理蕃課」購置電影攝影設備，製作以「蕃人」為主題，並以台灣原住民為觀看對象的影片。隔年，該系列影片在台灣警察協會各地方支部和管區等地巡迴放映。

1943
● 日本國策電影《莎韻之鐘》：太平洋戰爭時，台灣總督府與滿洲映畫協會、松竹電影公司合製以原住民為敘事主體的電影，部分原住民主角由日人飾演，霧社櫻社泰雅族人也參與演出，呈現「生番」的愛國之情。正片前有五分鐘泰雅族生活習俗的紀錄片段。

1947
● 二二八事件：戰後台灣第一起大規模武裝鎮壓的事件。一九八九年，侯孝賢拍攝以此為主題的《悲情城市》，為了防範受到政府干預，選擇先參加義大利威尼斯影展，該片是台灣第一部描繪二二八事件的影視作品。

1949
● 中華民國政府遷台：第二次國共內戰末期，中華民國政府撤退來台，自此實質統治台灣至今。

● 戒嚴令：台灣省主席兼警備總部司令陳誠發布，自五月二十日起台灣省全省戒嚴，直至一九八七年七月十五日，才由總統蔣經國宣布解除長達三十八年的戒嚴。

台灣電影

時間軸：1910　1922　1931　1943　1945　1947　1949

台灣電影的台灣史

1910
● 布袋戲操偶大師李天祿出生於日治台灣台北廳大稻埕區，八歲開始學習布袋戲。

1931
● 自幼學習布袋戲的李天祿，創辦劇團「亦宛然」，將京劇表演元素融入布袋戲，為台灣布袋戲鼎盛時期的代表性劇團。

1945
● 上海平民住宅區，二十九歲浙江人詹周氏以切菜刀砍殺三十歲丈夫安徽人詹雲影，切屍八段，裝於白色空皮箱，企圖毀屍滅跡，最後被判死刑。此案件最早由《申報》報導，李昂小說《殺夫》(1983)便是改編自此案件。

● **韓戰爆發**：美國為反共，支持國民黨的強人威權體制，使其透過戒嚴體制遂行威權統治，並以情治體系和軍事審判，製造大量不當逮捕與審判，嚴重侵犯人權，導致台灣進入「白色恐怖時期」，直至一九九一年《懲治叛亂條例》廢除及舊《刑法》第一百條修正才告終結。

● **「退輔會」成立**：國民黨政府於十一月成立「退除役官兵輔導委員會」，目的在於安置與輔導退休來台的官兵轉業，由嚴家淦擔任主任，蔣經國擔任副主任並處理主要事務。「榮譽國民」簡稱「榮民」的外省籍老兵頭銜產生，指稱隨國民黨來台的六十萬士兵。

● **「台製廠」的原住民紀錄片**：台灣三大公營電影機構之一的台灣省電影製片廠於一九四七至一九八四年間，製作了三百零三部電視紀錄片，其中與原住民相關的只有《蘭嶼風光》（1962）和《進步中的山胞生活》（1978）。

● **《編印連環圖畫輔導辦法》公布**：全憑審查者主觀意志進行的漫畫審查制度，迫使許多漫畫家放棄創作，直到一九八七年才告廢止，也徹底扼殺了台灣漫畫產業。

1963　1962　**1960**　1959　1957　1954　**1950**

《王哥柳哥遊台灣》／李行、張方霞、田豐

● 中央電影事業股份有限公司成立（簡稱「中影」），前身為台灣電影事業股份有限公司。戴安國為第一任董事長。

● 《中國時報》前身《徵信新聞》舉辦第一屆台語片電影展覽會，後泛稱「台語片影展」，由專業評審頒發「金馬獎」與觀眾票選「銀星獎」。

● 行政院新聞局公布《獎勵國語影片辦法》，申請影片須以國語發音。

● 《中國時報》前身《徵信新聞》舉辦第一屆台語片電影展覽會，後泛稱「台語片影展」，由專業評審頒發「金馬獎」與觀眾票選「銀星獎」。

● 白先勇發表小說《玉卿嫂》，描述寡婦情殺的故事，後由張毅於一九八四年改編成同名電影，一九九七年改編成電視劇。

● 時任新聞局電檢處長的屠義方為向蔣介石祝壽，規畫官辦電影獎，以金門、馬祖第一個字為名，舉辦「金馬獎」，取代輔導國語電影的前身金鼎獎。

● 攝影家張照堂拍攝實驗攝影作品《板橋 1962》。

● 素有「台灣黑獎電影教父」之稱的蔡揚名，以藝名陽明出道，主演近兩百多部台語片。

●蔣介石逝世：四月五日，八十八歲的蔣介石逝世，死因為多重疾病併發心臟衰竭，中華民國進行為期一年國喪，副總統嚴家淦依法續任總統。

1976	1975	1971	**1970**	1967	1966	1965	1964

《無名英雄的貢獻—瑞芳礦業》／夏祖輝

《大甲媽祖回娘家》／黃春明

《淡水暮色》／黃春明

《金色中港》／余宜學

《碧雲天》／李行

《劉必稼》／陳耀圻

●攝影家張照堂拍攝實驗攝影作品《板橋江仔翠 1964》。

●「鄭桑溪／張照堂現代攝影雙人展」開幕，是台灣攝影界首次提出「現代攝影」一詞，擁棄早期重視構圖的沙龍攝影，張照堂對攝影的深刻反思於早期的創作生涯已可見一斑。

●張愛玲發表小說《怨女》，故事出自家族真實事件，書中柴銀娣受命運的苦痛傳遞了下去，一九八八年由但漢章改編成同名電影。

●黃春明出版短篇小說集《看海的日子》其中收錄六篇小說：〈看海的日子〉、〈青番公的故事〉、〈兩個油漆匠〉、〈小寡婦〉、〈溺死一隻老貓〉、〈照鏡子〉，皆是底層小人物堅韌生命力的故事，展現黃春明強烈的鄉土寫實風格。

●由謝春德、胡永、凌明聲、柯錫杰、莊靈、周棟國、張國雄、張照堂、郭英聲等人提出「反沙龍傳統」，並執導成立「V-10視覺藝術群」攝影團體，主編《現代攝影》雙月刊，以高反差、粗粒子的現代主義攝影為號召。

●「現代攝影—女展」於凌雲畫廊展出，該年展覽參展共有十人，每人展出四幅作品，以沙龍攝影所偏好的「女性」為拍攝主體，卻展現出強烈的實驗精神，試圖跳脫過往沙龍攝影所推崇的唯美風格。

●黃春明策劃電視紀錄片《芬芳寶島》，並執導其中的《大甲媽祖回娘家》與《淡水暮色》系列皆以16mm膠卷拍攝，分為兩季播送，第二季從一九八〇年底開始於國營電視台播映，著重描繪民俗文化、地方文史與人文風情。

●楊惠姍以「台視」連續劇《浪花朵朵》出道，至一九八六年間演出多部類型片、形象多變。

●譚家明電視影集《七女性》以電影方式拍攝，聚焦在女性人物且突出情慾，五年後張艾嘉採用類似模式製作電視單元劇系列《十一個女人》。

●台灣電視老三台引進ENG電子攝影機（Electronics News Gathering），ENG電子攝影機最早在一九七二年美國哥倫比亞廣播網轉播賽議實況時使用，可以邊拍邊看，拍完後也可以立即播出，大大改變了電視製作技術層面的思考。

台灣史

● 中美斷交：美國承認中華人民共和國的國際主權，與中華民國之間即不存在正式外交關係。同年《台灣關係法》生效，為往後美國與台灣關係的基礎。

● 美麗島事件：以《美麗島》雜誌社為核心的黨外人士為訴求民主，於高雄發起遊行演講，遭台灣警備總司令部大舉逮捕。審訊過程受到各界關注與國際壓力，對台灣民主化過程影響甚鉅。

1977　1978　1979　1980　1981

台灣電影

1979
《小城故事》／李行
《錯誤的第一步》／蔡揚名

1980
《古厝：彰化秀水鄉陳宅》／侯孝賢
《就是溜溜的她》／余秉中

1981
《瘋狂女煞星》／楊家雲
《女性的復仇》／蔡揚名（歐陽俊）
《神奇的蘭嶼》／鄭慶全、廖賢生
《礦之旅》／張照堂等人
《上海社會檔案：少女初夜權》／王菊金

台灣電影的台灣史

● 蕭麗紅出版長篇小說《桂花巷》，以斷掌女子剔紅橫跨清領、日治與國民政府時期的一生，刻畫出近代台灣女性的生命史詩。

● 唐書璇執導的《再見中國》（又名《奔》），由張照堂擔任電影攝影師。

● 甫通車的北部濱海公路成為台灣北海岸新的外景地，楊德昌參與張艾嘉監製的電視單元劇系列《十一個女人》，拍攝《浮萍》時，即採用此地的地景風貌，描繪了台灣城鄉發展差距的背景樣貌。

● 香港新浪潮發跡，許鞍華《瘋劫》、徐克《蝶變》、章國明《點指兵兵》等作品問世。

● 李行執導的《小城故事》，描述因不滿姐夫對姊妹的欺凌而犯下傷害罪的青年，出獄至苗栗三義學習工藝的故事。近四十年後，由藝術家邱子晏完成同名錄像藝術裝置作品。

● 蔡揚名導演的《錯誤的第一步》，被視為開啟社會寫實片的浪潮。

● 新藝城電影公司於香港成立，前身為香港「奮鬥電影公司」，吸收香港新浪潮導演轉向商業電影拍攝。

● 時任中影公司總經理的明驥推行「新人政策」，啟用小野、吳念真等新人參與企畫。

● 蕭颯發表作品《霞飛之家》，獲得《聯合報文學獎》中篇小說獎，隔年出版，後於一九八五年由張毅改編成電影《我這樣過了一生》。作品《唯良的愛》則改編成電影《我的愛》。

● 「新藝城」於台灣設立分公司，由盧戲平擔任第一任行政總監與基本導演。

● 楊家雲執導的《瘋狂女煞星》熱潮，蔡揚名以藝名歐陽俊執導《女性的復仇》再掀「社會寫實片」熱潮，在台灣戒嚴背景之下，其腥羶色讓潛伏在台灣社會底層的壓抑情緒得以釋放，帶來亮眼的票房成績。

● 張艾嘉與「台視」製作人陳君天合製綜藝節目《幕前幕後》。

●李師科搶銀行案：退伍老兵李師科在羅斯福路土地銀行洗劫新台幣五百三十萬元後逃逸。當時警方因為破案壓力，以刑求方式逼死一名被誤認成搶匪的計程車司機王迎先，此事引起社會關注，並促進嫌犯人權司法改革。

●內湖福田煤礦災變：三月二十五日，位於內湖路三段六十巷內的福田煤礦場，因爆破時觸發瓦斯意外，引發礦坑災變，造成十三名礦工死亡、二十二人重傷，引發社會關注。

●削蘋果事件：國民黨「文工會」下令修改，楊士琪、陳雨航等媒體界人士聲援新電影，最終成功掀起輿論支持，促成電檢制度放寬。

●校園原民刊物《高山青》：五月一日，一群台大的原住民學生發行給原住民讀者的刊物。在戒嚴時代，從該刊物所標註「對內發行」及「看後請傳閱」等字，可一窺泛台灣原住民運動在校園的濫觴。

●少數民族權利促進會（原權會）：由台灣「黨外編輯作家聯誼會」所成立，目標是聯合所有關心少數民族權益的山地人和平地人，以整個社會為對象進行呼籲。然而，該會成立到結束歷時九個月。

●台灣原住民族權利促進會（原權會）：由原住民和漢人共二十四人推動成立，其入會宗旨是「不分種族、宗教、黨派、性別、職業」，故該會中有超過五分之一的漢人，且在憲法增修條條文正名之前，已選擇使用原住民作為該會名稱。

1984	1983	1982

1982

《苦戀》／王童

《風兒踏踏》／侯孝賢

《在那河畔青草青》／侯孝賢

《老師‧斯卡也答》／宋存壽

《光陰的故事》／陶德辰、楊德昌、柯一正、張毅

1983

《小畢的故事》／陳坤厚

《兒子的大玩偶》／侯孝賢、萬仁、曾壯祥

《風櫃來的人》／侯孝賢

《看海的日子》／王童

《竹劍少年》／張毅

《野雀高飛》／張毅

《搭錯車》／虞戡平

《台上台下》／盧戡平

《帶劍的小孩》／柯一正

《海灘的一天》／楊德昌

1984

《冬冬的假期》／侯孝賢

《老莫的第二個春天》／李祐寧

《小逃犯》／張佩成

《玉卿嫂》／張毅

《油麻菜籽》／萬仁

《金大班的最後一夜》／白景瑞

《小爸爸的天空》／陳坤厚

《在室男》／蔡揚名

《策馬入林》／王童

《煤山礦災受傷礦工復健報導》／王智章

●隱地編著短篇小說合輯《十一個女人》，收錄十一位台灣女性作家的短篇作品。

●廖輝英發表短篇小說《油菜籽》，獲得《時報文學獎》首獎，隔年出版小說集《油麻菜籽》，篇名出自台灣諺語「查某囝仔是油麻菜籽命，落到那裡，就長到那裡」。原短篇改編成電影劇本，與侯孝賢共列編劇，獲得金馬獎最佳改編劇本（《油麻菜籽》（萬仁，1984）。最為知名。隔年，《鹿港小鎮》以《之乎者也》、《鹿港小鎮》最為知名。

電視紀錄片《映像之旅》系列獲得一九八二年金鐘獎「最佳教育文化」獎。其中的《礦之旅》關注瑞芳礦工勞動情況。

張艾嘉接任台灣新藝城分公司行政總監，傾向文藝片製作，促成多部新電影名作誕生，包括楊德昌《海灘的一天》。

李昂出版小說《殺夫：鹿城故事》，獲得《聯合報》七十二年度中篇小說獎，改編自「上海灘黃園弄殺夫案」，描述陳林市謀殺親夫，被判處死刑的故事。兩年後，改編成電影，十五年後改編成連續劇。

侯孝賢執導的《兒子的大玩偶》由謝春德擔任海報攝影師。

電影《搭錯車》製作費挹注灌錄的原聲帶《蘇芮：搭錯車電影原聲大碟》，反響熱烈，被視為「校園民歌時代和現代流行歌曲時代的分水嶺」。

《風櫃來的人》問世，不僅以寫實風格見長，也以「成長小說」類型被認為是上接法國新浪潮重要作品《四百擊》。

法國《電影筆記》影評人阿薩亞斯（Olivier Assayas）前往香港採訪，受在地影人引薦前來台灣。同年，阿薩亞斯於第三六六期《電影筆記》撰文介紹台灣電影。

由郎剛健、方令正、秦天南編劇、方令正導演的《唐朝豪放女》獲得賣房成功，獲得金馬獎最佳美術設計大獎。

張毅執導的《玉卿嫂》在送審新聞局時遭遇到電檢，露驚當年金馬獎得主張毅的《玉卿嫂》，被楊惠姍評評中，因楊惠姍演出有違良家婦女形象，床戲中有金馬獎應抬得太高了，不應入圍女主角。二○一二年，該片完整版在台北電影節放映。楊惠姍同年以《小逃犯》獲得金馬獎最佳女主角樂。

1985

● 邱剛健執導的《唐朝綺麗男》，由張照堂擔任電影攝影師。

● 曾壯祥執導、改編自李昂小說的《殺夫》，由張照堂擔任電影攝影師。

● 演員楊惠姍以《我這樣過了一生》蟬聯影后寶座，為金馬獎第一位連續兩年獲得最佳女演員殊榮的女明星。

● 張艾嘉從香港返台，與「中視」共同製作單元劇《說故事的時間》。二〇八期寫道，「也許有人會不太習慣《說故事的時間》表演方式，不過讓新銳導演有機會試身手，是張艾嘉的本意」。

● 金馬獎當屆評審共同決定最佳紀錄片獎項從缺，該舉引起「什麼是紀錄片」的論戰，亦是對黨國體制的宣教式紀錄片發起正面挑戰。

台灣電影（1985）

《結婚》／陳坤厚
《童年往事》／侯孝賢
《殺夫》／曾壯祥
《唐朝綺麗男》／邱剛健
《台北神話》／盧戡平
《我這樣過了一生》／張毅
《最想念的季節》／陳坤厚
《超級市民》／萬仁
《莎喲娜拉‧再見》／葉金勝
《青梅竹馬》／楊德昌

1986

● 楊德昌執導的《恐怖份子》，由劉振祥擔任該片電影劇照師。

● 柯一正執導的《我們的天空》（又名《淡水最後列車》），改編自朱天心同名小說，張照堂擔任電影攝影師。同年，謝春德出版《時代的臉》。

● 小野（本名李遠）出版《一個運動的開始》，收錄關於台灣新電影運動的反思和觀察。

● 李壽全出版創作專輯《八又二分之一》，收錄包括《超級市民》與《父子關係》兩部電影的主題歌曲。

台灣電影（1986）

《最愛》／張毅
《國父傳》／丁善璽
《父子關係》／李祐寧
《我的愛》／張毅
《唐山過台灣》／李行
《我們的天空》／柯一正
《恐怖份子》／楊德昌
《戀戀風塵》／侯孝賢

1987

● 湯英伸事件：鄒族青年湯英伸從嘉義北上台北謀職，卻被老闆扣押證件，要求超時工作。當年一月，情緒失控的湯英伸殺害老闆一家三口，犯案後前往警局自首，因殺人罪判處死刑定讞，隔年五月執行槍決。

● 解嚴令頒布：隨民主運動蓬勃發展，社會各界對解嚴要求聲浪不斷。七月十五日，實施長達三十八年的《台灣省戒嚴令》正式解除，言論自由、出版、集會結社等權利亦隨之逐漸開放。

台灣電影（1987）

《尼羅河女兒》／侯孝賢
《失蹤人口》／林清介
《桂花巷》／陳坤厚
《報告班長》／金鰲勳

台灣電影的台灣史（1987）

● 「綠色小組」成立，以非主流媒體自居，簡便的家用攝影機拍攝，為一九八〇年代台灣民主改革與社會運動留下珍貴影像資料。

● 侯孝賢在《戀戀風塵》中引用紀錄片《礦之旅》的資料影像狀態。

● 台灣新電影代表性文件《民國七十六年台灣電影宣言》（又名「另一種電影」宣言）發表，由詹宏志起草，宣言刊登於香港的《電影雙周刊》、台灣的《中國時報》和《文星》雜誌。也回應當時社會狀態，呼應故事背景。

●開放返鄉探親：外省人返鄉探親促進會成立於四月，同年十月蔣經國政府開放兩岸探親，讓戰亂時期隨中華民國政府遷移來台的外省人得以在戰後返鄉，打破一九八○年代以來禁絕往來的「三不政策」立場。

●蔣經國逝世：一月十三日，七十七歲的蔣經國因心臟衰竭於七海寓所內逝世，由副總統李登輝繼任，宣告「蔣家時代」的終結。

●還我土地運動：一九八○年代的台灣社會面臨轉型，還我土地運動，先後於一九八八年、一九八九年、一九九三年進行三次遊行，針對土地正義、土地的流失與限縮、土地糾紛等議題表達訴求。

1989

《悲情城市》／侯孝賢
《晚春情事》／陳耀圻
《沒卵頭家》／徐進良
《香蕉天堂》／王童
《生死為台灣（鄭南榕出殯詹益樺自焚）》／綠色小組
《風雨操場》／金鰲勳
《舊情綿綿》／葉鴻偉
《童黨萬歲》／余為彥

1988

《稻草人》／王童
《芳草碧連天》／蔡揚名
《鹿港反杜邦運動》／綠色小組
《去年九月（林正杰街頭狂飆）》／綠色小組
《期待你長大》／廖慶松
《金水嬸》／林清介
《白色酢漿草》／邱銘誠
《惜別海岸》／萬仁
《怨女》／但漢章
《報告班長2》／金鰲勳
《反五輕運動》／綠色小組
《520事件》／綠色小組
《大頭仔》／蔡揚名
《龍發堂》／張智超
《老科的最後一個秋天》／李祐寧
《大盜李師科》／李建緯
《海峽兩岸》／盧戡平
《落山風》／黃玉珊
《笑聲淚影大陸行》／郭南宏

●吳念真編劇，陳坤厚執導的《桂花巷》原為台語發音，但在中影強勢主導下，以國語配音進行商業發行。直到二○二二年，台語版才在國家電影及視聽文化中心重見天日，原音重現。

●「年代電影」創辦人邱復生出資籌組「電影合作社」，由詹宏志、陳國富、侯孝賢、楊德昌、吳念真、朱天文等人成立，該電影公司第一個計畫。

●作家苦苓等以《李師科搶銀行案》為原型，撰寫第一本短篇小說集《外省故鄉》當中之《柯思里伯伯》故事中的虛構段落，與諸多事件發生後的報導、評論敘述，都被轉譯在一九八八年兩部同以「李師科搶銀行案」為原型的影片中。

●第一屆台灣電影節在新加坡舉辦，影展期間，楊德昌、吳念真、小野和朱天文等台灣影人前往新加坡參展，促成新台影人的交流。

●侯孝賢的「台灣三部曲」：《悲情城市》《戲夢人生》《好男好女》，聚焦在台灣政治歷史軌跡，難以忽視的傷痕與白色恐怖記憶，並以寫實手法及其特殊的導演風格寫下台灣電影史新頁。

●楊德昌、編輯高重黎、漫畫家鄭問、曾正忠與麥仁杰（後改名為麥人杰）五人在籌備醞釀五個月後，推出《星期漫畫》週刊。

●台灣音樂組合「黑名單工作室」推出第一張台語流行音樂專輯《抓狂歌》，是台灣流行音樂的重要轉捩點。《黑名單工作室》其中成員陳明章、許景淳、葉樹茵、陳主惠、王明輝都曾參與過侯孝賢《戀戀風塵》的配樂製作。

台灣史　台灣電影　台灣電影的台灣史

台灣史

1990

● 獨台會案《獨立台灣會案》：清大研究生廖偉程等五人，因赴日拜訪史明、閱讀其撰寫的《台灣人四百年史》，而被控以《刑法》一百條與《懲治叛亂條例》第二條第一項（俗稱二條一）唯一死刑。後因「一〇〇行動聯盟」發起抗爭，廢止該條例，無罪釋放。

1993

● 六張犁公墓：位於台北市信義區六張犁崇德街郊區。在白色恐怖時期遭槍決的政治犯若遺體無人領回，便被送至六張犁的極樂公墓進行掩埋。白恐受難者曾梅蘭出獄後長年尋找同受難者但已遭槍斃屍骨未果，最後在此發現，進而發現整個墓區。

1994

● 憲法增修條文將「山胞」改為「原住民」：原權會於一九八四年首先主張以原住民取代山胞，於一九九一至一九九四年發起正名權、土地權、自治權入憲等大遊行，爭取憲法原住民族條款。八月一日，憲法增修條文公布，山胞正名為原住民，該日訂定為原住民日。

1995

● 民選台北市長選舉：十二月三日，台北市舉行《直轄市自治法》實施之後的第一次民選市長投票，由陳水扁以近四成四的得票率當選。

● 《原住民新聞雜誌》：一九九〇年代中後期，社會逐漸提升對原住民族權益的背景下，該節目在公視進行試播，內容以原住民為主題，公視也招募了具有原住民身分背景的儲備記者。

台灣電影

1990
● 《兩個油漆匠》／盧戩平
● 《西部來的人》／黃明川

1991
● 《牯嶺街少年殺人事件》／楊德昌

1992
● 《無言的山丘》／王童
● 《少年吔，安啦！》／徐小明
● 《青少年哪吒》／蔡明亮

1993
● 《囍宴》／李安
● 《戲夢人生》／侯孝賢

1994
● 《超級大國民》／萬仁
● 《多桑》／吳念真
● 《獨立時代》／楊德昌
● 《愛情萬歲》／蔡明亮

1995
● 《好男好女》／侯孝賢

台灣電影的台灣史

1990
● 「滾石唱片」成立獨立音樂廠牌子公司「真言社」，推出林強《向前走》台語搖滾創作專輯。
● 黃明川以獨立製片形式完成《西部來的人》。本片被公認為台灣第

1991
● 迷走與梁新華編的《新電影之死：從〈一切為明天〉到〈悲情城市〉》一書，收入批評《悲情城市》的文章。

1992
● 徐小明導演、侯孝賢監製的《少年吔，安啦！》發行電影音樂概念專輯，結合新台語歌世代的林強、伍佰、羅百吉、與BABOO等人的創作。

1993
● 《戲夢人生》於第四十八屆坎城影展放映，獲選為正式競賽片。

1994
● 公共電視籌備委員會招訓原住民投入影像工作，紀錄片導演潘朝成（Bauki Angaw）曾參加過「原住民新聞記者培訓計畫」。
● 萬仁執導《超級大國民》，是第一部描繪台灣白色恐怖受難者政治創傷的劇情長片。

1995
● 時任「文建會」主委陳其南提出「社區總體營造」作為核心政策方向，全景傳播基金會受文建會委託，發起「地方紀錄攝影工作者訓練計畫」（1995-1998），楊明輝與拉藍·吾那克都是一九九六年該計畫畫東區訓練的學生。

●南國再見，南國／侯孝賢

●參與侯孝賢的多部電影，並在《戲夢人生》以半自傳方式現身說法的台灣布袋戲戲師傅李天祿，獲頒法國文化騎士勳章。

●林強參與侯孝賢導演的《南國再見，南國》的配樂製作。林強召集趙一豪、彼得與狼、雷光夏與濁水溪公社，突破歌手身分的限制，力求走向非主流音樂創作，衝撞既有體制。

●十四、十五號公園預定達建區拆除：當時台北市最大違建區，共有拆遷戶九百六十六戶，以退伍老兵居多。拆遷前，單身老榮民翟所祥上吊身亡，引起社會關注。萬仁的《蘋果的滋味》、《油麻菜籽》、《超級市民》、《超級大國民》都曾在此地取景。

1997 《紅柿子》／王童

●阿薩亞斯參與系列紀錄片《我們時代的電影》，並以侯孝賢暨台灣新電影為主題，拍攝《侯孝賢畫像》。

●藝術家吳天章的裝置畫作《戀戀紅塵》向《戀戀風塵》致敬，變造劉振祥所拍攝的電影海報用圖，是結合矯飾與裝扮的新電影史之延展。

1998 《超級公民》／萬仁
《海上花》／侯孝賢

●改編自李昂小說《殺夫》的同名連續劇播出，共七集，由金士會、李怡芳編劇，台灣電視公司播出。

●布袋戲大師李天祿辭世。

●全景映像工作室在蘭嶼舉辦「蘭嶼紀錄片訓練營」(1998-2000)，培育多位原住民紀錄片工作者。

1999

●熱愛電音的同好出版了《2001電音世代》，詹宏志在序中寫道他們是「地下的革命者」，林強也在兩千年投入了電子音樂的革命理想。

●劉振祥出版攝影集《台灣有影》。

●第一次政黨輪替：三月十八日，中華民國第十任總統、副總統直選，國民黨將政權和平轉移給民進黨，候選人陳水扁、呂秀蓮當選，產生中華民國首位女性副總統，也達成首次政黨輪替。

2000 《一一》／楊德昌
《瘋狂自由人》／林廷

2001 《千禧曼波》／侯孝賢

●《千禧曼波》使用林強創作的《單純的人》與《飛向天際》，展現當時蔚為潮流的電子音樂風潮。

2002 《美麗時光》／張作驥
《白鴿計劃：台灣新電影二十年》／蕭菊貞

2003 《珈琲時光》／侯孝賢

●盧戲平參與電視紀錄片《部落的容顏》共計十三集的製作。同年，萬仁導演也參與「公視」電視劇《風中緋櫻—霧社事件》共計二十集的拍攝製作。

●原住民族電視台：依據《原住民族基本法》，「原民台」成立開播。二〇一四年，原民台脫離「公廣集團」，由原住民族文化事業基金會自主營運，是台灣唯一全天播送以台灣原住民族為主題內容的電視頻道。

●原住民族基本法：繼一九九七年「原住民族基本法」、「原住民族與台灣政府新的夥伴關係」後，立法院三讀通過《原住民族基本法》。二〇〇三年陳水扁總統提出「原住民族發展法草案」，

| 2011 | 2010 | 2009 | 2008 | 2007 | 2006 | 2005 | 2004 |

2011
《賽德克·巴萊》／魏德聖
《不一樣的月光》／Laha Mebow（陳潔瑤）
《歸來的人》／趙德胤

2010
《台北星期天》／何蔚庭

2009
《臉》／蔡明亮
《歧路天堂》／李奇

2008
《海角七號》／魏德聖
《停車》／鍾孟宏

2007
《紅氣球》／侯孝賢

2004
●金馬獎不再限定以國語為主要語言，不論台語、粵語、英語，只要是華人地區所使用語言或方言，即符合參賽語言的認定。

2006
●中國導演賈樟柯的《三峽好人》問世，水泥牆框構起的《風櫃來的人》遙相對照，也點出兩地在工業發展與城市移工的相似背景。

2007
●奧賽美術館（Musée d'Orsay）慶祝成立二十週年，邀請侯孝賢拍攝電影《紅氣球》，電影內容上承法國電影新浪潮影響，也承接台灣布袋戲戲劇藝術文化。

2008
●鍾孟宏執導的《停車》上映，片中出現張照堂《板橋江仔翠1964》照片局部。
●魏德聖所執導的《海角七號》在台灣獲得票房上的成功，其多樣而混雜的在地性想像，具有形構台灣主體的企圖，然而片中的原住民角色仍難脫離給觀眾既娛樂又荒謬的刻板印象。

2010～2011
●來自泰雅族的陳潔瑤拍攝《不一樣的月光》，以第一位原住民族劇情片導演身分受到關注。二〇一六年以《只要我長大》獲得該屆台北電影節百萬首獎、最佳劇情片、最佳導演等五項獎座。

● 第一屆《移民工文學獎》：由中華外籍配偶暨勞工之聲協會於八月舉辦，收到來自印尼、菲律賓、越南、泰國等國家共兩百六十篇稿件，最後由筆名芒草香的越南參賽者以〈他鄉之夢〉獲得首獎。

● 新南向政策：為蔡英文總統任期內主要推行的區域政策，以台灣處於東北、東南亞交界處之地緣位置為基準，大幅加強與「東南亞國協」國家之交流合作。

2012

《窮人．榴槤．麻藥．偷渡客》／趙德胤

2014

《KANO》／ Umin Boya（馬志翔）
《冰毒》／趙德胤
《光陰的故事——台灣新電影》／謝慶鈴

2015

《禁止下錨》／曾威量

2016

《一路順風》／鍾孟宏
《我的蛋男情人》／傅天余
《不即不離》／廖克發

2017

《血觀音》／楊雅喆
《阿莉芙》／王育麟
《大佛普拉斯》／黃信堯
《血琥珀》／李永超

● 蔡明亮於北師美術館舉辦「來美術館郊遊－蔡明亮大展」，將《郊遊》帶進美術館，嘗試藝術轉化的新可能性。

● 行人出版社出版《光陰的故事：台灣新電影30》一書，由王耿瑜、謝慶鈴擔任主編。

● 藝術家蘇匯宇完成錄像作品《臨風高歌》、《超級禁忌》，將青少年的自己重新放到戒嚴時期的文化語境中，與時代對視。

● 鍾孟宏執導的《一路順風》上映，片中主角展示的父親照片出自謝春德《時代的臉》（1986）。

● 蔡明亮於北師美術館舉辦「無無眠－蔡明亮大展」，以《無無眠》、《西遊》、《秋日》三部短片組成，展覽打破過去美術館營運時間的慣例，於晚間六時至午夜開放，更於週末舉辦通宵夜宿美術館活動，使觀眾可以與電影和美術館共眠。

● 傅天余執導的《我的蛋男情人》中飾演卵子庫顧問的吳念真與女主角母親的金燕玲，兩人曾在楊德昌的《一一》中飾演夫妻。兩部電影相隔二十多年，在相異的現代場景裡呈現兩種對生命的理解和慾望。

● 中國導演張大磊以首部劇情長片《八月》獲得金馬獎最佳劇情片，他表示受到《風櫃來的人》、《童年往事》啟發，其創作可視為台灣新電影風格的跨國傳承。

● 張照堂企劃《觀．點：台灣現代攝影家觀看的刺點》一書。

● 黃信堯執導《大佛普拉斯》，由鍾孟宏（中島長雄）擔任攝影師，劉振祥擔任電影劇照師。

台灣史

台灣電影

台灣電影的台灣史

●**中影遭列不當黨產**：行政院不當黨產委員會認定中影股份有限公司為國民黨附隨組織，凍結中影一百二十八億資產，雙方展開漫長的行政訴訟。

●**中影與黨產和解**：八月二十四日，黨產會和中影簽訂政和解契約，解決雙方的爭議和相關訴訟。中影同意給付國庫新台幣九億五千萬元，並且將二〇〇六年四月二十七日之前的影片資產移轉國有。

●**黨產會暫管中影國片**：黨產會與國家電影及視聽文化中心合作，待促進轉型正義基金成立後，黨產會將移交中影國片給促轉基金的主管單位處理，相關授權收入納入促轉基金使用。

2022

《瀑布》／鍾孟宏
《庭中有奇樹》／曾威量

2021

《孤味》／許承傑

2020

《逆者》／陳文良

2019

《陽光普照》／鍾孟宏
《菠蘿蜜》／廖克發、陳雪甄

2018

《小美》／黃榮昇
《幸福路上》／宋欣穎

●台灣新電影一般認定始於一九八二年《光陰的故事》，於今滿四十年。《未來的光陰：給台灣新電影四十年的備忘錄》出版。

●藝術家蘇匯宇與新媒體藝術家鄭先喻合作，以錄像作品《女性的復仇》進行對「台灣黑電影」的「補拍」系列創作。

●紀念李天祿逝世二十週年，其法國弟子班任旅（Jean-Luc Penso）來台公演法式音樂布袋戲《奧德賽》。

●宋欣穎的《幸福路上》刻畫女性面對台灣戰後政治經濟發展。雖生活看似順遂富足，但仍糾結於能否自己做出選擇的十字路口。觀眾透過回看電影主角成長過程的台灣歷史，可發現殖民與威權創傷傷痕帶來的影響。

●邱子晏的錄像藝術裝置《小城故事》回應一九七九年李行執導的同名「健康寫實」電影。蘇匯宇以四頻道錄像藝術裝置《唐朝綺麗男（邱剛健，1985）》回應邱剛健當年的作品。

●黃榮昇執導《小美》，由鍾孟宏擔任監製。鍾孟宏隔年執導《陽光普照》，兩部電影皆由劉振祥擔任電影劇照師。

影片索引（依筆劃順序排列）

279

作者簡介 （依篇章順序）

譚以諾

畢業於香港浸會大學電影學院，現為香港嶺南大學視覺研究系研究助理教授，研究興趣包括中國電影、香港電影、創意工業及文化政策，現撰寫一本關於香港獨立電影的專書。

林松輝

香港中文大學文化及宗教研究系教授。中文學術專書包括《蔡明亮與緩慢電影》、《膠卷同志：當代中華電影中之男同性戀再現》，最新英文專書為 *Taiwan Cinema as Soft Power: Authorship, Transnationality, Historiography*。

陳潔曜

北藝大電影碩士，巴黎七大電影研究博士，研究過程獲兩屆世安美學獎。創作曾獲優良劇本與自由文學獎。入選柏林影展 Talent Campus。現為獨立研究者、自由撰稿者、法文翻譯。

汪俊彥

康乃爾大學劇場藝術博士，國立台灣大學華語教學研究所助理教授，開設跨領域人文、華語劇場與文化批評等課，研究領域為劇場與表演研究，並長期擔任表演藝術評論台評論人。

陳亭聿

喜歡採集真實故事並將之編排成可傳播的創作，享受文化積累與轉譯過程，做過電影推廣企劃、獨立撰文與研究接案工作，以及社會文化類紀錄片的企劃、採訪與編導職務。

孫松榮

國立台北藝術大學藝術跨域研究所、電影創作學系教授（合聘），《藝術評論》主編。主要研究領域為現當代華語電影美學研究、電影與當代藝術，及當代法國電影理論與美學等。

謝以萱

從事評論與策展工作。國立台灣大學人類學碩士。《紀工報》主編、台灣影評人協會成員。參與台北電影節、台灣國際女性影展、TIDF台灣國際紀錄片影展、桃園電影節等選片。

Yawi Yukex

養了一隻貓，看任何影展都只會先看有什麼族群相關電影，來自苗栗山上的泰雅族影評人，對漢人社會從來不樂觀，但至少還有希望。

林怡秀　當代藝術、影像評論相關出版品編輯、議題企劃及作者，現為自由評論人、文字工作者。主要書寫方向為台灣當代藝術及影像美學研究，亦關注在當代遞徙與文化現象中的歷史遺痕。

孫世鐸　朝陽科技大學傳播藝術系兼任講師，《電影裡的人權關鍵字》系列叢書共同作者，做以藝術和電影為方法的教師與兒少培力以及政治工作。

王萬睿　高雄市人，英國艾克斯特大學電影學博士，現為國立中正大學台灣文學與創意應用研究所助理教授，主要研究領域為台灣電影史、影像美學與文學轉譯。

王念英　國立中央大學英美語文學系碩士、國立台灣師範大學英語系博士，現為靜宜大學英國語文學系助理教授，主要研究領域為電影聲音研究，電影理論與電影史、當代華語電影美學。

李翔齡　國立台灣大學戲劇學研究所碩士，研究主題包括電影與戲劇、視覺媒體的歷史關係、身體媒介與視聽媒體理論。目前於國家電影及視聽文化中心從事研究及策展工作。

林木材　現為台灣國際紀錄片影展策展人、阿姆斯特丹國際紀錄片影展選片顧問、國家影視聽中心研究發展處處長。著有《景框之外：台灣紀錄片群像》一書，拍有短片《自由廣場》。

未來的光陰：給台灣新電影四十年的備忘錄
The Future of Time: Memos for 40 Years of Taiwan New Cinema

主編　林松輝、孫松榮

作者　譚以諾、林松輝、陳潔曦、汪俊彥、陳亭聿、孫松
　　　榮、謝以萱、Yawi Yukex、林怡秀、孫世鐸、王萬睿、
　　　王念英、李翔齡、林木材

執行編輯　林姵菁

美術設計　軌室

出版　喜喜影音綜藝有限公司

發行人　施昀佑

地址　111 台北市士林區中山北路五段 505 巷 6 號 3 樓

網址　https://hideandseekart.com

信箱　info@hideandseekart.com

法律顧問　律生活法律事務所—楊哲瑋律師

代理經銷　白象文化事業有限公司

地址　401 台中市東區和平街 228 巷 44 號

電話　04-2220-8589

傳真　04-2220-8505

初版　二〇二二年六月

定價　新台幣六四〇元

國家圖書館出版品預行編目資料（CIP）資料

未來的光陰：給台灣新電影四十年的備忘錄｜The future of time:
memos for 40 years of Taiwan new cinema

譚以諾、林松輝、陳潔曜、汪俊彥、陳亭聿、孫松榮、謝以萱、
Yawi Yukex、林怡秀、孫世鐸、王萬睿、王念英、李翔齡、林木
材作；林松輝、孫松榮主編─初版─台北市：害喜影音綜藝有限
公司，2022.06｜320 面 ; 14.8 × 21 公分─(chiii; 1)

ISBN 978-986-97395-1-1（平裝）

1 電影史 2 影評 3 文集 4 台灣

987.0933 111007694

The Future of Time:
Memos for 40 Years of Taiwan New Cinema
by Editors-in-Chief: Song Hwee LIM, Song-Yong SING
First edition June 2022
Printed in Taiwan
© Copyright 2022, Hide&Seek Ltd.